電影美術 筆記 葉錦添 著

FILM AS ART, BY TIM YIP

RED CLIFF
赤壁

FILM AS ART, BY TIM YIP

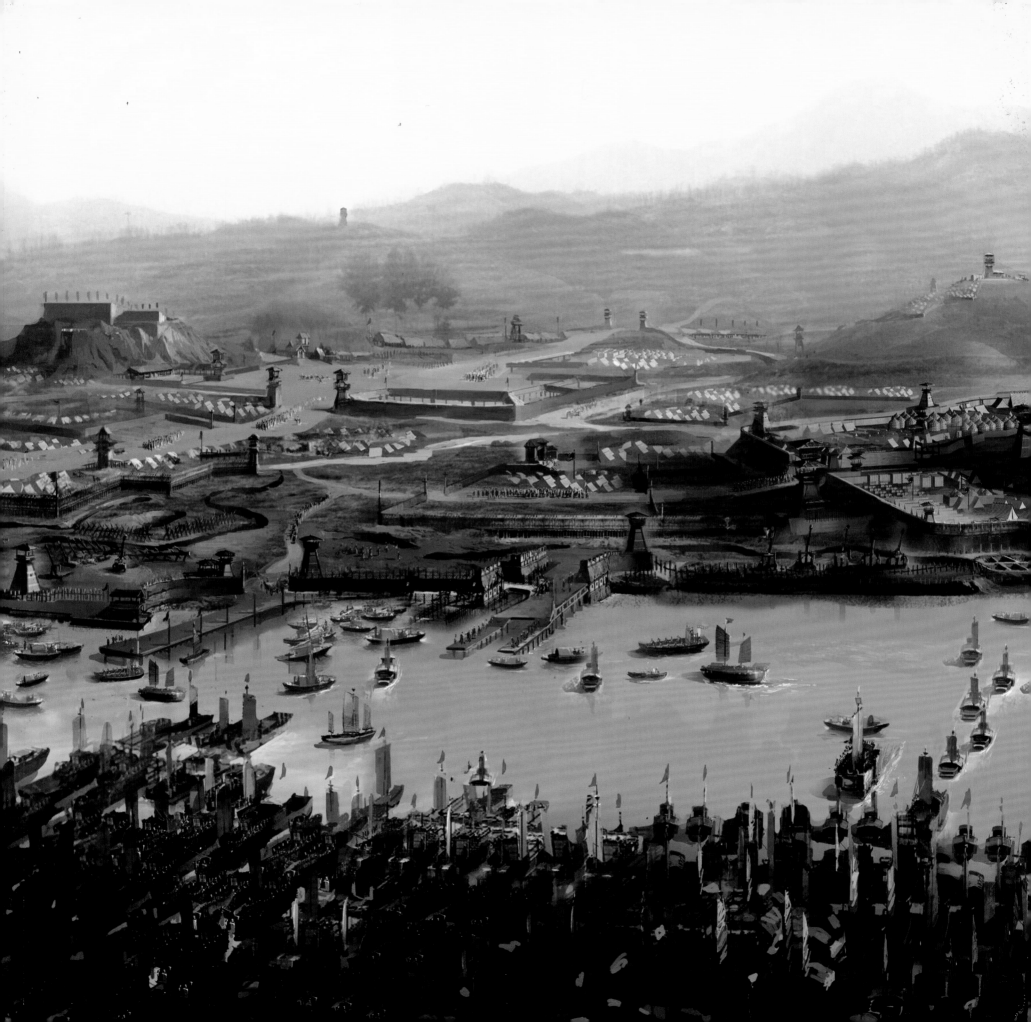

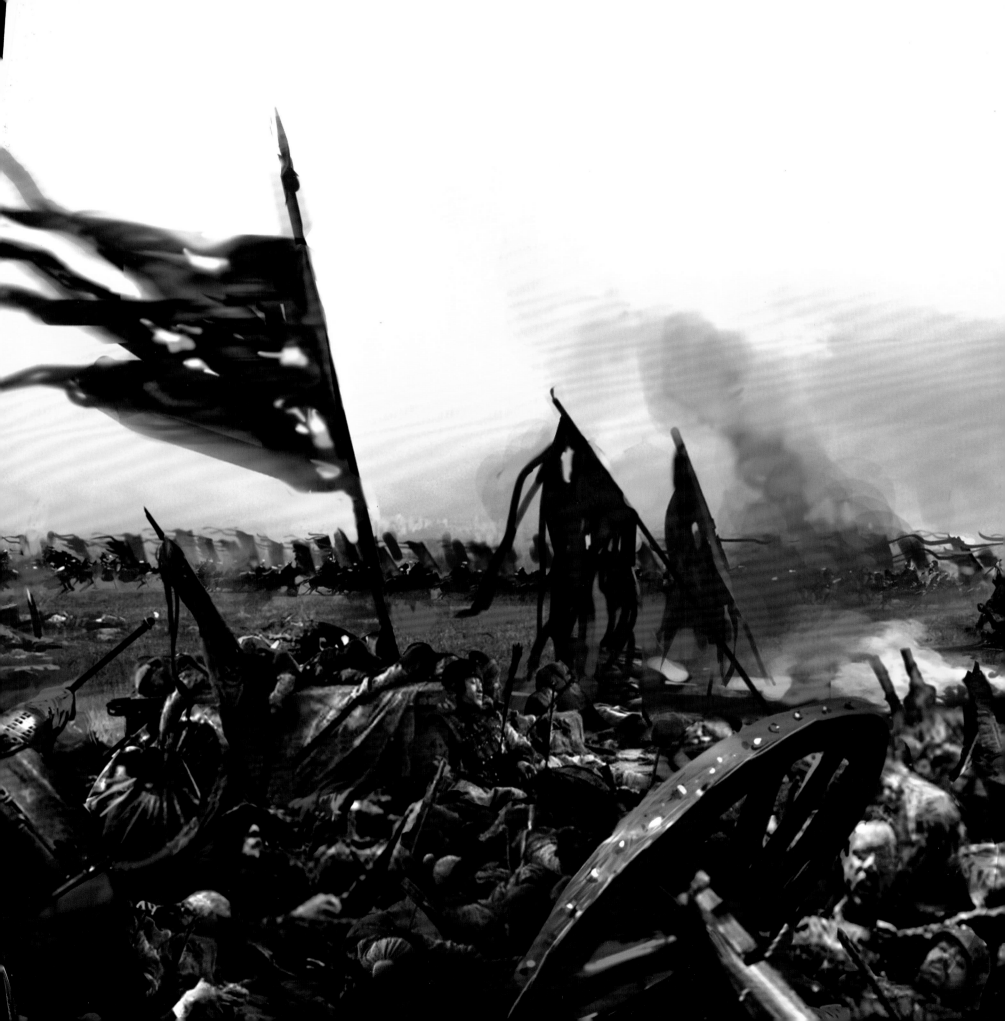

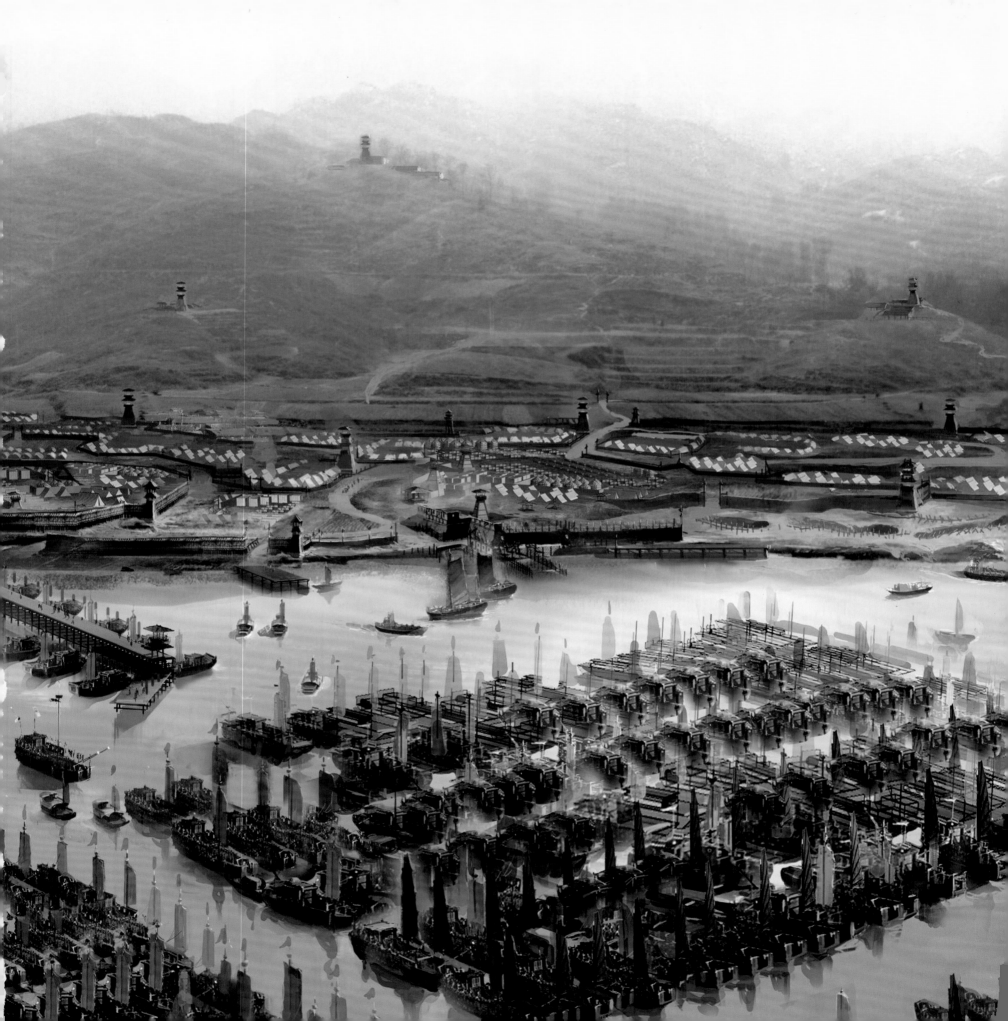

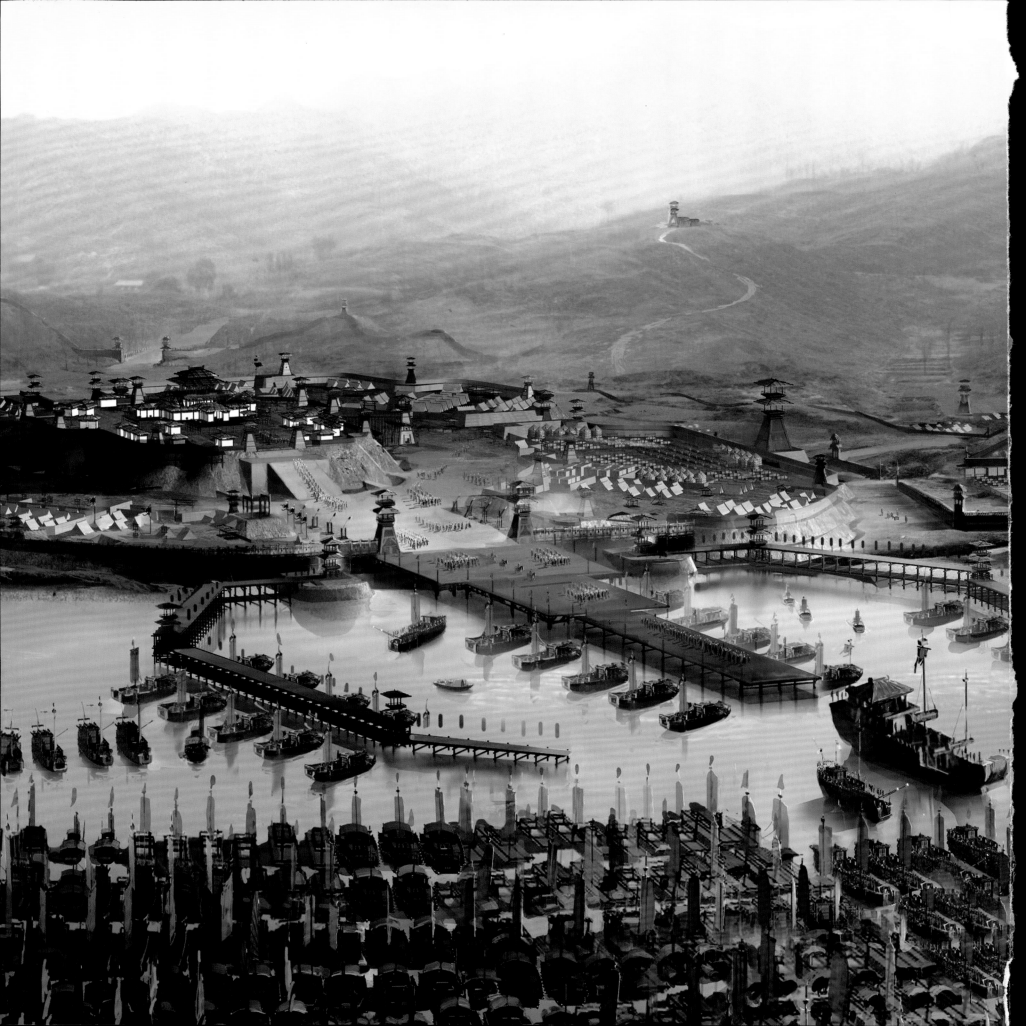

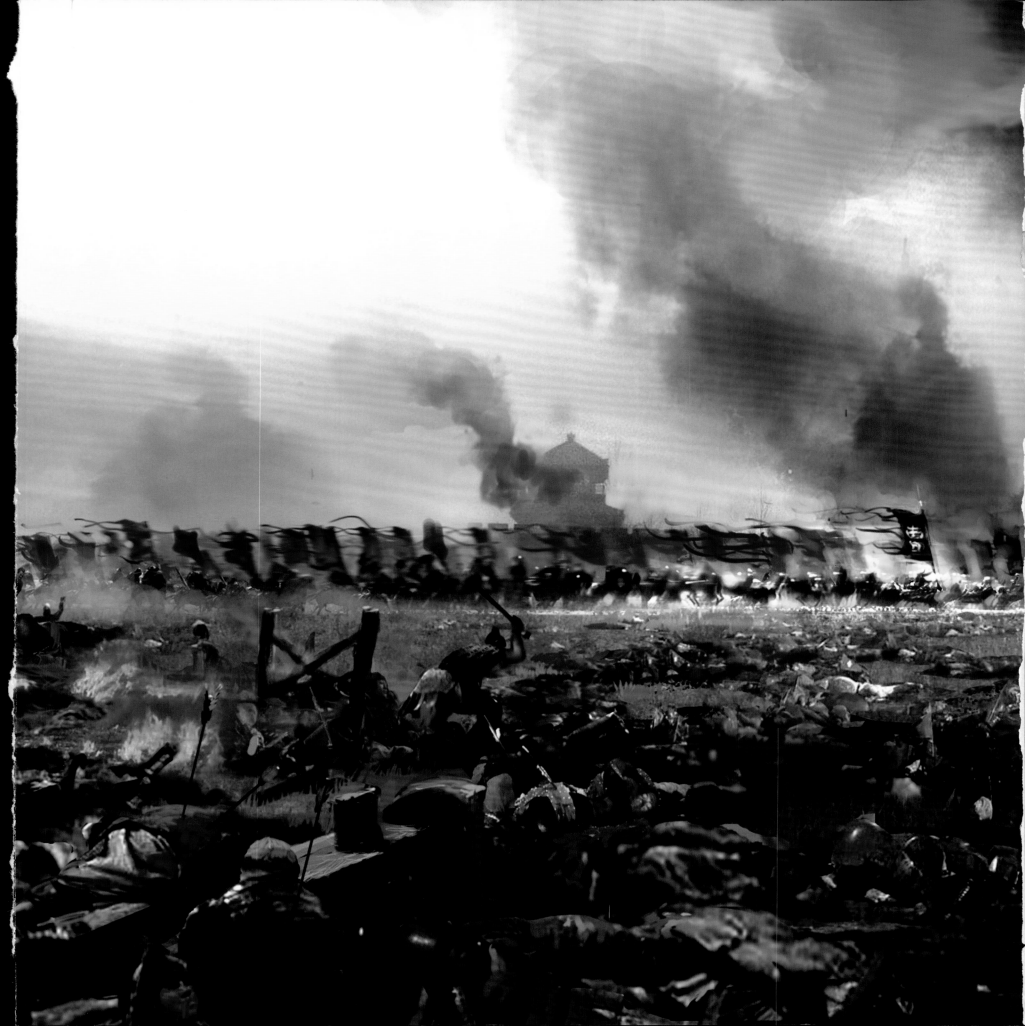

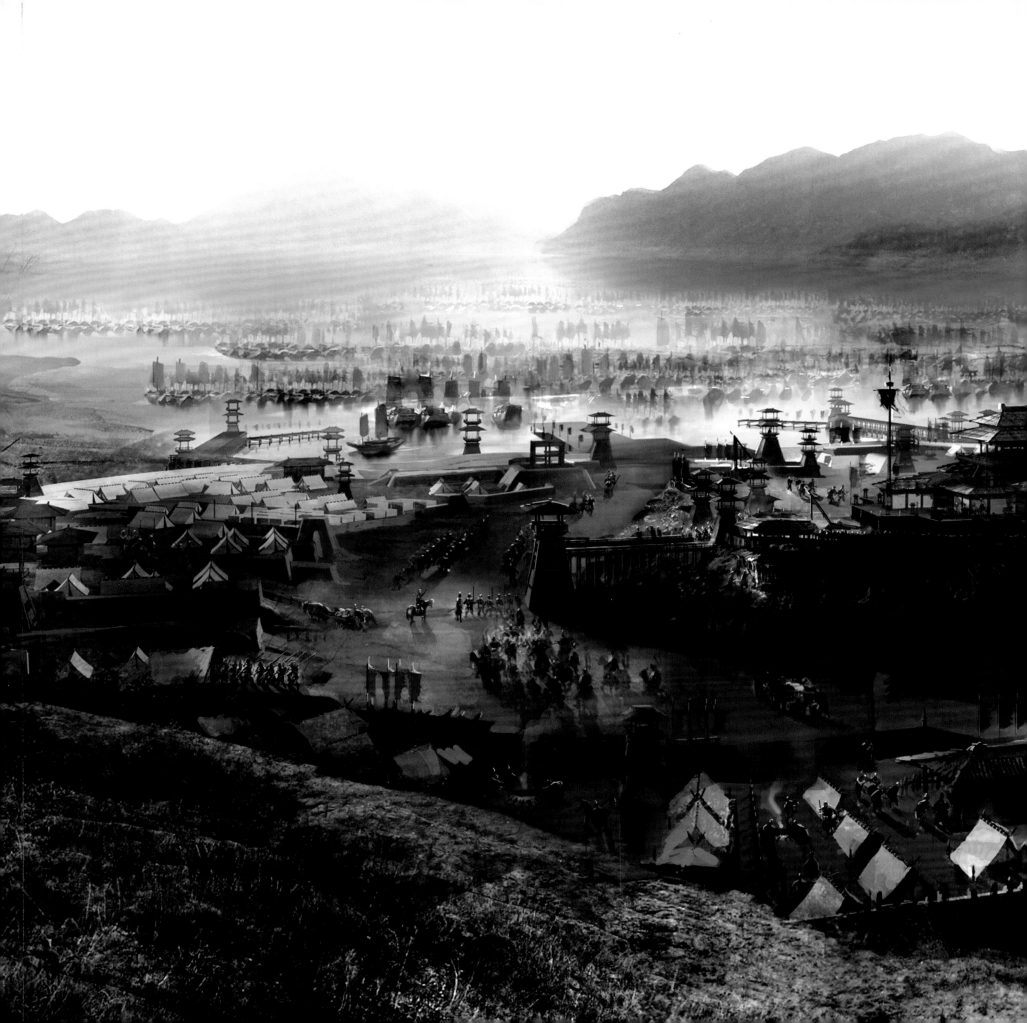

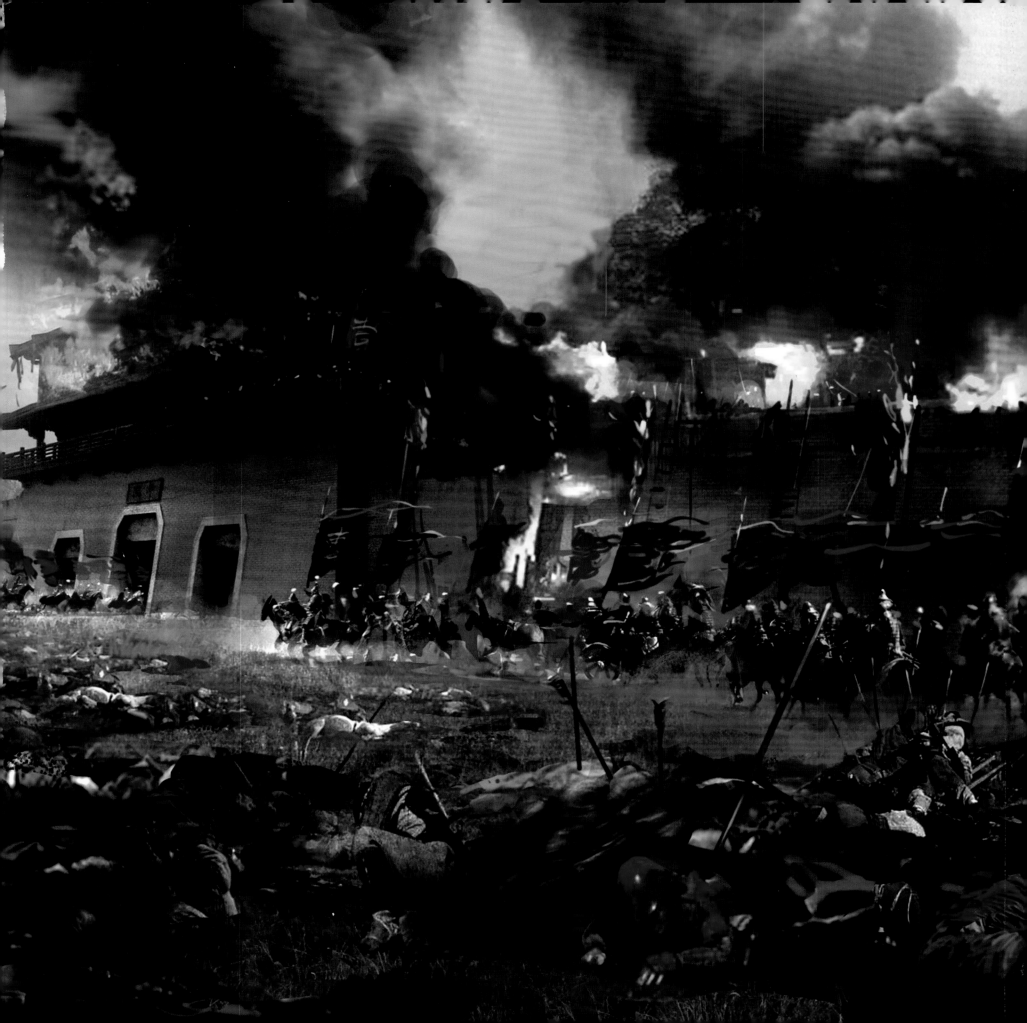

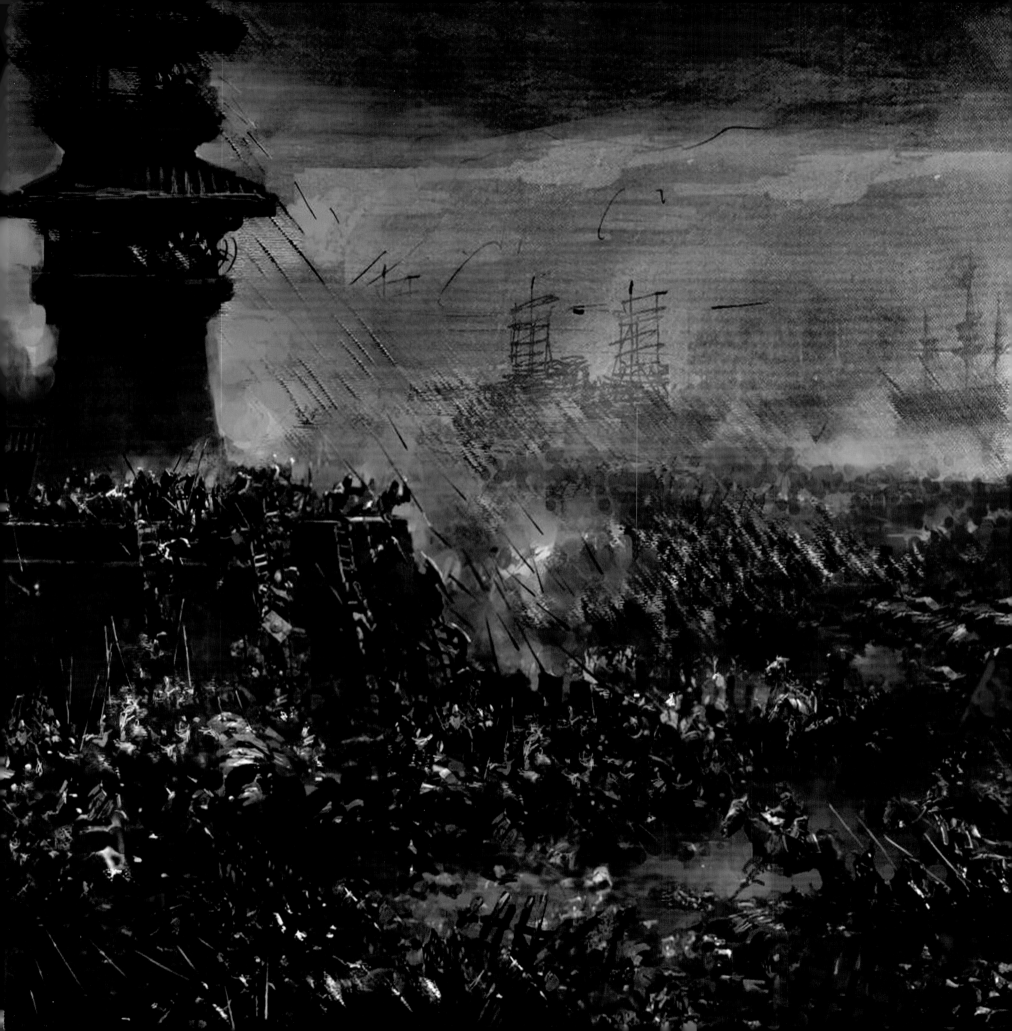

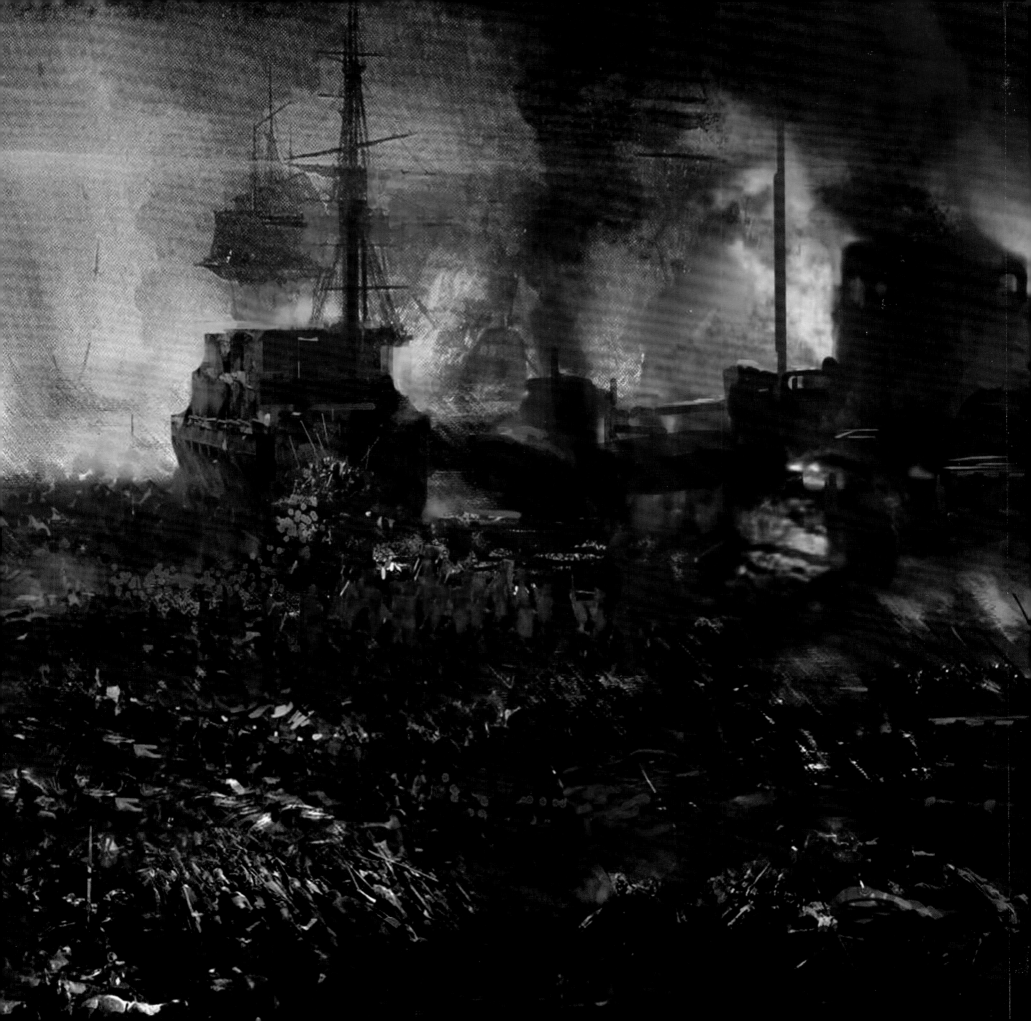

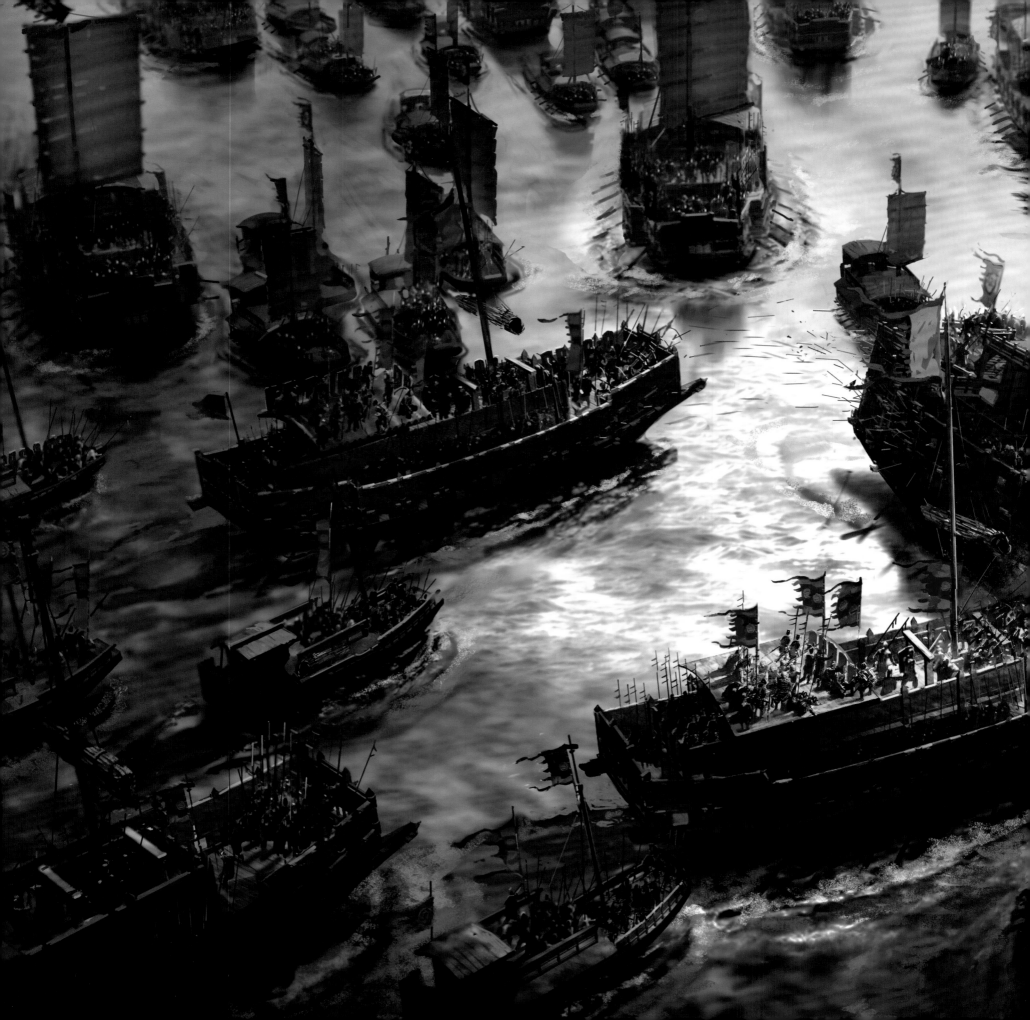

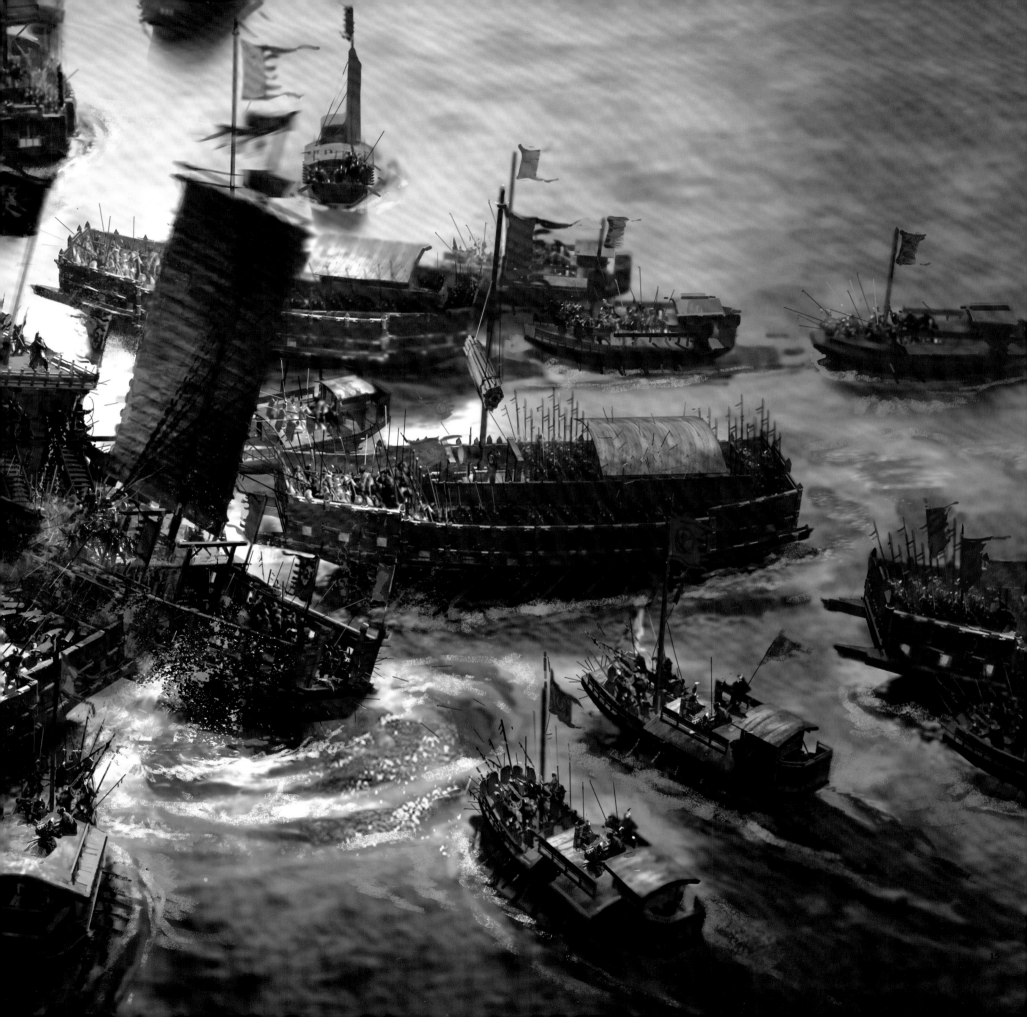

西元二○○八年，回溯西元二○八年

一千八百年前的一場戰爭、一羣人物、一段故事

竟然如同藏之於時光膠囊，栩栩如生

重現歷史的嘆詠與濡墨，一直是構築人類文明的巨大力量

赤壁三國，千年同夢

蘇東坡用詩詞，羅貫中用演義

易中天用講譚，吳宇森用電影

葉錦添用美的造像

赤壁之戰　氣氛圖

■ 拉頁一　曹營水寨，戰船雲集　　■ 拉頁二　新野之戰，屍橫遍野　　■ 拉頁三　立馬山崗，默觀形勢　　■ 拉頁四　火燒連環船，煙焰燭天，江水皆赤　　■ 跨頁　艨艟鬥艦，水中遭遇

| 文化趨勢出版緣起 | ◎陳怡蓁

井水與汪洋

企業界與文化界的匯流

天下文化與趨勢科技原是各擅所長，不同領域的兩個企業體，現在因緣際會，要攜手同心搭建一座文化趨勢的橋梁。我曾在天下雜誌、遠見與天下文化任職三年，先後擔任編輯與高希均教授的特助，雖然為時短暫，其正派經營的企業文化，卻對我影響至深。之後我遠走他鄉，與夫婿張明正共創趨勢科技，走遍天涯海角，在防毒軟體的領域中篳路藍縷，自此投身高科技業，無悔無怨，不曾再為其他企業服務過。

張明正是電腦科系的專業出身，在資訊軟體界闖天下理所當然，我從小立志學文，好不容易也從中文系畢業了，卻一頭栽進競爭最激烈的高科技業，其實膽戰心虛，只能依憑學文與當編輯的薄弱基礎以補明正之不足，在國際行銷方面勉力而為。出人意料的是，趨勢科技從二〇〇三年連續三年被國際知名的行銷研究權威Interbrand公司公開評定為「台灣十大國際品牌」的榜首，二〇〇五年跨入全球百大品牌的門檻，品牌價值超過十億美元，這是無心插柳柳成蔭了。

因為明正全力開拓國際業務，與我們一起創業的妹妹怡樺則在產品研發方面才華橫溢，擔任科技長不亦樂乎，於是創業初期我成了「不管部」部長，凡沒人管的其他事都落在我肩上，人力資源便是其中的一項。我非商管出身，不知究理便管理起涵蓋五湖四海各路英雄的人事來，複雜的國情文化讓我時時說之不成理，唯有動之以真情，逐漸摸索出在這個企業中人心最基本的共同渴求，加上明正，怡樺與我的個人風格形成了「改變、創造、溝通」的獨特企業文化，以此治理如今超過四十多個國籍的員工，多年來竟也能行之無礙。二〇〇二年，哈佛商學院以趨勢科技為個案研究，對我們超越國界的管理文化充滿研究興趣，同年美國《商業週刊》一篇〈超國界管理〉的專文報導中，也以趨勢科技為主要成功案例來探討超國界企業文化的新趨勢。這倒是有心栽花花亦開了！

文化開花，品牌成蔭，這兩者之間必然有某種聯繫存在，然而我卻常在內心質疑，企業文化是否只為企業目的而服務，或者也可算人類文明中的一章，能夠發揮對社會的教化功用？它是企業在自家後院掘的井，只能汲取以求自給自足，還是可能與外面的江湖大海連貫成汪洋浩瀚？

因為人在江湖，又是變幻莫測的高科技江湖，我只能奮力向前泅泳，無暇多想心中疑惑。直到今年初，明正正式禪讓，怡樺升任執行長，趨勢科技包含六個國籍的十四人高階管理團隊各就各位，我也接著部署交棒，從人資長的權責中解脫，轉任業界首創的文化長一職。

頓然肩頭一輕，眼睛一亮，啊！山不轉路轉，我又回到文化圈了。「行到水窮處，坐看雲起時」，我心中忽有所悟。人類文明從漁獵、畜牧、農業走向工業，如今是經濟掛帥的時代，企業活動當然是整個人類文明中重要的一環，如果企業之中有誠信，有文化，有一股向善的動力，自然牽動社會各個階層，企業文化不應只是自家後院的孤井而已。如果文化界不吝於傾注，而企業界不吝於回饋，則泉井江河共同匯成大海汪洋，豈不能創造文化新趨勢？

我不禁笑了，原來過去種種「劫難」都只為成就今日的文化回饋。我因學文而能挹注企業成長，因企業資源而能反哺文化；如果能夠引精英的文化清泉以灌溉企業的創意園地，豈非善善循環而能生生不息嗎？

於是，我回到唯一曾經服務過的出版公司，向高希均教授、王力行發行人謀求一個無償的總編輯職位，但願結合兩家企業的經濟文化力量，搭一座堅實的橋梁，懇求兩岸文化大師如白先勇、余秋雨、蔣勳等老師傾囊相授，讓企業人、學生以至天下人都得以汲取他們豐富的文化內涵，灌溉每個人的心田，也把江河大海引入企業文化的泉井之中，讓創意源源不絕，湧流入海，汪洋因此也能澄藍透澈！

這便是「文化趨勢」書系的出版緣起，但願企業界與文化界互通有無，共同鼓勵創造型的文化新趨勢。

——二〇〇五年十月二十六日，寫於波士頓雨中

| 序 | ◎馬克‧赫爾本（Mark Holborn）

《赤壁》——歷史的重現

○○八年《赤壁》一片在中國大陸上映，絕不是歷史上偶然發生的事件。就製作而言，這部電影的跨國合作達到史無前例的程度。該片推出的同時，中國也吸引了全球密切矚目的眼光。

二○○八年的夏天，國際社會調整對大陸看法的風潮達到頂點，中國人在國際社會重新建立自尊的努力也達到了高潮。這是最重要的臨界點，在這個點上，人們開始衡量與思考中國的歷史。這部電影的時代背景為東漢末年，那段時期神祕難測，傳說紛紜。《赤壁》的歷史背景使得它很自然的成為二十一世紀國際合作的產物。該片的主題為對立的幾個陣營，情節環繞著與一場著名船戰相關的諸多事件，這個主題具有普同性。在西方人的想像中，中國的歷史陌生而奇特，具有異國風情的色彩。但是今日中國歷史已處於新興世界文化的核心位置。這部電影的構思成形主要應歸功於兩位受到國際肯定的電影人——導演吳宇森和美術指導葉錦添。他們都是從香港前往好萊塢發展的傑出人才。

二○○八年春天大陸發生悲劇性的天災後，國際社會對大陸更加關注。這個國家在各方面的結構都遭逢極大的危機與挑戰。蒙受災難的悲痛是全人類都能體會的情感，中國與旁觀的西方人之間橫亙的障蔽為新聞快報和網際網路所消融，全球各國感受到大陸民眾面臨的艱難處境。在一個能夠分享感受的世界裡，原本緊閉的門就這麼打開了。

任何一個試圖掌握中國的遼闊無邊（歷史與地理方面皆然）的旁觀者，必能覺察到大陸迅捷的變遷步調。從過去幾世紀以來的緩慢改變到現今的爆炸性發展，大陸的變遷速度不斷加快。從北方國界的防禦設施到南方邊界叢林的巨大差異，可以看出這個國家在具體層面的兩極化傾向。過去來自西伯利亞大草原的入侵者為長城所阻，而長城的本身就是一個代表國家的象徵。在家庭的範疇內，傳統四合院為另一種圍牆體系所包圍。結構單純的花窗呈現繁複到極點的設計。晚近的中國大都會裡，巨大而扁平的動態銀幕提供了另一種窗口，透過這個窗口，新興的消費主義不斷受到刺激而增長。最後，電影銀幕提供了極致的窗口，外面的世界得以經由這種媒介所提供的想像，理解與吸收有關古老中國的一切。電影帶來的影響絕對不只是提供娛樂。

在《赤壁》拍攝前，已經有人製作過有關中國古代歷史的大片，包括張藝謀導演的幾部大規模發行的史詩型電影。李安的《臥虎藏龍》之所以廣受好評，部分功勞來自葉錦添優異的美術設計。片中那個不可能存在的世界，事實上是在精確展現清代街道與屋內陳設的基礎下創造出來的。除了那把神奇的寶劍，每一個道具都是以史料為基礎。葉錦添在《赤壁》中繼續採用這種策略。他以歷史考證為起點，再加入奇幻元素。片中的珠寶、衣服、髮型、家具、馬車、陶瓷器，以及各種建築物，都是精密研究的結果。美術指導訂定的計畫，奠定電影的基礎，而後再枝繁葉茂地發展。這種作法不是重新創造歷史，而是重新呈現歷史。就後者來說，過去也有先例。

共黨掌權的中國革命有它自己的故事，這個故事的核心是那位「偉大的領袖」，以及「長征」事件。對於中國革命的故事來說，長征的地位之重要，就像突襲冬宮之於一九一七年的俄國革命。（冬宮〔Winter Palace〕坐落於聖彼得堡宮殿廣場上，原為俄國沙皇的皇宮，一九一七年十月革命爆發，群眾攻下冬宮，在此逮捕臨時政府各部部長。）可想而知，長征事件以它的規模之大而得名。在面臨艱難掙扎的時刻，長征的抽象意義只會增強支持者的決心與意志。這項長途跋涉的本身後來被重新創造，且重新扮演。對於此一理想而言，這種重新呈現的作法極為重要。只要中國大陸曾經存在過一塊共有意識形態的石子，如今社會上就存在著一顆尋求變遷的沙粒。每一件事物都在變，然而在變遷的核心，有一塊空白區域尚未填滿。透過電影這種引人入勝的大眾媒介來重新創造歷史，似乎是這種變遷不可避免的結果。《赤壁》的上映正是這種恢弘歷史的重新呈現。吳宇森是一位把動作片舞蹈化的天才，他是推動本片的舵手，也是掌控全片動作設計的大師。

　　《赤壁》以譜寫史詩為目標，場面壯麗非凡。決心若是不足，必定無法應付後勤工作的挑戰。片中的各種建築不僅涉及電腦，還包括一組製圖團隊，每個人都具備扎實的製圖能力。他們仔細研究各種建築，畫下設計圖，然後用虛擬的形式繪圖。每一件家具，每一張座椅，每一根火把，每一張餐桌都畫過草圖，再按照設計圖製造。每一根矛，每一張盾，每一把劍，每一幅旗子都經過精密計算；組合盔甲的每一塊甲冑也都經過嚴密的設計。片中那場船戰事先畫出地圖，船隻經過縝密的設計。戲中情節事先以詳細嚴謹的全景繪圖推想作戰過程，這些圖象如古畫一般，以卷軸方式呈現場景。無數殫精竭慮的細節為片中逐漸開展的情節打下基礎。設計者既是歷史學者，也是考古學家。設計者以各種物件標示出這幾個陣營的環境和他們的身分以後，主角們便從背景的布幕後面現身，走到觀眾面前。每一把梳子，每一支胸針，每一道衣衫的褶痕，都是為了當天要來到巨大攝影機的前面而做的準備。壯闊如詩的歷史取決於最微小的細節。於是銀幕上的幻象，當以驚人的宏闊氣勢在觀眾眼前呈現，徹底扭轉了人們對中國的看法，甚至更上層樓……（中譯／汪芸）

作者簡介

馬克・赫爾本（Mark Holborn），英國知名的藝術圖書出版人，他身兼作家、編輯、設計、發行人，與英國知名出版集團藍燈書屋合作出版了一系列在國際藝術攝影界極具影響的書。足跡遍布歐洲、美洲、亞洲，與許多二次大戰後的知名攝影師有過重要的合作，《黑太陽》是他策畫出版的一部重要攝影作品集——集合四位日本戰後知名攝影師的作品，相繼在紐約現代藝術博物館、牛津博物館、蛇形藝廊、倫敦博物館、費城藝術博物館展出。他對舞蹈、美術、異文化，尤其亞洲傳統文化皆有涵養，曾著作《沙灘上的海洋》，向西方介紹日本園林文化。

《赤壁》美學

我相信每個人都會欣賞美，愛美。同時也想望著或過著不同色彩的美麗生活。哪怕只是短暫的，也還是有令人讚歎的一刻。

葉錦添的創作是感覺的藝術，也是人的藝術。許多時候他都是從人的角度來思考、感受，然後付諸設計。故他的作品每每能從精工細琢之中令觀者欣賞到美的喜悅，從實感之中讓人感受到人性的溫馨。可以說他的創作是入世的，可觸可感的，從他平時對生活的體察入微，對人的重視和關懷；從他的輕聲細語和謙和外表，又不失其對藝術的執著與堅持，這是難得可貴的。

《赤壁》的美學設計相信可以用實而不華來概括一切。這種不著重誇張虛華，不把劇中人當作活的浮雕，而是注重實感，又從實感之中突顯出古之柔美是很個人風格的，也是很具有挑戰性的。在場景設計上，保持了氣魄雄渾和古之幽情之餘，他更為著重突出人物的性格。該人是美是醜，是忠是奸，在他心目中都蘊藏著不同程度的美感和客觀性。他是以愛心和一片童真來看待每一個人物，故你從中可以看出周瑜的才氣和灑脫，小喬的嫵媚與內心的堅毅，孫尚香的可愛與豪情，曹操的梟雄性格與才質，諸葛亮的聰慧與純真，趙雲的忠義與感情，孫權的內剛與外在的高貴氣質，把劉、關、張從演義中的固有形象脫胎換骨成有血有肉的真人物，等等。

這些都經過深思熟慮和創新的，我也跟其他人一樣，只會欣賞美的視覺效果和渴望過美的生活。感謝葉錦添和他極具創意的美術和服裝設計團隊，為《赤壁》加添了許多不凡的色彩和靈氣。

二〇〇八年六月二十四日

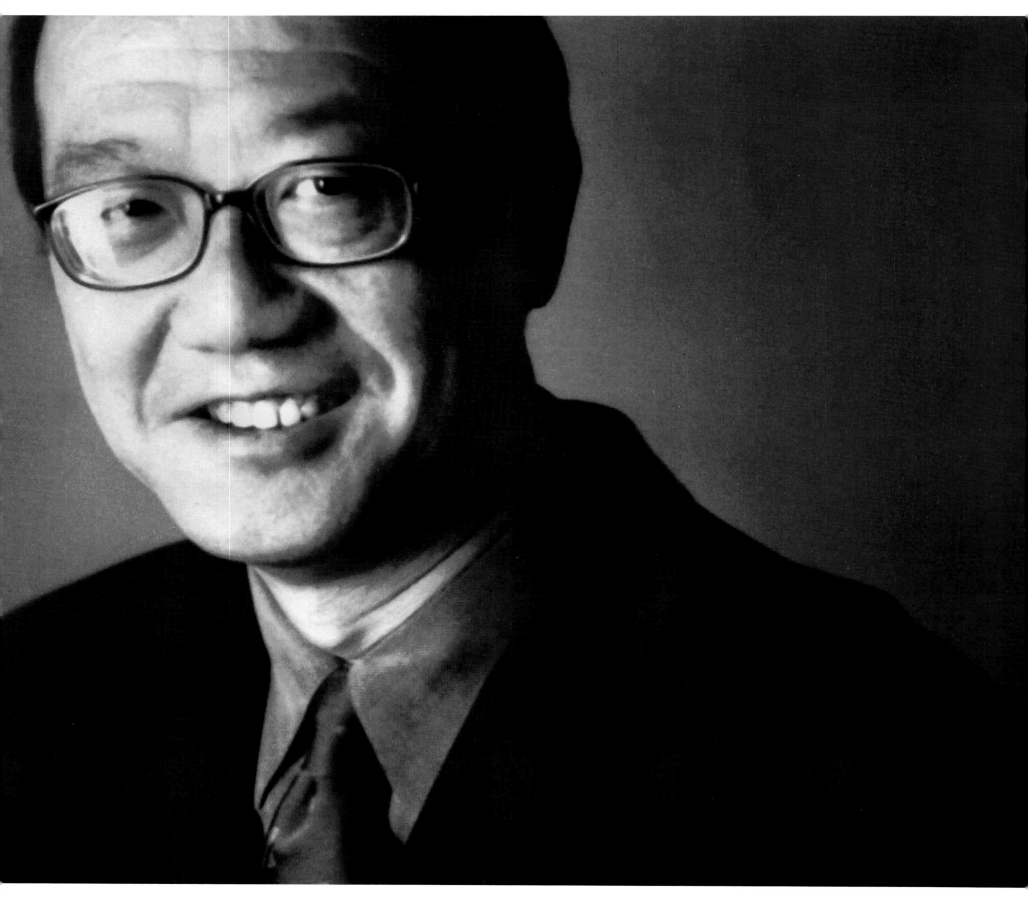

也是奧運精神
——《赤壁》的誕生

遠 在二十年前，當吳宇森和我還在香港拍電影的時候，他便嚷著要拍《三國演義》。但那時的電影市場，不可能負荷那麼貴的電影，我唯有說，「希望以後有機會吧！」

到了二〇〇四年，吳導已晉身成國際大導演，他又向我舊事重提。於是我硬著頭皮，在毫無頭緒的情況下，在二〇〇四年的七月，和楊雪儀兩人踏足北京，首次為《赤壁》尋找投資人、合拍對象及編劇等初步籌畫工作。

至今，我為《赤壁》全力投入工作，已經快第五年了。電影分為上、下兩集，上集已全部完成，並將會在七月十日在亞洲很多地區同時公映。下集也進入緊鑼密鼓的後期工作。從一開始，我和吳宇森就抱著破釜沉舟，只許成功不許失敗的心態，要把這部電影弄好。現在總算達到目標，成績如何，大家是有目共睹的。

不須我說，大家都知道這部電影的誕生是困難重重！從投資人的退出（日本RENTRAK退出後改由AVEX投資）、片長關係影片一分為二、換角風波、天雨使得布景倒塌，到最近的火災引致一死五傷……等等，都曾經令我非常灰心、煩憂。但幸虧有一班非常好的工作人員及演員，大家互相關懷、鼓勵，使我們堅強的面對困難，把問題一一解決。在此，我感謝每一個為此片出過力的工作人員及演員。

吳導在影片中宣揚的便是一種中國人的團結、不屈不撓的精神。劉備和孫權的聯盟，面對曹操的幾十萬大軍和兩千艘戰艦，似乎注定失敗！但憑蜀吳兩國的將軍和軍師，堅持了他們的忠義，付出了他們的計謀及英勇，終於以寡勝眾，扭轉了命運，為中國歷史寫下了輝煌的一頁。吳導說這是奧運精神，想想何嘗不是？任憑外來滋擾，北京的奧運會還不是勝利的進行？

《赤壁》是在二〇〇七年四月十四日開鏡的，但早於二〇〇六年二月，我們成立製片部及美術部，正式開始籌備工作。製片主任胡曉峰及美術總監葉錦添，是最先進組的兩位主要工作人員。當製片部踏遍十四個省去尋找吳宇森腦海中的赤壁及烏林的時候，葉錦添已經開始他的設計工作了。

我們一開始籌備這部電影之時，葉錦添就是美術總監的不二人選。他非但對中國的美術歷史知識豐富，而且他有獨特的電影美學眼光，所以電影中的造型、服裝、布景、道具，非但符合歷史背景，有高度的真實感，而且配合了吳宇森的鏡頭，美矣絕倫。所幸這些精彩設計能輯成書，以供大眾讀者欣賞！

張家振

二〇〇八年六月二十五日

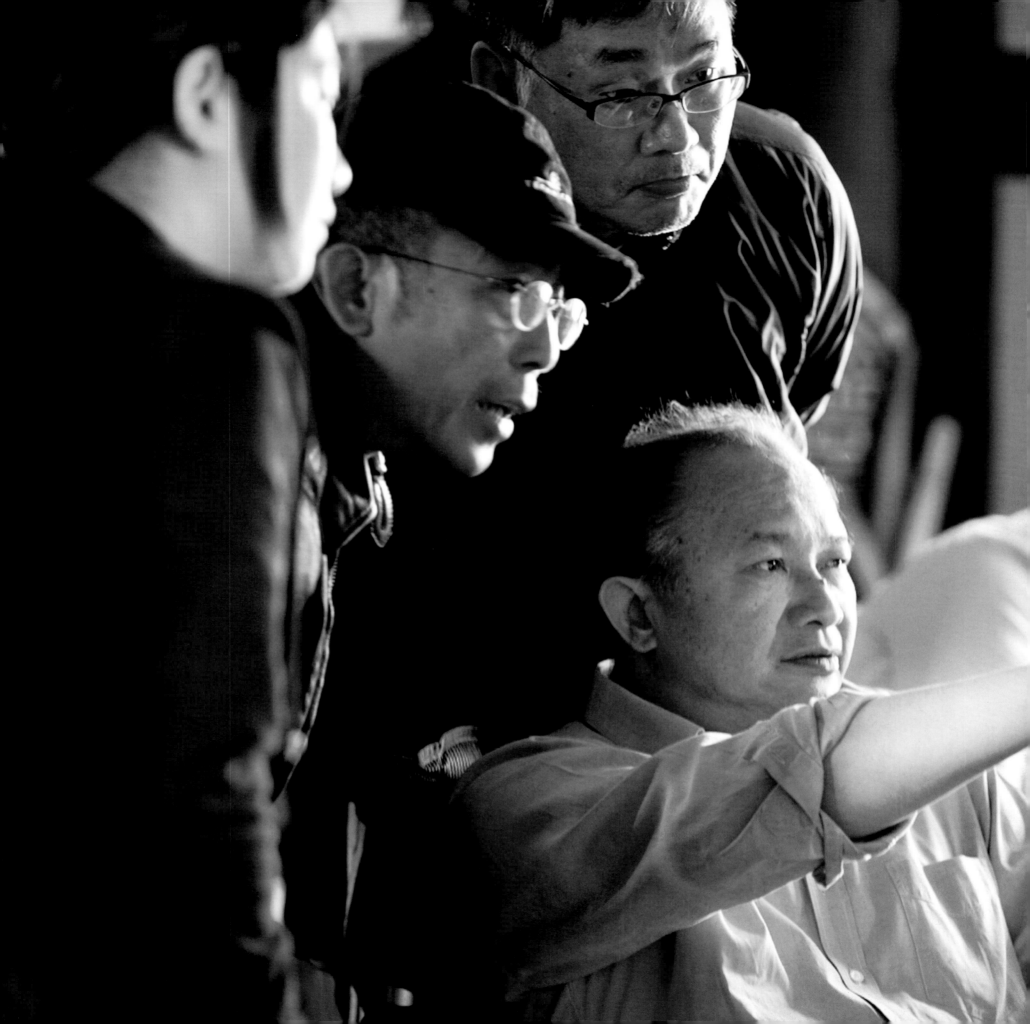

導演吳宇森〈中坐者〉是推動《赤壁》電影的舵手，他和美術指導葉錦添〈右〉，都是從香港前往好萊塢發展的傑出電影人。

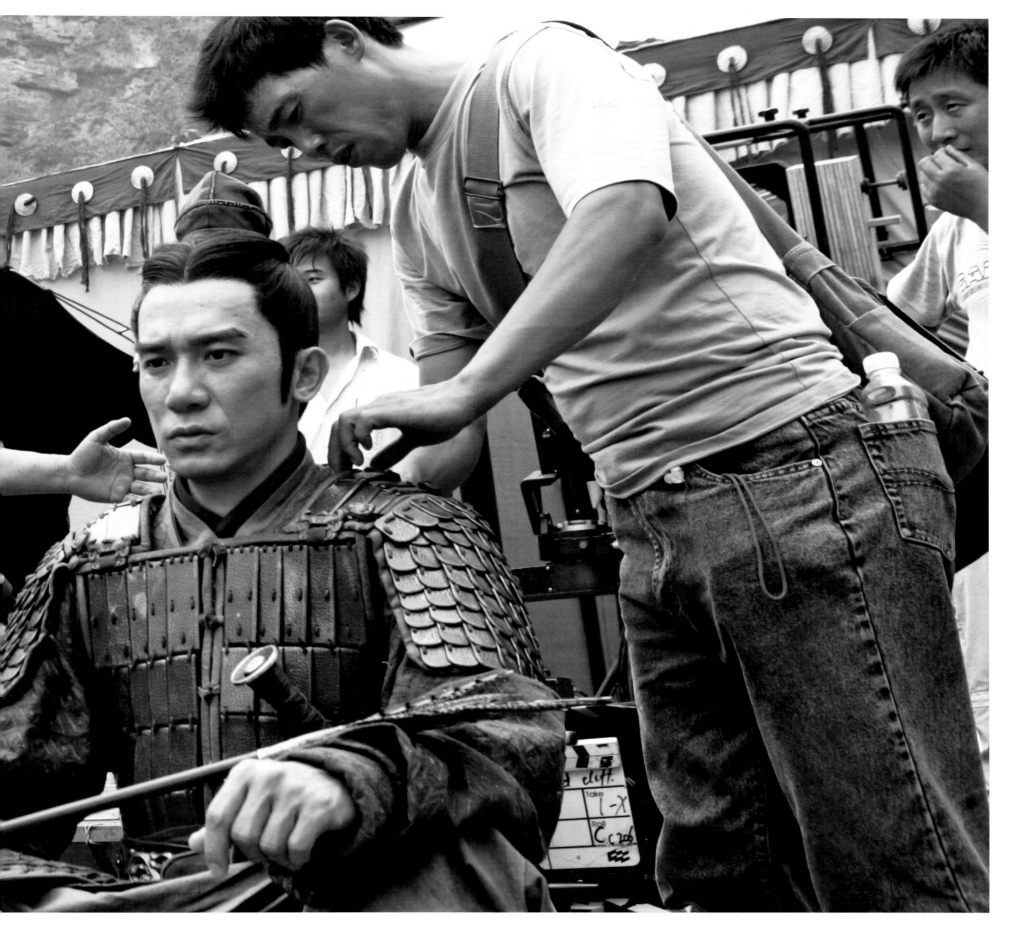

導演指導劇組為飾演周瑜的梁朝偉〈中坐者〉穿盔甲。

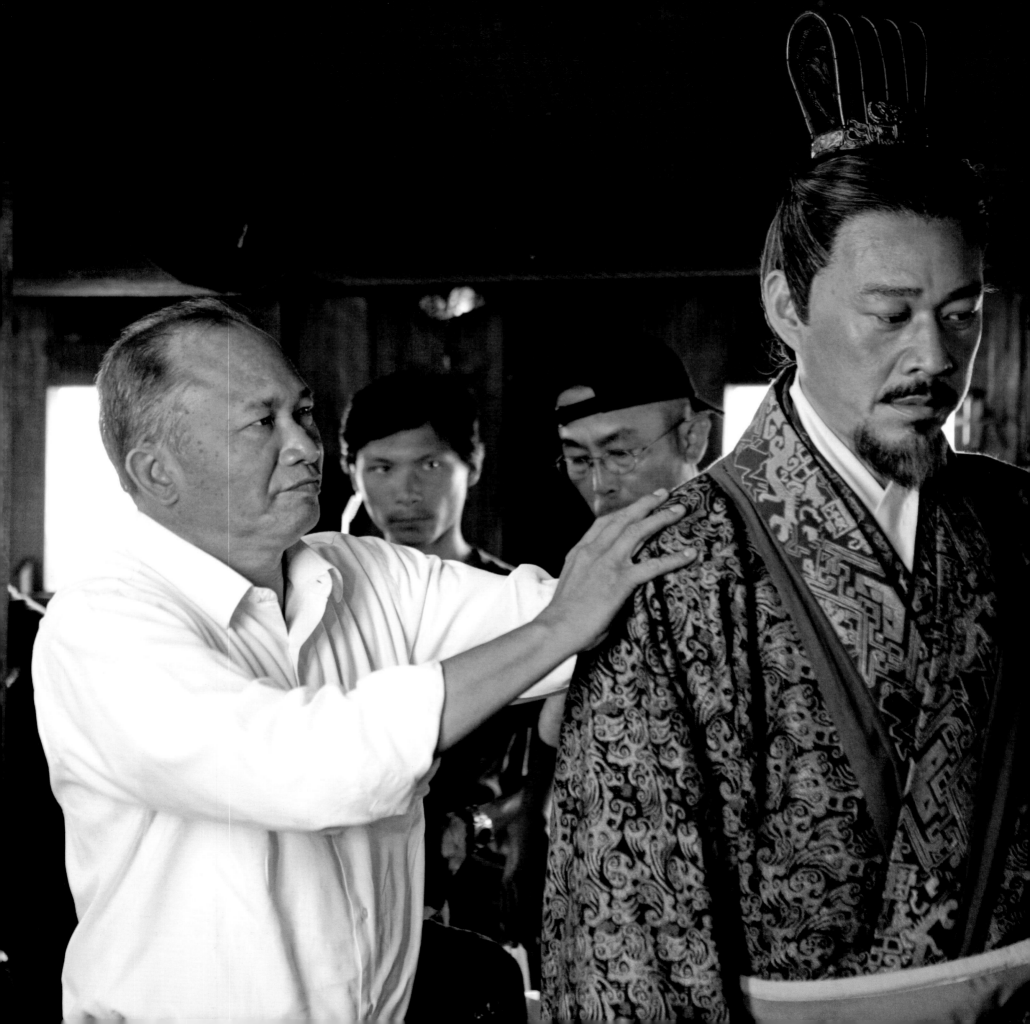

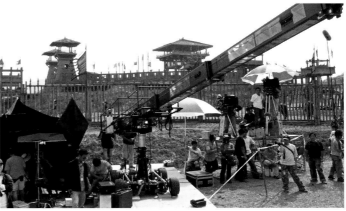

■ 左頁
導演吳宇森〈左〉與飾演曹操的張豐毅〈右〉。

■ 右頁
（上）　導演正向演員們說明劇本細節。
（下左）　一部史詩型電影，動用的演員實在驚人，導演對所有場面都要調度掌控。
（下右）　拍攝的大型器材像一部長臂拖吊機。

吳宇森是一位把動作片舞蹈化的天才，也是掌控全片動作設計的大師。

美術總監葉錦添和吳宇森導演心目中，都嚮往英雄人物的精神原型。

赤壁之戰

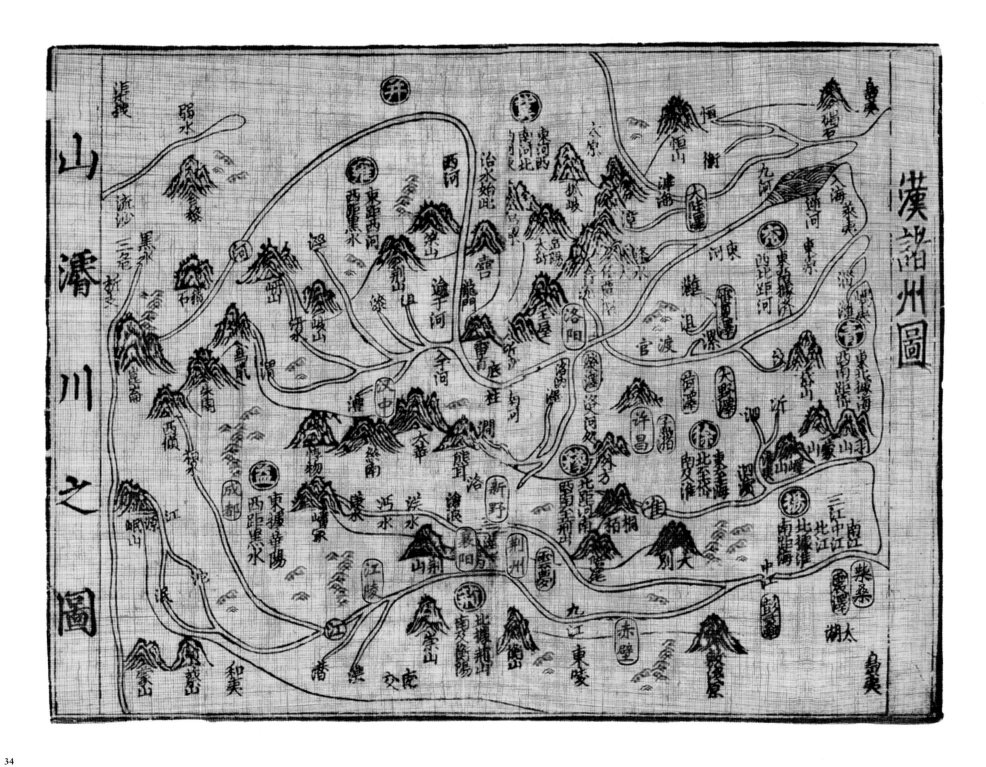

西元二〇八年，經過了將近二十年的分裂，中國似乎有了再次統一的希望。在多年的艱苦奮戰之後，曹操帶領著他的「青州軍團」（由投降的山東、河南一帶的道教「黃巾」變民組成），大致統一了北方。此時的曹操，以漢丞相的名義控制著中央政府；而所謂「漢末群雄」，也就是那批起兵打著「擁護漢獻帝」旗號，逐鹿天下的大小軍閥，已多花果飄零。整個華夏大地，還不姓曹的地方勢力，其實不多了。

赤壁戰前的天下大勢

在中原的東北方，遼東的公孫度，兩年前送來了死對頭袁紹的兩個兒子——袁熙和袁尚的人頭，形式上服從了曹操代表的中央政府的號令；北方的遊牧民族烏桓與匈奴，也剛剛在曹操的打擊下喪師失地，暫時收斂了鋒芒。

在陝西，也就是當時的關中地方，西涼集團如韓遂、馬超等人，也暫時按兵不動，表面接受了曹操所代表的中央政府號令。曹操手中還握有馬超的父親馬騰等一大家子人質。就算關中群雄與曹操翻臉，曹軍只要守

住弘農至洛陽一線，就可以保障許都，這個最早也最具規模的屯田基地左側的安全，確保往南方用兵時右翼無虞，及後勤軍糧的基本無缺。

如果這時候我們以航空照相的角度鳥瞰中國大地，就會發現：整個華夏地區尚未歸入曹操旗下的只剩下長江流域；而長江流域從上游到下游，由三個半地方勢力所盤據。他們分別是上游益州（四川）的劉璋，中游占領荊州（河南南部與湖北、湖南）的劉表，與控制江東（長江下游，以江蘇與浙江為根據地）的孫權；另外半個勉強算是控制漢中盆地的張魯。

曹操這時採取了一流軍事家都會採取的行動：他從中央突破，進攻荊州。解決了中游的劉表，上游與下游的劉璋和孫權就無法連成一氣。接著各個擊破，統一全國。

赤壁一戰三分天下

中國的史家在記載戰史的時候，向來秉持「兵凶戰危」的春秋之筆，對許多壯烈輝煌，激動人心的大戰役，記錄的文字往往吝嗇地令人不敢相信。

不過經過小說《三國演義》的渲

染，以及「三國」電視影集的推波助瀾，讀者心中對於赤壁之戰——這場影響接下來四百年中國歷史的大戰，似乎都有了一定的想像。

這情景，怕是用最簡樸的文字敘述起來也是夠瑰麗的：

隆冬時節的長江，北岸雲集著當時東亞大地最強大的軍隊，由公認最傑出的軍事天才曹操統帥。

帳下猛將如雲，謀臣如雨，喑嗚則山岳崩頹，投鞭恐長江斷流；文武全才，橫槊賦詩的曹家阿瞞還在軍餘吟出了「對酒當歌，人生幾何」的千古名句。

另一方面，南岸匯集著江東一時的儁爽風流人物；江淮健兒，剽悍善戰，再加上英姿煥發的少年統帥，陪襯著眼花撩亂的勸降、反間計、苦肉計，最後一把天火，煙焰燭天，江水皆赤，旌旗組練，盡為波臣，「談笑間，強虜灰飛煙滅」，燒出了此後八十年的三國江山。

然而，俗話說「外行看熱鬧，內行看門道」。這樣的想像誠然美妙，卻未必完全切合實際。更可惜的是，正史《三國志》對於赤壁之戰的記載太過簡略，留給了我們很大的想像空間。且讓我們用一些軍事史方面的常識，拼湊出些許大概來。

史書記載的歧異

在曹操這方《三國志·魏書》對這場戰役的記載是「公至赤壁，與備戰，不利。於是大疫，吏士多死者，乃引軍還」。這二十二個字翻成白話便是：「曹操到了赤壁，跟劉備打了一仗沒打贏（但也不算大輸）。此時發生傳染病，將士病死了一些，所以就回來了。」注意，這邊的記載是曹、劉二家在赤壁作戰，壓根沒提到吳方周瑜等人的角色。而且看起來老天爺幫了劉方一個大忙：曹操是被細菌打敗的。

《三國志·吳書》的記載是：「瑜、普為左右督，各領萬人，與備俱進，遇於赤壁，大破曹公軍。公燒其餘船引退，士卒飢疫，死者大半」。這邊總算提到了東吳這方，但基本上劉吳兩方是同等重要的。有兩點值得注意：第一，吳方主將有二人，周瑜、程普地位是均等的，並不是演義裡所說周瑜是總司令官「大都督」；第二，曹操自己也燒了一部分船，而且是他有意識的戰略轉進，並不是一被燒就潰不成軍。此外，除了將士生病之外，後勤不繼，軍需被毀，將士餓著肚子自然沒法打仗。

而《蜀書》裡的記載則是：「…權遣周瑜、程普等水軍數萬，與先主（劉備）并力，與曹攻戰於赤壁，大破之，焚其舟船。先主與吳軍水路並進，追到南郡，時又疾疫，北軍多死，曹公引歸。」由此看來，大概燒船的功勞還是聯軍方面多些，同樣地強調劉備方面在大戰中所扮演的重要角色。

赤壁之戰的迷思

我們可以先與讀者釐清幾項有關赤壁之戰的迷思。首先，赤壁之戰不在赤壁。讀赤壁之戰的戰史，首先要正名：戰場在長江北岸的烏林，不在南岸的赤壁。所有火燒連環船、敗走華容等激動人心的故事都發生在北岸。《三國志》裡也記載了關公為劉備抱不平的話：「烏林之役，左將軍（劉備）身不離鞍…」，間接驗證了赤壁之戰主要戰場不在赤壁的事實。至少那個時候，有人是叫這場戰爭作「烏林之役」的。

不過把這場戰爭稱作赤壁之戰的人也不少。「建安七子」之一的阮瑀曾經在戰後為曹操寫了一封信給孫權，勸他服從自家號令，攻擊劉備，信中便稱此戰為「赤壁之役」：「昔赤壁之役，遭離疫氣，燒舡自還，以避惡地，非周瑜水軍所能抑挫也。」

真正發揮決定性影響的，該是宋朝的大鬍子蘇東坡，一首〈念奴嬌·赤壁懷古〉膾炙人口，壓倒性的決定了這場戰役的名字。

而赤壁附近的江面與地形，的確也不適合作為大軍對陣的戰場。〈念奴嬌〉裡形容為「亂石崩雲，驚濤裂岸」，石岸崎嶇，波濤凶險，這樣的地形，饒是戰技再嫻熟的水上健兒，也難以行船布陣。

其次，曹軍不是被一把火給燒垮的。大火可以造成混亂，但孫劉聯軍若是沒有配合突擊，曹操十幾萬大軍很難在一夕之間瓦解冰消。軍事歷史專家們的觀點也是如此：火，只是一劑觸媒，真正決定性的因素仍是後續的突襲，與曹操自己戰志的喪失。

而劉備方面也扮演了相當主動積極的角色。「演義」裡除了諸葛亮借東風之外，似乎劉備方面的軍事行動相當有限，大體僅限於打落水狗（華容道捉放曹）與撿便宜（占了荊州南部四郡）的配角。可是我們應該記得的是：孫劉聯軍加起來總兵力有五萬人，當中除了東吳的精銳水軍三萬人之外，劉軍的兵力也達到兩萬人之多，相當於聯軍百分之四十的兵力。（這當中有劉備在長坂戰敗之後陸續收容的散卒，另外還有關羽、劉琦原本屯駐在武漢的原荊州軍「江夏戰

士」一萬多人。）他們的戰鬥力或許不如吳軍(吳軍與荊州軍之前交戰時總是勝多敗少，像孫策就屢次打敗黃祖)，但在打擊曹軍側背時，特別是襲擊失去作戰意志的敗軍的時候，理應發揮了相當大的力量。

最後，「以寡擊眾」的程度有限。兩軍實力的強弱並非如同「演義」裡所描述的那般誇大。古代常有所謂「號稱」的兵力，它是與實際兵力不同的，像四百年前楚漢相爭時，楚漢二軍相持於咸陽城外灞上的例子：項羽軍兵力四十萬而號稱百萬，劉邦軍兵力十萬號稱二十萬。所以，這種「號稱」的兵力本來就會大大的灌水。

因此，曹軍雖號稱八十萬，但根據當時諸葛亮與周瑜的估計，實際的兵力大概是：曹操從北方帶下去的部隊約十五、六萬人，再加上荊州的降軍約七、八萬人，總數大概在二十三、四萬人之間。但是我們要記得的是，曹操從北方南下，他的後勤路線一定比孫劉聯軍要長，因此一定要分配相當兵力保障他的後方安全；荊州剛剛歸附，也會分配相當數量的軍隊去把守襄陽與江陵（南郡）等要地；這些都會分散曹軍的兵力。還有一點間接的證據，顯示曹操並未全軍投入戰場：那就是赤壁戰後，吳軍擴

大戰果的困難程度──周瑜整整花了一年才攻打下來！

曹孫劉三家爭荊州

那麼，赤壁之戰的經過到底如何呢？

讓我們把時間提前到西元二〇八年的九月初，劉表的繼承人劉琮向曹操投降；曹操兵不血刃得到荊州。南下過程中，曹操自己率領精銳騎兵，一日一夜強行軍三百多里（大概一百五十公里），在當陽的長坂擊敗劉備，避免劉備利用江陵的軍需儲備坐大。劉備帶著殘軍向東撤退，與在武漢的關羽部隊與荊州另一勢力劉琦會合，手下的部隊加起來約有兩萬出頭。

曹操的主力並未尾追劉備，而是選擇繼續南進，完成占領荊州全境的戰略目標。大概在九月底的時候，曹操就已經占領了荊州的軍政重鎮江陵，會合荊州投降的水軍；此時他已掌握了橫斷長江，進而順流而下收取下游，或逆流而上進窺四川的戰略優勢。四川的劉璋迫於兵威，開始輸送物資並派兵助戰（始受徵役，遣兵給軍），所以看起來曹操只需要再解決下游的孫權就好。

在吳方這邊，二〇八年年中，也是關鍵的時刻。先是接納大將甘寧的建議，孫權開始了他謀取長江流域全境的大戰略，著眼點也是先奪取荊州，進而進占四川，擴大勢力範圍，消除上中游咽喉要地為人所制的隱患。首當其衝的目標，便是占領今天湖北武漢以東的世仇黃祖。結果黃祖兵敗被殺。

接替黃祖的荊州將領，便是原來劉表的繼承人，現在已經失寵而被貶到武漢的劉琦。按照孫權的規畫，消滅了黃祖之後，下一步就是進攻武漢及江陵。就在這時，突然傳來劉表逝世，少主劉琮投降的消息。為了因應這個變局，孫權除了火速派魯肅北上荊州尋求與劉備的結盟外，也將自己的大本營循長江而上，移到江西的柴桑附近，尋求拒敵於境外。

水戰與火攻

接下來的事大家大概都曉得了。兩軍對陣，因為水戰技巧有待磨練，曹方初戰不利；同時水土不服，部隊傷病很多。為了減少因暈船帶來的不適，曹操採取了陸上出身的人所能想到的解決方案：把船用鐵鍊連起來，就好像陸上的堡壘一樣，迫使吳方與

他們這些不懂水戰的「中國之人」，在水上進行陸戰。這樣的安排利於防守，但卻不利防火。

這樣的安排不能說欠缺考量。就曹操來說，他應該清楚的知道：他的部隊永遠沒有辦法在水上與吳國水師爭衡。（曹操的水軍訓練還在嬰兒階段──開戰前幾個月才在鄴城挖掘人工湖準備開訓；在這種「游泳池」裡訓練的水軍即將和百戰百勝的江淮健兒一較高下。）水戰戰技的養成需要時間與磨練。其實他也不需要一支能在水上爭衡取勝的艦隊；相反地，此時他所需要的，與一八○五年時準備攻英的拿破崙，與一九四四年諾曼第登陸前的艾森豪相同：如何安全的把部隊送到水的另一邊去，並且維持補給線的通暢。時間一久，他的數量優勢就會慢慢發揮作用，拖垮敵人。

兩軍一直對峙到十一月，等到風向適合（《三國演義》中所說的，由孔明借來的東南風）的時候，吳軍從正面以火攻突擊，動搖了曹軍的戰志與信心；同時劉備部隊從江夏及烏林等地從側面攻擊，「拊其側背」，造成曹軍喪失平衡感，這才是勝敗的關鍵所在。

這場戰爭的前因與結果我們都知道了，耐人尋味的是，這把火，究竟怎麼燒起來的呢？這就需要稍微探究一下古代水戰的作戰方式，與吳方的祕密武器──火船了。

火船戰術

火船就像帆船時代的魚雷，它的作用是在遠距離外，大量破壞敵軍船舶。但是我們也不必誇大它的作用：在機械引擎發明之前，風向與水流主宰了水上的戰場。就算是非常勇敢而有經驗的水手，也很難確保火船一定能撞擊到預定的目標，發揮計畫裡預估的破壞效果。而赤壁對壘，吳軍在江南的下游，曹軍在江北的上游，江水的走向必然降低吳軍船隻上駛的速度，所以只好搭起船帆，利用東南風的風力把火船吹向曹軍營陣。玩過帆船的人大概都曉得：在猛烈的順風之下操縱帆船是多麼困難的一件事，而火船的目標是曹軍營陣的某一點，這種難度更高。試想：風大浪高，稍不留神就會錯過目標，或和自己人相撞。這可不是在自家門口的水溝邊玩紙船呢！

因此，火船的精神意義大於實質作用，它的主要功效，是引發敵人的混亂，從而製造其他戰機。火船攻勢之後，吳軍部隊必然要趁著失火的混亂，在曹軍陣線前強行登陸，擴大戰果。那麼火在燒的時候，人要怎麼上去呢？

讓我們試圖「重建現場」吧！西元二○八年赤壁之戰當天，孫劉聯軍的攻勢率先以火船揭開序幕。吳軍的火船大部分命中預定的目標，同時火勢藉由強烈的東南風迅速擴展。強風加上高溫，讓遭受突襲的曹軍更加慌亂。此時吳軍原本火船上的水手已經搭上了繫在船後的小划艇，準備在敵前強行登陸。吳軍的主力船隊也紛紛趕到，為了爭取時間，達到奇襲的效果，這些大型平底登陸艇上也使用了風帆，只是嫻熟水性的江淮健兒總能在快要碰到曹軍水寨著火點的當兒，以長篙將己船撐開，從而選擇最好的登陸點。這些船若發現還有值得用火破壞的目標時，就從船上發射火箭加以引燃。而這些大型登陸艇的前方可能設置了包有濕毛毯或生牛皮的跳板，跳板的兩側豎有至少一人高的木板，防止城樓上曹軍矢石的攻擊。事實上，此時曹方水寨堡壘上的守軍如果還沒有驚走，也會蔽於漫天的煙霧，而無法正確判斷敵人在哪裡。

吳方的火船突擊相當成功，曹軍的損失肯定相當巨大，可是並沒有達到全軍覆沒的程度──大部分曹軍駐紮在陸上。但是官兵的士氣與信心已經喪失，軍需糧秣也燒毀了；更重要的

是，水軍被毀滅；這表示就算日後在陸上能打敗孫劉聯軍，他們也沒有辦法把戰果擴大到江南去。這場戰爭的戰略目標：消滅東吳，肯定是無法達成了。

曹軍被擊敗了，可是並沒有立刻崩潰。曹操衡量戰略目標無法實現，於是燒毀剩下的船艦，向荊州方向撤退。但是士氣與後勤上的負面因素「漸漸」在撤退過程中擴大，「轉進」變成了大災難般的崩潰；疾病與飢餓「漸漸」拖垮了曹軍。

三國鼎立影響深遠

赤壁戰後，曹操對南方不再發動戰略性的攻勢，而把前線收縮在荊州襄陽與淮南合肥一線，雖有小規模的攻勢，但南北的邊界大致穩定。

在南邊，孫權一面結好劉備，讓蜀漢充當他防守上游荊州的屏障：包括把妹妹嫁給劉備，結為姻親，又「借」荊州四郡之地以擴大劉備的根據地，增加他抗曹的實力；另一方面對內討伐原住民山越，收服交州（今日的廣東與越南），廣開南海商路，坐享商貿利源；東伐夷洲（台灣），北通朝鮮，吳國儼然成為南方及海上的霸主。

而劉備呢，則先是吞併了同宗劉璋的益州（四川），又攻下了道教神權政權張魯所統治的漢中盆地，基本上確保了「巴、蜀」的勢力範圍。雖然中間有伐吳失敗的中挫（因為關羽「大意失荊州」之故，劉備起兵伐吳復仇，以夷陵慘敗作收），但是諸葛亮接續著開拓南方的事業，深入雲貴，「七擒孟獲」，打通通往印度及南海的商路，奠定蜀國立國的基礎。

三國鼎立對中國歷史的發展具有深遠的影響。傳統上以中原政權為唯一中心的情形被打破，中國的東南與西南以實力證明了他們具有獨立的潛力。以東南的長江中下游而言，之後雖然經歷西晉短暫的統一，但在東晉六朝近三百年的大分裂與以後的世紀裡，不論是東晉、宋、齊、梁、陳等各朝，或是唐末五代的楚、吳越、吳、南唐等獨立政權；甚至到南宋、明，與近代太平天國的短暫崛起，都一再顯示這塊「荊蠻洰泇」之地與中原政權分庭抗禮的實力。

同樣地，帶著三星堆文明的神祕以及望帝杜宇的浪漫傳說，蜀，作為一個獨立的政權代表，以後也一再的以「前蜀」、「後蜀」、五代的「孟蜀」、元末明玉珍的「夏蜀」等獨立的形式出現在中國歷史上。

東南與西南，由瘴癘之地蛻變，首先成為經濟上的重心，然後漸次變為中華文明，特別是中華民族抵禦外侮時的桃花源。

作者簡介

袁曉煒，目前是國內某外商銀行的高階主管。從事金融業及企管顧問十餘年，職場衝鋒陷陣之餘，每以「闡闡良史，橫槊賦詩」的態度從事歷史創作，尤其對於魏晉六朝、中外軍事，與希臘羅馬等相關史實卓有研究。目前作品集中於探討赤壁之戰的相關議題，如「有關赤壁之戰的迷思」、「奇男子周瑜」、「曹操大帝與凱撒大帝」等篇章，以及歷史商戰著作如「中國古代大企業家」、「活生生的至聖先師」等篇章。作品可見於「無有堂」部落格。除了歷史撰述之外，也定期在廣播節目「世界一把抓」裡闡述歷史在日常生活及企業管理上的現實應用。

《赤壁》、吳宇森與我

英雄，故事的原點

最初遇到吳宇森的時候，我還在香港理工學院念專業攝影，從未想過會進入電影界。少年時沒有機會接觸古典世界，當然更沒有想到會在二十年後，因為「三國赤壁」再次將我和吳宇森導演緊密聯繫在一起。

一九八六年，我參與香港公開的繪畫比賽，剛剛在三項中得到其中兩項的冠軍，作品獲邀到日本展覽，進入了當年的日本全國JCA年鑑。徐克的工作人員在展覽中發現了我的作品，介紹我擔任《英雄本色》的執行美術，吳宇森正是導演。

他不愛說話，顯得低沉，感情卻是豐富的，常常有很多的想法在他腦筋裡醞釀。我發現他是一個善於忍耐的理想主義者，他有一套不折不扣的道德觀，正如他自小就有當牧師的志願，成為他某種直到今天也不曾改變的特質。

當時徐克的工作室不大，每個人的工作空間都非常接近，像一個大家庭。我們一群剛入行的小夥子都喜歡陪伴吳宇森在工作之後喝酒聊天。我想，他的心一直都在遠方，只用感情來聯繫。那時的他，並不像今天那麼有名望。

與久違了的吳宇森重遇，我感覺他更平和、更容易親近了。在美國這麼多年，經歷了這麼多的大型製作，平實仍是他最獨特的魅力。

二〇〇五年下半年，吳宇森為了再了解在國內拍攝的情況，我們合作了聯合國短篇電影《桑桑與小貓》。

緊接著，便是《赤壁》。

對於三國故事，我們都是從漫畫書開始，或者是我們身邊的三國形象開始——比如關公廟中的關老爺，他介於人神之間，最為人們所熟悉。在香港，很多不同的會社仍然祭拜關公，情況十分普遍。關公象徵忠義，也有文氣，是一個文武全才的載體。以此類推，經過千年大眾藝術媒介渲染，諸葛亮在中國歷史人物裡更具有不可替代的地位。他有勇有謀，能通天地，道法合一，是中國人理想中的原型。還有趙雲的忠誠勇猛。這些三國人物都成為包括日本、韓國與東南亞歷史人物的精神原型。東方世界對於這些英雄人物所擁有的心理認同感與現實的期待感根深柢固。三國風物，是種在歷代中國人與東南亞人的集體夢想之中的，那裡有他們所嚮往的人格。追尋英雄的足跡，是生命的核心。

在香港這個彈丸之地成長，使我們學到每一件事情都需要極大的努力去爭取。我們接受世界各地的文化衝擊，在主權沒有確立的同時，我們的背後並沒有支援的力量，屬於我們的東西也是定義模糊的，我們只能不斷的學習與吸收，不斷吸收外來文化的精華。這樣的背景，在每個香港男人的心中都植入了一個英雄，一種對大民族的嚮往感，似乎與這小地方格格不入，卻使我們能憑藉個人的能力去開拓個人的世界。

三國故事之所以吸引吳宇森，可能植基於他本身的信仰與特性，就好像這是他這一生中必須完成的使命。因此，我感覺我們必須全力以赴達成他的這個心願。

吳宇森的電影，從英雄開始，一直貫穿著一種「英雄的隱憂」。英雄們永遠在快完成志向的當兒，碰到阻力，比如《英雄本色》中馬克的跛

腿。《赤壁》中，曹操在不斷的勝仗中卻被頭痛所擾；周瑜聯合劉備的大將擊退曹操，卻為箭所傷，埋下日後英年早逝的伏筆。這樣的安排都隱藏著英雄的兩種思維，一種是浪漫的阿波羅精神，一種隱喻現實之魔與理想主義的永恆鬥爭，暗示著英雄常常會在現實中陷入悲劇的氣氛裡。在他的戲劇裡，英雄形象的完成有時候會更多體現在失敗的過程之中，這種對於好的嚮往的衝擊力與對現實的無奈感，構成了各種戲劇矛盾的衝突。周瑜與曹操恰恰形成了吳宇森導演心目中英雄的對照，兩者雖然身處的環境不同，卻有一種共通感：擁有卓越的才智，同時又面對著無奈的現實——這也構成了電影《赤壁》的一個潛在主題：戰爭掠奪的亢奮與殺戮，大量的死亡與毀滅所產生的震撼中的荒蕪感。當這些把持著大眾生死權的人物在自己的世界裡沉迷並建立功業的同時，歷史與真實譜寫著兩個截然不同的世界，一個是功績，一個是災難；一個是占有，一個是失去。這就是戰爭，是人與人之間潛在鬥爭中的無限放大。歷史與真實也是國家大義的謊言與福祉的兩種並存物，構成了道不清的人類行為世界的荒謬。

我所嚮往的古典世界

電影《赤壁》追求的是復古主義，一方面是往復古的方向，一方面尋求新的語言。中國進入新的世紀，沒有足夠的時間整理醞釀自己的文化，卻要面對各種成為經濟強國的挑戰，文化顯得愈來愈重要，也愈來愈迫切。為了表現一個經濟強國真正強大的內涵，對遠古歷史的重新編整與考究，是必須完成的艱巨道路。

電影的影響力是強大的，《赤壁》製造了一個復古的機會。中國在建構整個考古學的研究上，只有數十年的經驗，而且大都身在戰亂之中，難以規整、透全。由於歷年來盜墓者的猖獗，文物早已散佚不全，近年隨著經濟的開發，文物保存意識仍未成熟，流失自是難以計算。如果我們要了解古代的歷史真貌，考古學是否是唯一的出路？

考古學家只能相信在考古上所發掘的證物，來支援他們的考證與論點。但除了科學見證，戲劇復古還可以用什麼方式來進行？從而更適合於中國古代領域的探究？中國古代是什麼樣的世界，從現有的資料是否可以進入它的神髓？復古的意義何在？在歷史行進的過程中，我們失去了什麼？

如何從復古的東西與現在爭奇鬥豔的新世界抗衡？又如何使他們進行有力的銜接？我們需要一種高度的準確機制。中國是一個文明最古老的國家，對自己文化的重新認識，卻是年輕的。

復古的意涵十分漫長而深刻，需要慢慢而一點一滴的累積了解。我的古典世界的啟蒙，那個古典並不是一個濃縮在歷史事件上的世界，而是歷朝歷代詩人與藝術家們集體所嚮往的世界，他們把人文理想寄情於此，在那裡產生了人類珍貴而多樣的經驗。

在一種古典精神的世界，嚮往著高尚的情操，忠義守節，對人格的要求極高，反映在表達情感的藝術上，表達儀容的衣著上，與表達禮儀的交流上。人的智慧在這種氣氛下不斷地開發，創造了豐盈的意象。生活的審美無限的提升。

我所嚮往的古典，是一個智慧與精神的偉大心靈，充滿藝術的靈思，是一個沒有條框的世界。這種古代的美感能否在電影中重現？充滿智慧的光彩、古樸大氣的豪情理念。

還原「演義」改寫的三國

《三國演義》把歷史極度戲劇化，

進入了小說傳奇的領域。帶著神人氣質的人物、多樣化性格的英雄，誇張的優點和缺點，考驗著忠義的價值與在現實中所產生的矛盾。《三國演義》亦提供了一種成與敗的定論，其中軸線是在一個普遍性的傳統道德基礎上，對於符合這個道德基礎的都會予以歌頌，對於不符合這個道德基礎的，則予以貶抑。

英雄人物如此這般一個接一個地建立起來。其間，故事情節所構成的人物關係的複雜性，塑造著每個人物所代表的豐富意涵。為了達成一種倫理道德的潛在性，有些歷史人物會被改寫，最明顯的應該算是周瑜與諸葛亮。

赤壁之戰的時候，諸葛亮年僅二十七，剛剛離開隆中，在劉備的軍中參與爭奪戰不到兩年，還沒有建立「諸葛亮」所擁有的軍事地位。周瑜當年三十三歲，卻已是協助孫氏政權開拓並穩定江南的武將功臣，與孫策形同兄弟。周瑜羽扇綸巾的英雄形象，在《三國演義》中遭到了改寫，為了實現諸葛亮的聰明才智，周瑜在羅貫中的《三國演義》中，有了另外一個任務，就是突顯諸葛亮的特色，協助構成諸葛亮神人合一的藝術形象：他帶著巫風與通天地的靈氣，借

東風、火燒連環船，所有的智慧功績都歸功於他一人。透過《三國演義》，我們還知道，除了過人的膽識與才智，諸葛亮忠貞不二，以一生的智慧為代價，為劉備奉獻，最終鞠躬盡瘁死於軍中。這種建立在傳統愛國主義倫理的正統性，影響了同樣是軍國主義為主體的日本與韓國，使諸葛亮在東南亞的重要地位歷久不衰。但是這種虛構性的象徵，經過嚴肅的提煉，成為每個人心目中所寄情的「偶像」，在今天日漸疏離的辯證理論的社會氛圍中，顯得匪夷所思。諸葛亮形成了一個民族，甚至是韓國、日本的政治與軍事潛在的需要，由於這些需要不可取代，因此他的虛構性也毋庸置疑，因此周瑜必須完成其烘托的任務。只是，我們很容易在《三國志》之中，了解到周瑜才是這場大戰的主帥之一，這也是他青年時期最偉大的一場戰役。在吳宇森的電影中，導演採取了另外一個角度，恢復了周瑜在赤壁之戰中的地位。

以《三國志》為切入點，重拍赤壁之戰，是有意從《三國演義》中脫離，找尋另外一個詮釋歷史的角度，構建另外一種故事，這導致《赤壁》電影與傳統基礎之上的《三國演義》有了不同的面相。為了建立這個面

相，我們避開了從《三國演義》所提煉出來的戲曲美學風格，把誇張的象徵符號隱藏、轉化，並讓出更大的空間以詮釋歷史的真貌，從而進入另一更寫實的氛圍。這使我們的工作充滿挑戰，因為不可以再依靠觀眾所熟悉的形象，而必須深入一個未曾表達過的赤壁三國。另一方面，傳統的《三國演義》中，各方力量主要人物之間全部都處於對抗的狀態，典型的鬥智鬥勇，而電影《赤壁》則因為比較強的現代意識傾向，涉及到戰爭的心理層面，對什麼是戰爭、戰爭對整個社會的影響都有所討論，電影中多次出現戰爭後民生凋敝的景象，呈現了反戰的觀點。

《赤壁》美學

最初接觸到赤壁這部電影的時候，我們都希望能在各個層面上完成一種模式，不只是戰爭片，而是富有歷史與人物故事的完整構思。在劇本上，我們追求能達到歷史正劇的分量；在人物塑造上，我們希望能兼顧人性的刻畫，時代的情懷；在場景的建設上，呈現歷史的寫實性與偉大場面。當然，現代電影的模式，必然也

要求加入現代的浪漫情節與幽默輕鬆的小插曲。讓電影《赤壁》有著深刻的追求與普及人心的藝術作用，是我們的期望。

基於這樣的原因，《齊瓦哥醫生》、《阿拉伯的勞倫斯》、《碧血長天》、《滑鐵盧戰役》與《最長的一日》等，都是我們籌備時候的案頭參考資料。吳宇森導演十分喜歡這些電影所帶給觀眾的史詩感，他心目中的諸葛亮有勞倫斯的幽默、機智，做人處世有一種獨特的風格，更具有非凡的抱負與才華，這是他塑造心目中人物的基礎。《最長的一日》描寫了戰爭前夕的撲朔迷離氣氛，又兼顧了鬥智鬥力的大型戰爭場面，使觀眾能深入戰爭的時空感受戰爭。這些電影都曾在各自的年代帶給觀眾無窮的回憶與思考，體現了電影除了娛樂以外的價值。

《赤壁》的首要難題是要在紛雜的故事情節中建立統一的美感，在歷史的辯證思維下，三國目前遺留下多少的歷史資料？中國戰爭文化在人性上講求勇毅機智、豪情壯志、忠義守節，在謀略上講求機會主義、鬥智鬥力，在成敗上講求天時、地利、人和，在形式上講求厚禮重名、形而上的美感。公眾心目中的三國形象更多

來自於《三國演義》的戲劇形式中，帶有濃厚的傳奇色彩，充滿戲劇的張力。

吳宇森導演要求一個不一樣的三國，他更想把《赤壁》電影的戲劇靈魂建造成一個英雄的世界，處處都顯現惜英雄、重英雄的氣勢。在一個各為其主割據混戰的時代尷尬中，將情節重點放在周瑜如何帶領群雄團結一致的抵抗強大的曹軍，帶有濃厚的浪漫色彩。同時以《三國志》的觀點為準，再加以戲劇性的修改。

在這個基礎上，美術必須要有龐大又合情合理的整體氛圍，在潛在的氣氛中找到那個特殊的場域形式，以一種獨特的方式，配合故事的進展。沒有人看過真正的中國古代大型水上戰爭的場面，火燒連環船是什麼樣的氣勢，草船借箭、舌戰群儒、長坂坡救主等等的情節，很多都是既熟悉又陌生的，所有畫面的建造由於場面的龐大已顯得史無前例。

另外，畫面的營造、空間的流動、角色的演繹都要兼顧到寫實與浪漫的融合，使人物與情節呈現更豐富有趣的面貌。因此，大自千軍萬馬草木皆兵的龐大場面，小至室內一個精緻的飾物，精準的把握都顯得同等重要。色調要和諧統一，道具的紋理與

光澤都要運用得宜，擺設合乎寫實的道理，同時適應鏡頭運作的疏密流動美感。一方面要協助推展故事，另一方面又要在自身的範圍與觀眾培養默契，使觀眾可以在環境的細節中，相信並進入了導演所述說的世界。

大觀至微的視覺營造

我們要重新建造一個龐大的歷史影像，探索那種流動的韻律，富有節奏感的動態影像。在視覺上，我選擇分成兩大區塊：一是恢宏的氣魄，大山大水，猶如中國的潑墨畫；二要觀細至微，從廣泛的歷史研究中慢慢組織屬於三國時代氛圍的景象。一方面，從層次豐富的黑色，把畫面染成厚重變化的大影像，抽離細節，使影像更富有象徵性；另一方面，視覺上由歷史的細節去構成一個龐大的時代感，表現漢代文化的精緻之處。所謂大環境的氣勢、小環境的細節，方方面面都予以兼顧。

由於整個片子的基調是寫實主義，每件事情都經過再三推敲。向每個專業領域的學者專家、學術權威一一討教，漸漸形成一個又一個的輪廓，雖然難於形成一個整體的形貌，

但亦在參差錯落間找到某些古代生活的過程，這種形形色色的研究成果透過想象重現在電影中。因為涉及很多大場面，我們有很長的籌備期，也構想如何將實物資料有效地組織在畫面中。由於我們希望做到儘量接近真實，在畫面的張力上以寫實為基礎營造戲劇的力量，長時間推敲出一張又一張的氣氛圖，把所有研究得來的細節都繪畫其中，希望能給各部門清晰的參考與預想。這些氣氛圖讓我們預示了大場面的氛圍與細節，小自士兵配件細節、兵器的運用，大至色彩調度、軍隊陣形的變化等，因此我有機會在預想圖中，開始推敲整體的美術風格，可以不斷的轉化方向，從一點一滴的資料蒐集，一點一滴的填補歷史空白。

在赤壁與烏林的選景上我們花了最多的心力，因為它牽涉到整個地貌的重新設計。我們到過五個專家所認為的赤壁原址，包括蘇軾〈赤壁懷古〉的「文赤壁」湖北黃州。當我們到達現場，發現觀光旅遊不絕，原來的東漢餘韻已經蕩然無存，附近的河水地貌也不適合拍攝龐大的戰爭場面，而且原赤壁的壁面偏小，使我們對赤壁本身的想像產生變化。一千八百年後，無論是發生的原因、

地點，或是整場戰役的過程，赤壁之戰都疑點重重，各種說法不一，電影只能根據劇情需要做判斷。在戲劇與寫實間，吳宇森導演比較傾向後者，因此我們在選景上必須以營造整體氛圍、滿足空間調度需要作為主要訴求。沒有現代的設備，場景龐大、景觀開闊的水庫，成為我們主要的選景範圍，最終，我們決定在河北安格莊水庫搭建曹軍烏林水寨。

《赤壁》整個故事的進行是由一種互相交錯的情節與節奏感匯集而成。在運鏡的基礎上，我運用了高低起伏的地勢，增強畫面的張力與節奏感的魅力。整個軍營的建造都擁有明確的中軸線，再由高低起伏的結構來建造它的節奏感，強調著龐大而統一的力量。我試圖找尋連綿不斷、結構豐滿的層次，貫穿整個電影畫面的流程。

在全片的色彩基調上，由於赤壁大戰時的魏蜀吳還未成形，仍然沒有一種獨立的政治體系與物質形式的風格，電影《赤壁》的開始是從北到南的移動過程，既然他們是一個內戰，就不可以用太大的差距來做對比，在統一中有分歧是整部戲風格的基礎。我使用了區分三個勢力的元素，把顏色分成三類，形成戰爭電影強烈的對

比因素：曹魏勢力傾向於黑色，再加上金與紅的點綴，在厚重的環境下營造北方的壓力；孫吳卻以紅色為主，其中加入白色作為襯托，充滿綠意山水秀麗的環境中，突出了周瑜的紅；至於劉蜀，則以梨黃色為主，灰色作為襯托。

一直以來所謂的三國印象都是來自於《三國演義》，除了小說以外，詮釋三國人物與故事，也大多來自於戲曲。有很多傳奇性的情節會讓人產生非真實性的懷疑，其中神化的橋段更是透過了幾百年的耳濡目染，深植在所有亞洲的人民心裡，成為一種普及的藝術力量，部分突出的人物甚至影響到宗教的領域。我們在蒐集與篩選所有資料的範圍裡，產生了大量不同方向的的可塑性，從劇本中劃分出不同的場景，在場景中配置適當的空間結構與道具，有時候會建議導演增加某一些有趣的的生活細節，並且再做進一步的深入研究。

正因為與吳宇森導演在創作上的默契，整部電影在創作上開展的異常集中，雖然面對的是難度極大的挑戰，但亦能由始至終的一一化解，展開了一段復古主義的嘗試。

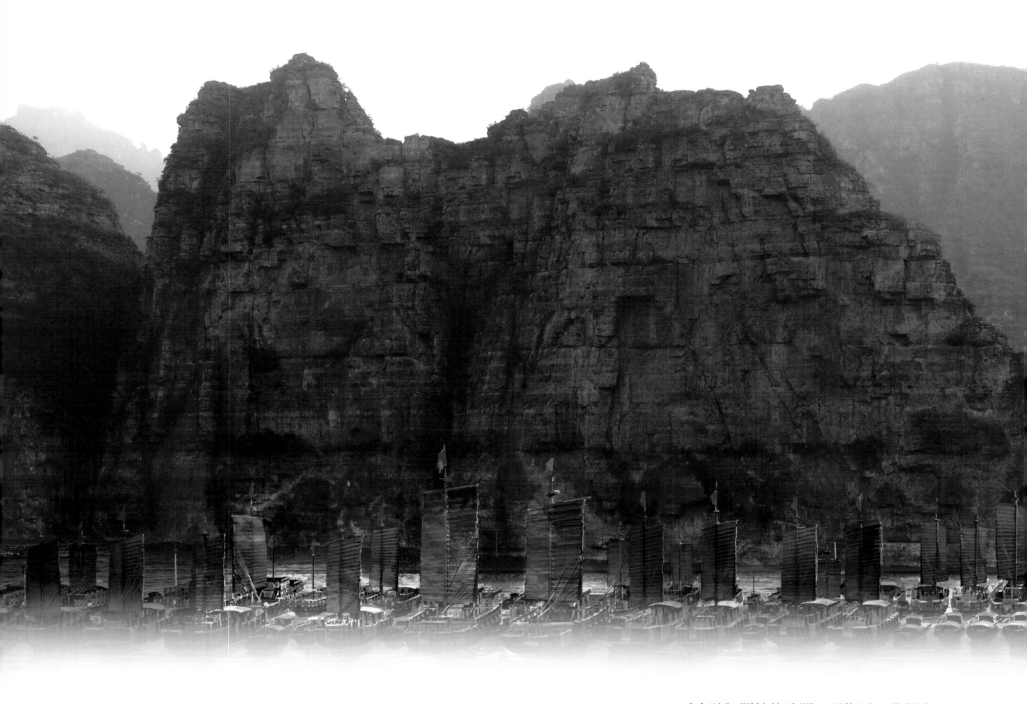

葉錦添 美術筆記

《赤壁》開拍的時間一再拖延，我們真正進入籌備階段建立美術組有一年多。籌備初期，我們花了許多的時間蒐集資料，每天與不同領域的專家交流，希望達到與真實歷史的最近距離。我們研究的內容包括東漢歷史、文化風貌、宗教、禮儀、服飾、民生、建築、軍事、政治、兵器等等，巨細靡遺照顧到各個領域。

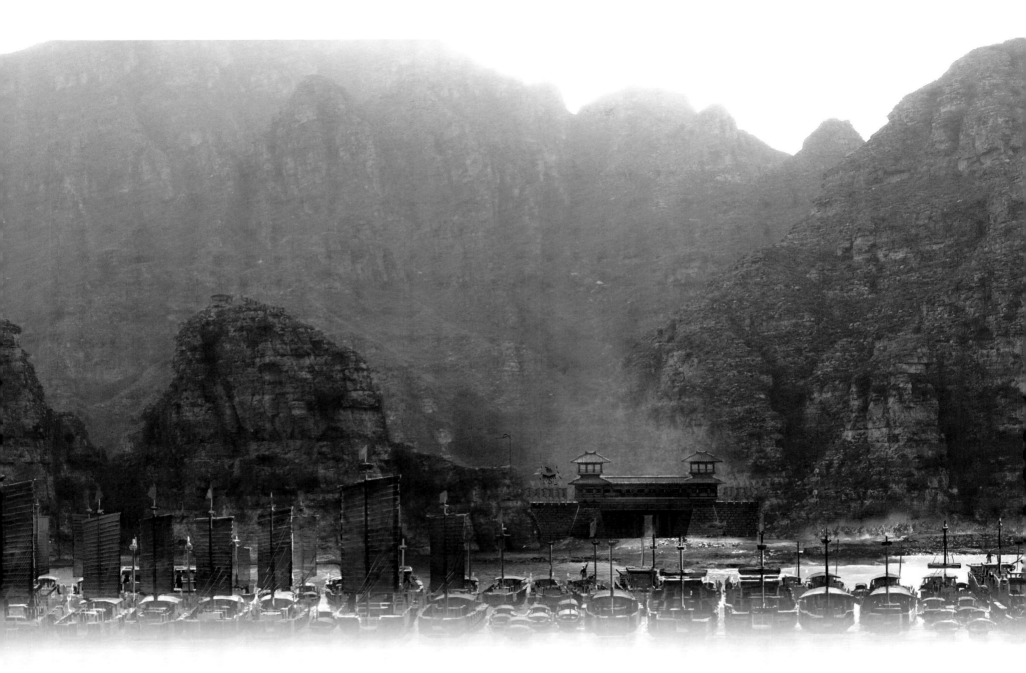

　　我們把研究主力放在包括軍容、軍法、軍旗、軍禮等軍事政治結構與系統，也研究各種水寨、城樓的攻防戰略，在古代的戰爭實景下產生的武器，最重要的是河上的戰爭，各種戰船的歷史與實戰狀況。為了進一步深入研究古代的歷史質感，我還親自前往日本，與他們的三國專家討論，發現日本在近些年整理了大量的戰國時代以降的資料，而且重新在地理上、戰法上、歷史上作大規模的繪製，甚至鎧甲的每個細節、甲片的縫製、徽號的分野、古兵器的製造都有詳細的說明。

　　在復古主義的命題上，三國世界在我心中愈來愈清晰了。

中國最早的建築，是從洞穴開始的。露天的起居地在中間，周邊加以有防禦功能的洞穴，人們藏身期間，免受猛獸風雨的侵襲，這慢慢形成了四合院的雛形。其後，漸漸發展出木結構，最後又出現了排水系統，產生了以石頭或者是土方為基礎的底台，使建築更為堅固，再加上遮風擋雨的瓦片的發明，鑄就了最原始的中國符號性的建築：瓦頂、木結構與土台。

隨著文明的進展，建築肩負了每個時代的人們對世界宇宙的思考，呈現人、居、環境的關係。建築與空間不僅僅只是外觀，從某個程度上來說，更代表了整個人類的精神世界，從一個民族的建築，就能看到他們的宗教、科學、禮儀與國力。

中國的建築哲學，在於「間」的確立。每一間都進行著不同的複製與功能的切換。比如，我們在一個隔扇的背後透過窗花看外面的庭院，庭院裡有樹，有高低錯落的假山，遠方有高低錯落的樓閣，建築的飛簷使它的高度與周圍的景觀不會產生視覺的壓力，裡裡外外寸步不離。這種無窮的重複性，是東方神韻的美學修養，使中國建築投入一個想像的領域。可是從大層面來看，這樣的建造美學不是要在大自然的環境裡標新立異，而更多講求跟周邊環境的迎合，土台的土色，瓦片的灰，都在找尋一種自然的昇華。同時，中國人生活的每一個時刻，都體現著對細節的苛求。如果我們重新發現中國的特色，會發現中國人的審美要求，對自然、對宇宙的看法無時無刻不呈現在我們的建築裡。

在東漢時期，我國傳統建築中的抬梁、穿斗和井幹三種主要大木結構體系都已出現並趨於成熟，與之相肆應的各種平面布局和外部造型亦基本完備，中國古代建築在漢朝已經基本形成了一個獨特的體系。

在巫風主導的時代美感中，從秦始皇以來的所有規矩、氣派都在漢朝落實。我們可以從建築中感覺到一個古代的大國慢慢形成了她的氣度，慢慢鑄就闡述出她本質的圖案，產生了獨特的文化景觀。那時的建築設計傾向於龐大、壯偉，體現著一種力度。史載曹操於建安十五年和十八年先後在鄴城修築銅雀、金虎和冰井三台。「銅雀台高十一丈，有屋一百二十間……金虎台有屋一百三十間，冰井台有冰室三與涼殿，皆以閣道相通，三台崇舉，其高若山雲。」鄴城北遺址中，銅雀台殘高四至六米，金虎台殘高十二米，在今天看來也非常驚人。

建築是人們生存狀態的歸屬之處，代表了一個時代的剪影，維繫在一個時代獨特的審美形式中。三國時期的大型建築除了為防禦、禦寒、儲存物資所用，各種建築內部根據生活起居所需形成了不同的場所、形式。個人的名望、身分、地位不僅顯示在建築的外形上，還有其基本的規矩、規格的要求，個人的品味也會影響到整個建築的內部擺設與空間的運用，其中還牽涉到生活禮儀等等。

在電影中完成建築的設計，一直是巨大的難題。真實遺留下來的實景場地，或已成為觀光「勝地」，古味盡失亦難以維持電影拍攝所需要的整體感，或者由於年代久遠破舊零亂，很多空間也不適合拍攝，最多只能拍攝一些寫實風格的部分。如果真的要在建築空間上復古，也不是件容易的事。因為建築所牽涉的工程是如此浩大，只有長期經營的片廠才能負擔得起。我們當然期望有更多大型而嚴謹的施工重新翻修營建古代建築，使中國電影影像的取景角度更寬宏、更活潑，甚至深入到各個生活細節，這樣電影之間不僅不會太雷同，所表現的生活空間也可以活化。不過，這只是期望。歷年來不同的片廠已分別製作了不同朝代的亭台樓閣、城堡與高塔，以配合不同戲劇拍攝的需求，良莠不齊的各種建設使電影仍然沒有產生整體的嚴謹度。

在電影《赤壁》裡，我們要讓古代的世界不僅止於概念，而是深入到真實的氛圍裡，重新搭建實景來達到復古的要求。到底應該從何造起呢？《赤壁》籌備期間，我們重新鎖定在對漢朝歷史風貌的研究上。在《赤壁》裡，我們面對的建築課題包括宮殿、貴族的官邸，以及大批臨時搭建的軍營帳篷，曹操在烏林所修建的一公里大型水寨和周瑜的赤壁城牆都是極其浩大的工程。

建築 精神與想像匯合的場域
一.宮殿建築｜二.軍營水寨｜三.赤壁城牆

一、宮殿建築

《赤壁》電影裡面有兩個大型宮殿的設計，都集中在內景的部分，一個是曹操挾天子以令諸侯的許昌，一個是諸葛亮舌戰群儒的東吳宮殿。它們一南一北，北方的許昌採用厚重的色彩，以黑金為主，三面不透外，只有正面的大殿迎來了遠方的朝陽，灑在漢獻帝的寶座上，朝中文武大臣分左右兩邊踞坐聽政，宮外布滿了重兵，逼迫朝中異議大臣與幼小的漢獻帝。南方的吳宮採用了一種懶散又帶著神祕通透的巫風格調，以紅為主要的裝點色彩，木頭為原色，又加上竹簾作為南方的象徵。

現在拍任何一部電影，都不可能搭完所有的布景，電影《赤壁》中的許昌宮，我們是選擇了一處還算比較滿意的室內空間，但是，基於我對漢代建築的考證，在原有空間中增加了柱子。我們的根據是，當時的中國建築中抬梁和穿斗兩大結構體系日趨於成熟，梁架結構的發展，進一步擴大了室內空間，增強了室內採光。從兩漢磚石畫像及部分畫像石墓的結構來看，獨立承重結構的支柱在西漢時期已廣泛採用，牆內柱及半附牆壁的附壁柱仍是支撐屋頂整個荷載的主體。同時，為了在一個擴展的空間感覺裡營造一定的節奏感，也是出於對古代儀禮與宮廷內建規範的考證，我們在朝堂內搭建了地台。

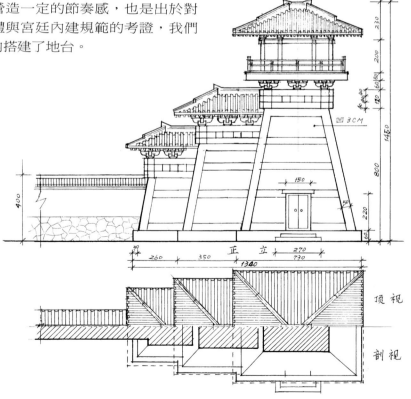

1

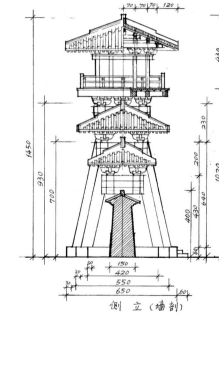

2

1. 漢獻帝居住的許昌宮殿，大殿廣場總平面模型示意圖。
2. 許昌宮殿大殿廣場闕門的平、立剖視圖。

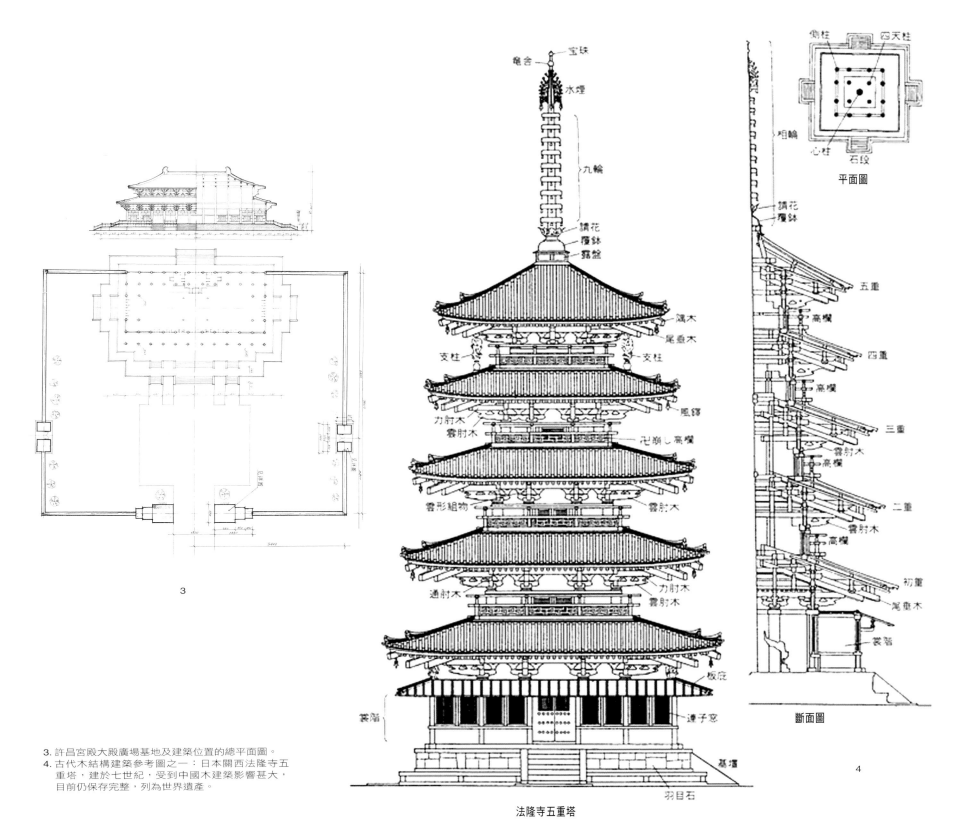

宝珠
亀舎
水煙
九輪
請花
覆鉢
露盤
隅木
尾垂木
支柱
支柱
風鐸
力肘木
雲肘木
卍崩し高欄
雲肘木
雲形組物
力肘木
通肘木
雲肘木
高欄
裳階
連子窓
基壇
羽目石

法隆寺五重塔

隅柱
四天柱
心柱
石段
平面圖

相輪
請花
覆鉢
五重
高欄
四重
高欄
三重
雲肘木
高欄
二重
雲肘木
高欄
初重
笠垂木
裳階

斷面圖

3

4

3. 許昌宮殿大殿廣場基地及建築位置的總平面圖。
4. 古代木結構建築參考圖之一：日本關西法隆寺五
重塔，建於七世紀，受到中國木建築影響甚大，
目前仍保存完整，列為世界遺產。

電影內景大型宮殿建築之一。這是曹操「挾天子以令諸侯」的許昌宮殿，宮外布滿重兵，宮內氣氛肅殺。
以厚重的色彩，三面不透外的封閉，營造出幼小的漢獻帝在巨大的梁柱下，感受到壓迫與恐懼的氣氛。

比例 1:100　單位 CM（2006.9.7）

《赤壁》周瑜官邸　詳圖

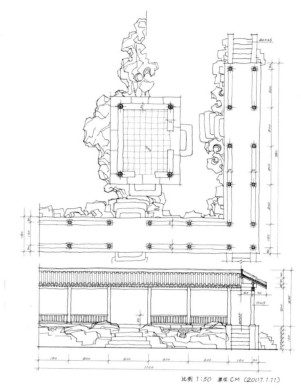

比例 1:50　單位 CM（2007.1.11）

《赤壁》周瑜官邸　走廊詳圖

《赤壁》周瑜官邸　木雕詳圖

比例 1:5　單位 CM（2007.1.23）

《赤壁》周瑜官邸　木雕詳圖

比例 1:5　單位 CM（2007.1.22）

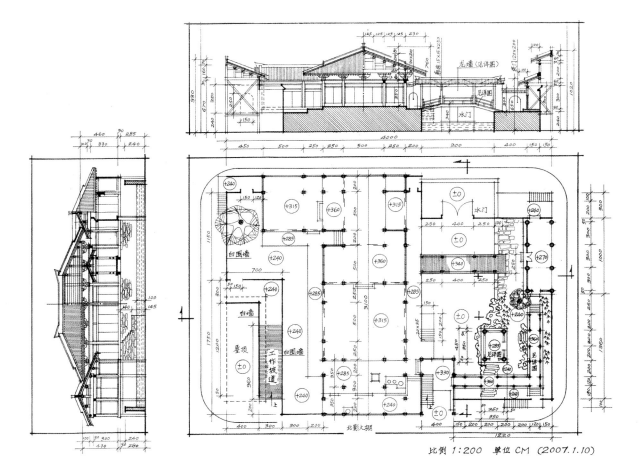

電影中為建造周瑜官邸，繪出各種包括基地、房屋、廊廡等建築設計圖，以及室內裝飾細節圖。下面四幅是牆面上的花窗，採取雙面透雕，圖案均經考證，重現當時貴族的精緻家居。

比例 1:200　單位 CM（2007.1.10）

《赤壁》周瑜官邸　設計圖

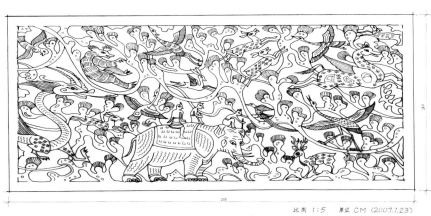

《赤壁》周瑜官邸　木雕詳圖

比例 1:5　單位 CM（2007.1.23）

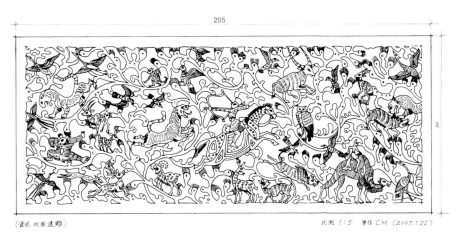

（說明 雙面透雕）

比例 1:5　單位 CM（2007.1.22）

《赤壁》周瑜官邸　木雕詳圖

周瑜是個一方面雄才偉略，一方面風流倜儻的人物。從小對儒學耳濡目染，青年時代戎馬疆場「英達夙成」，聲名傳遍江淮，同時還精通音律。這樣一位雅量高志的人，他對家居環境的選擇也十分不凡。這是電影中他的官邸，也是江東第一美女小喬的家。最初的預想圖中，他們的家位於一個種滿荷花的湖邊。

關羽進攻路線

比例 1:5000

3000 M

火攻路線

烏林赤壁全景平面圖

烏林赤壁全景平面圖

赤壁之戰前，兩軍隔著長江對峙布陣的形勢圖。
北岸的曹操，號稱擁有八十萬（實際為二十萬）
大軍水陸並進，南岸匯集的孫劉聯軍加起來大約
五萬人，以東吳精銳水軍三萬人為主，劉軍約二
萬人。《赤壁》整個故事就發生在此，時間是西
元二〇八年八月到十一月底。

二、軍營水寨

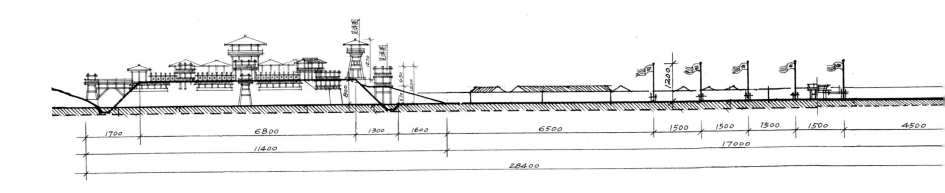

水寨可以保護大量的船隻，封鎖狹窄航道，或致使敵方處於不利的狀態下作戰，在長江的水戰基本上是依其航道而在某一地段發生的攻防戰。水寨要求不容易受到敵方的陸軍進攻，一般依湖灣建立。特別是江中島內河灣或半島段。分水、旱兩部分，旱跟陸軍營寨相仿，為防守的一方儲存並提供足夠的兵力補充。水寨的水上部分使樓船並排下錨，成為大浮島，隔斷航路。敵方的艨艟與攻擊艇難以擊破。赤壁使用的是河洲型水寨。

從決定在安格莊興建整個烏林水寨開始，我們便馬不停蹄奔跑其間，了解各種可能發生的情況。最重要的就是確定了各方實景條件要求，以及到我們拍攝的時候景觀是否一致？當地有沒有會影響地貌的發展計畫？

接下來要思考的是地貌裡的天氣變化，草跟樹的顏色、常綠植物的分布狀態。由於籌備時間漫長，我們可以看到安格莊水庫夏季與冬季的變化，有時候會十分錯愕 。因為在三月下旬，它一片荒蕪，感覺很適合我們心目中的烏林，但當夏天再來的時候，竟然會長出半人高的稻田，一人高的玉米田，水面的邊緣長滿了蘆葦，周圍地貌的山脈也會從灰綠變成鮮綠，這使我們的拍攝必須根據氣候嚴格控制時間。另一個影響地貌的大難關是水位的升降。安格莊水庫的水岸線是淺灘，有利於我們拍攝多種大場面的戲分，但水位上升或者下降一米都會使地貌水岸線產生一百米的增長或者減少。因此，我們對軍營大小的設計與防禦堤壩的建築，也要照顧到水位發生變化的影響。

我們終於在安格莊水庫建造了一個縱深一公里長的實景。由於整個水寨範圍龐大，我們只能把設計和實際施工區分開來。我們在實際地圖上畫出整個軍營的範圍，再根據拍攝的需要，搭建部分的場景，與視效部門要緊密配合，以營造軍營的分量。我們儘量照顧到當時歷史上的軍營結構與運作水平，但要在電影裡達到史載曹營二十萬大軍的編制與營建規模，幾乎是不可能的。

當時曹操「挾天子以令諸侯」，勢不可擋。因此，我們希望軍營的帥台能顯示皇家氣派。吳宇森導演要求在烏林曹營的中心地帶，搭建一個高十米的主帥台，使整個軍營具備居高臨下的大氣魄。

從曹營主帥台開始，一個長三百米、寬一百米的軍營廣場一直延伸到水寨的城門與城外廣場。城外延伸一百米的大型木製碼頭，整個結構按照傳統中國大型建築的中軸線一一展開。

主帥台不只是制高點，在它的整體設計裡，安排了各類嚴密的軍事設施，連接著軍營的各個部分，執行防禦、運輸、會議、物資的流動、旗令等各種職能，豐富著整個軍營的空間、場景、細節、情節需求。由於曹操的府邸並沒有

曹操的烏林水寨縱剖面圖

依河灣建立的烏林水寨，是個縱深一公里長的實景。從圖中，可以看見船靠碼頭，先經浮橋，再經土台，到達水寨大門，再往裡走，即是曹營的中心地帶，搭建一個高十米的主帥台及帥帳，周圍有大小不等的塔樓。這構成一種橫向的布展，鋪開了一個廣大的範圍。帥帳的主樓、小望樓，都有詳確的建築設計圖示。

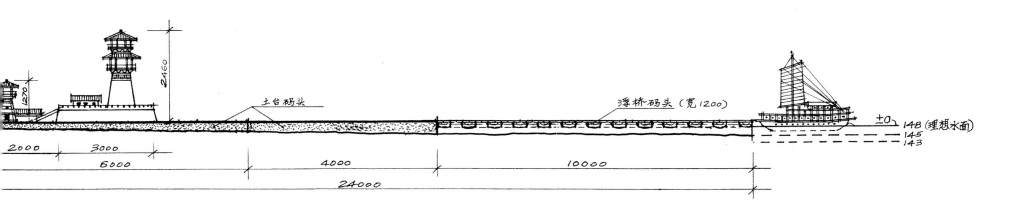

出現在電影中，我們在帥台上安排了曹操的臥室、休息室、會客室、更衣室等等，還考慮一個施展軍儀軍樂的大平台。

土台上的建築主要以木結構、繩網與帆布組成，因為赤壁之戰發生在秋季，因此還有一層防護的毯子包圍在營帳的周邊。軍營的四周有寬一米的火盆作為取暖照明之用，在夜間，火盆與火把都是主要的光源。此外，土台四邊都有木的女兒牆，作為防衛與作戰之用，女兒牆周邊的斜坡上也設有站台，弩手與弓箭手在敵人來犯的時候，會在這種封閉的土台坑裡還擊，還有一些為了大量運輸而用的大型設備所建造的搭橋，構成了整個土台在軍營裡的視覺景觀。

軍營以主台為中心延伸到數百米之遙，裡面設有各種大型的軍中辦公室、操練場，還有各種醫療營、馬房、糧食庫等等。軍營的各個部分都建有大小不等的塔樓，觀察並指揮整個軍營的流程，控制部隊的整體狀態。在整個軍區的最周邊，有一個四米高的土圍圍繞著。

主帥台下面的大廣場，是操練士兵與集會的場所，電影中就有「蹴鞠」在這裡舉行。大廣場在往碼頭方向延伸出一條三十米寬的大棧道，兩邊排列著十米高的儀仗竿，是主帥出兵必經之路，也是整個軍營最壯觀的景觀。電影的尾聲有小喬隻身深入曹營的戲，導演就利用這個場景凸顯了戲劇的張力。

棧道的盡頭是水寨的大門，這道門有六米高，三十米寬，作為防衛並在在顯示著朝中的氣勢。開關需要有數十人推動，而且大門的結構有兩層，上層建有女兒牆，作為攻防時的戰備。

水寨大門的兩邊建有二十四米高的瞭望塔，作為下達河道上通主帥台的通訊設備。在《三國演義》的描述中，這種瞭望塔共有二十八個，分布在軍營水寨的周圍，他們白天用旗子，晚上用鼓來傳達訊息，由於船隊的浩大，有一些會延伸到河道中，傳達來自主帥台的整體部署。

瞭望塔的前面有個六十米乘四十米的廣場，電影中的戰備集合與舉行巫術儀式便在這裡拍攝。它分成三段，由一個木製的大平台延伸出去，有一條一百米長，十二米寬的木製碼頭，碼頭的兩邊插有黑紅的旗子，統領出兵所用。在碼頭的盡頭，設有兩個塔樓，是通往河道中最開闊的景觀，可以綜觀整個水上的狀況，兩邊擺滿了拒馬，甚至有一些延伸到水域中，防備水上進攻。

戰爭一觸即發，水上密布著戰船，烏鴉鴉一片。在旗幟飛揚的宏大景觀下，成扇形的大結構排列開來，船與船之間用鐵鎖相連，只留出小河道，四處穿梭著來往的小船。無論陸上水上，軍事行動開展頻繁，士兵各司其職，川流不息并然有序的在其間運作著。

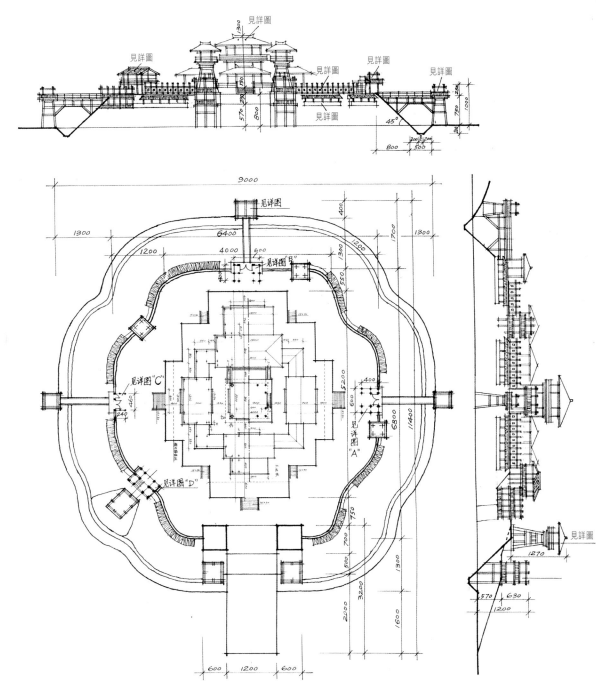

比例 1:150 单位 CM (2006.7.31)

《赤壁》曹操帥帳設計圖　詳圖

比例 1:500 单位 CM (2006.10.18)

《赤壁》烏林水寨　曹操帥帳設計圖

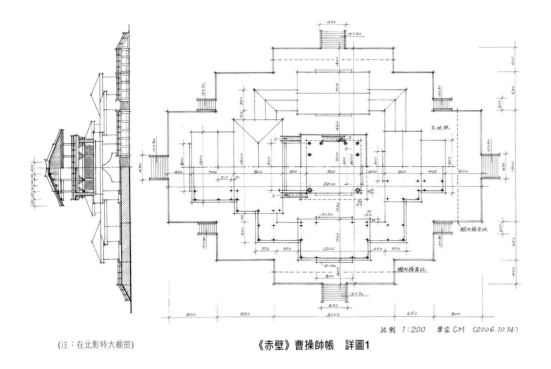

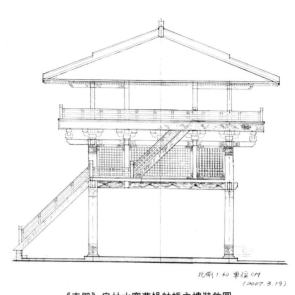

比例 1:60 單位 CM
(2007.3.19)

《赤壁》烏林水寨曹操帥帳主樓裝飾圖

(注：在北影特大棚搭)

比例 1:200 單位 CM (2006.10.14)

《赤壁》曹操帥帳 詳圖1

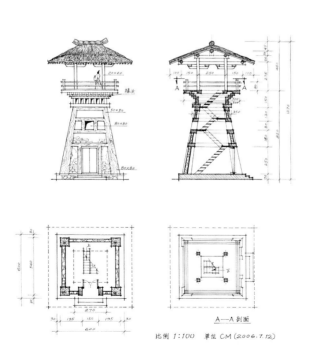

A—A 剖面

比例 1:100 單位 CM (2006.7.12)

《赤壁》烏林水寨小望樓 設計圖

比例 1:40 單位 CM (2006.10.25)

《赤壁》曹操帥帳 詳圖2

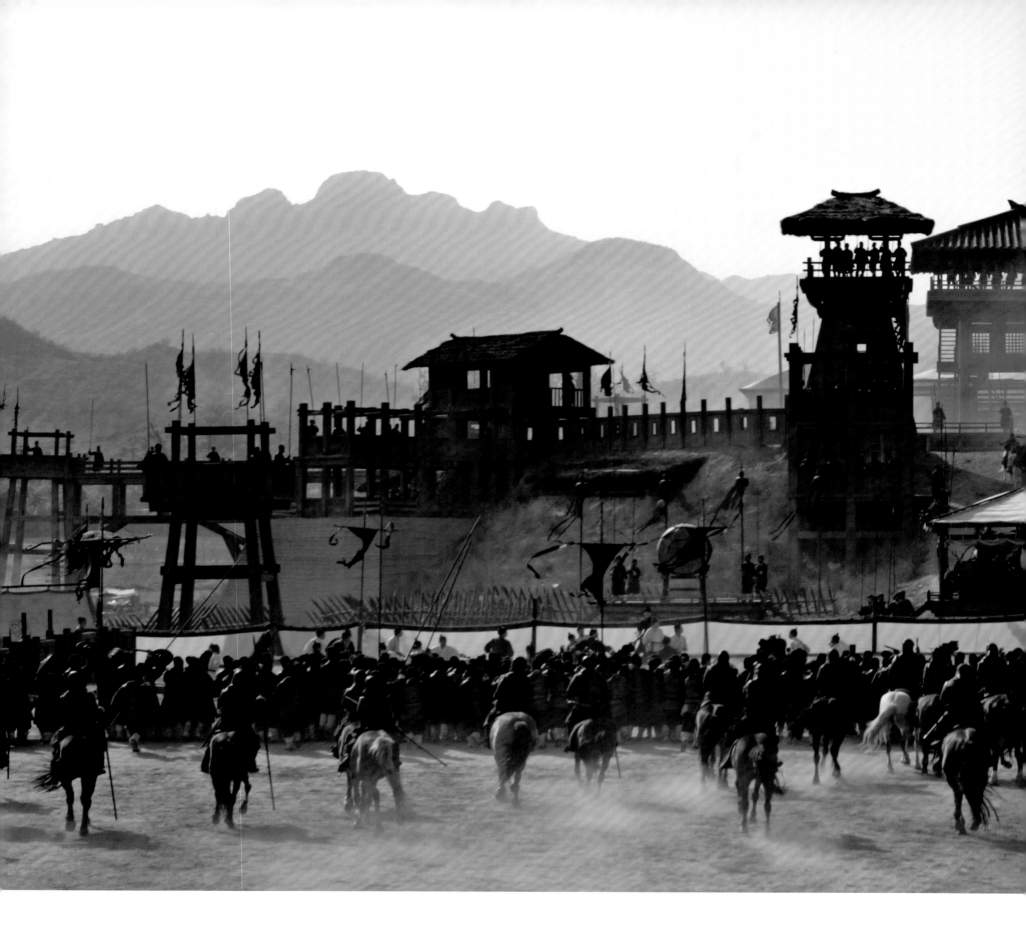

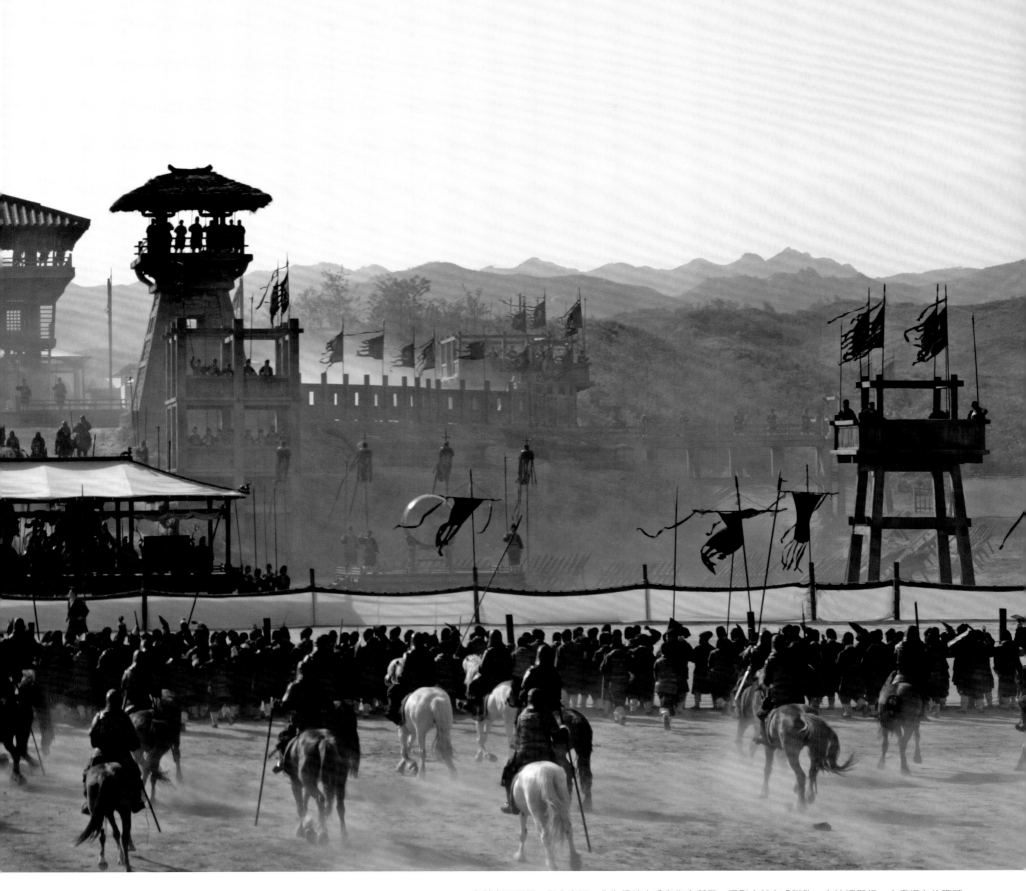

主帥台下面是一個大廣場，作為操練士兵與集會所用，電影中就有「蹴鞠」在這裡舉行。大廣場在往碼頭方向延伸出一條三十米寬的大棧道，兩邊排列著十米高的儀仗竿，是主帥出兵必經之路，也是整個軍營最壯觀的景觀。

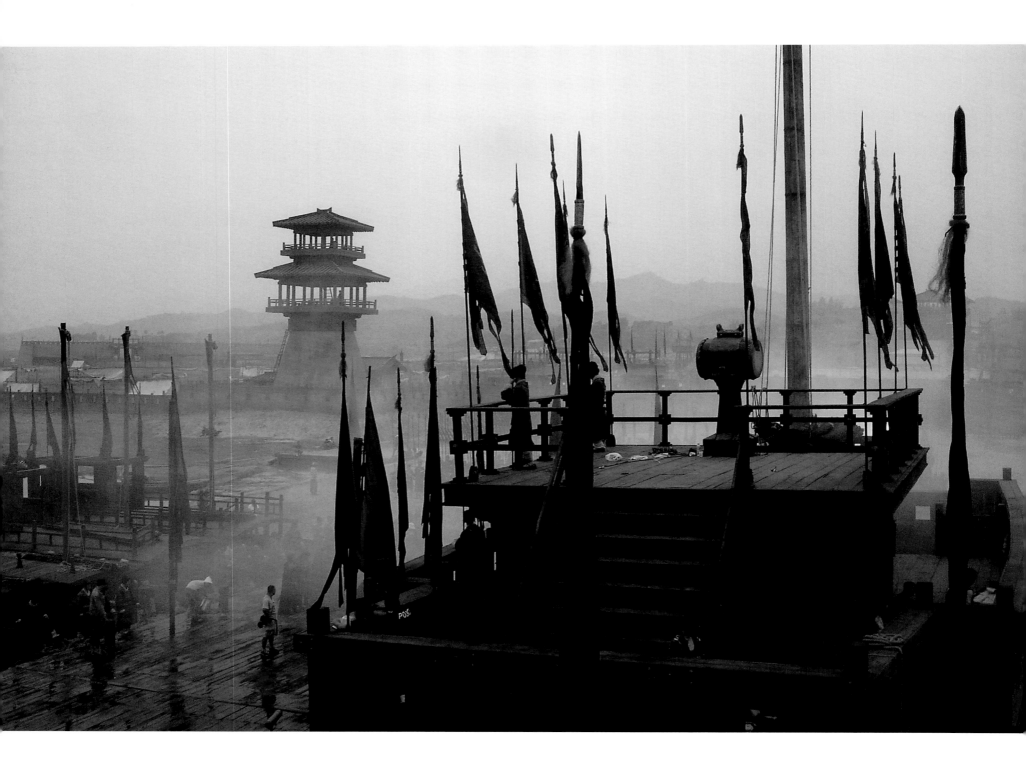

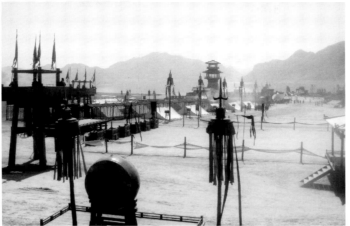

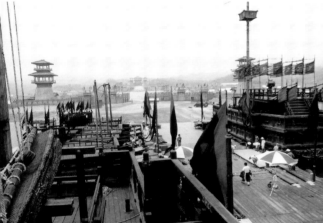
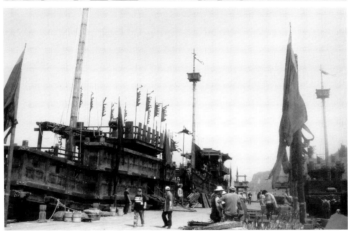
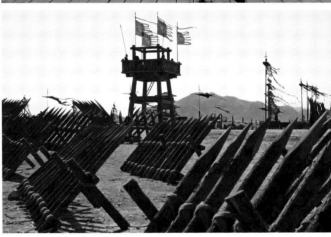
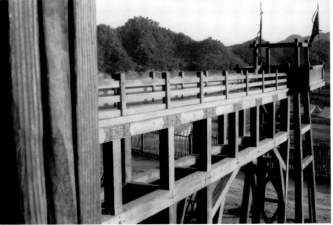
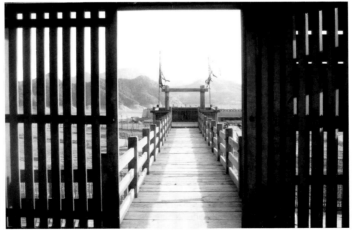
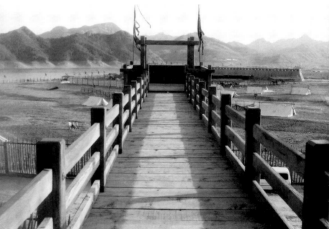

曹營水寨與吳營是電影《赤壁》中最大的建造工程。尤其是曹營，在河北安格莊水庫建造一個縱深有一公里長的實景。從曹營主帥台開始，與前面的一個長三百米，寬一百米軍營中最大的廣場，一直延伸到水寨的城門與廣場，再延伸到一百米的大型木製碼頭，整個結構按照傳統中國大型建築的中軸線一一展開。
這是水寨、碼頭、塔樓興建中的情景。

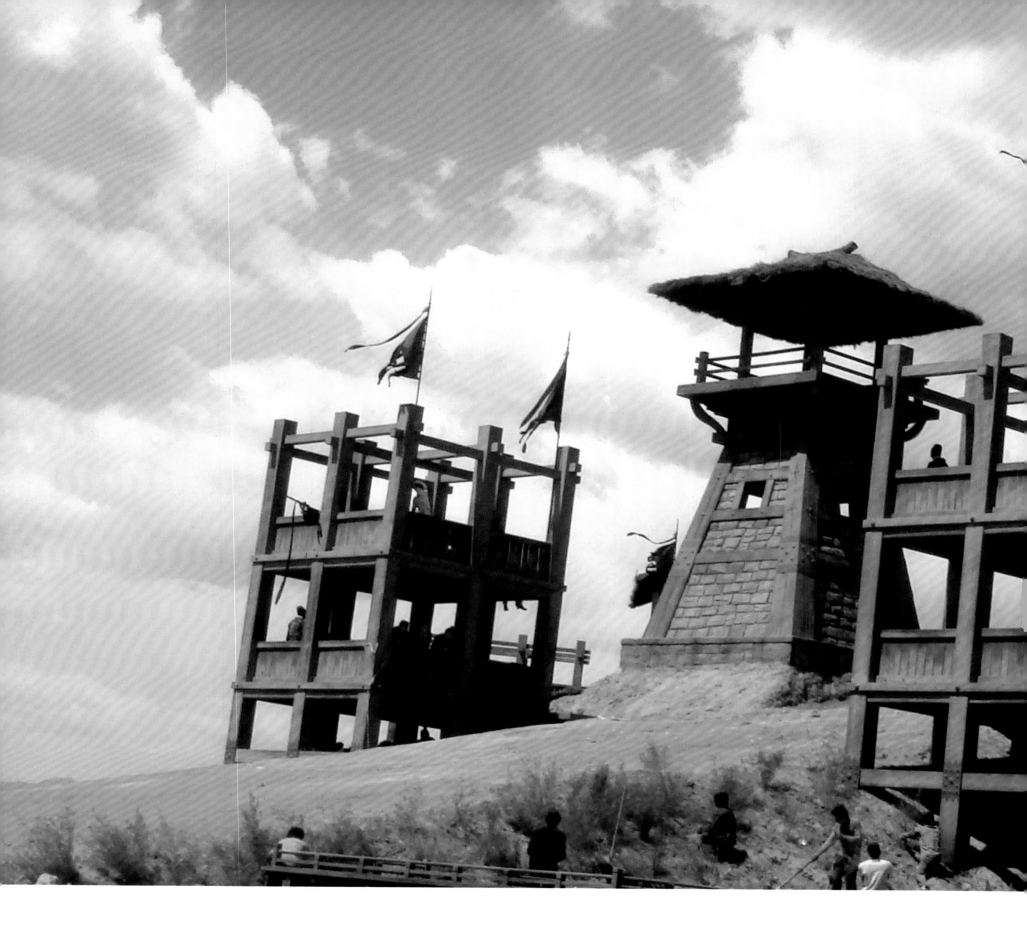

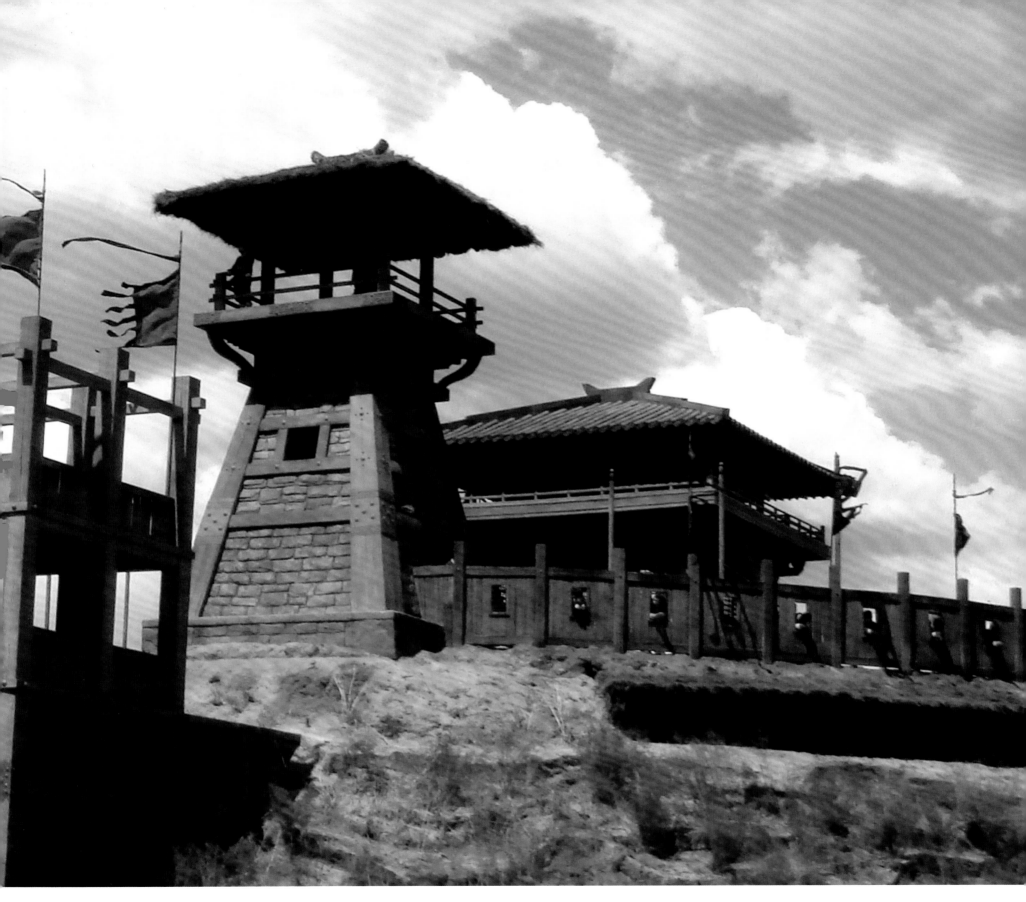

軍營各處都建有大小不等的塔樓，作為觀察、指揮及監控之用。整個軍營延伸到以主台為中心的數百米之遙，裡面設有各種大型的軍區、軍中的辦公室、操練場，還有各種醫療營、馬房、糧食庫等等。在軍區的最外圍，有四米高的土圍圍繞著。整個軍區的規模也許還達不到歷史所描述的二十多萬大軍，但這種編制也只是一個設想，更多的軍營結構與運作情況，可能一部電影也表現不完。

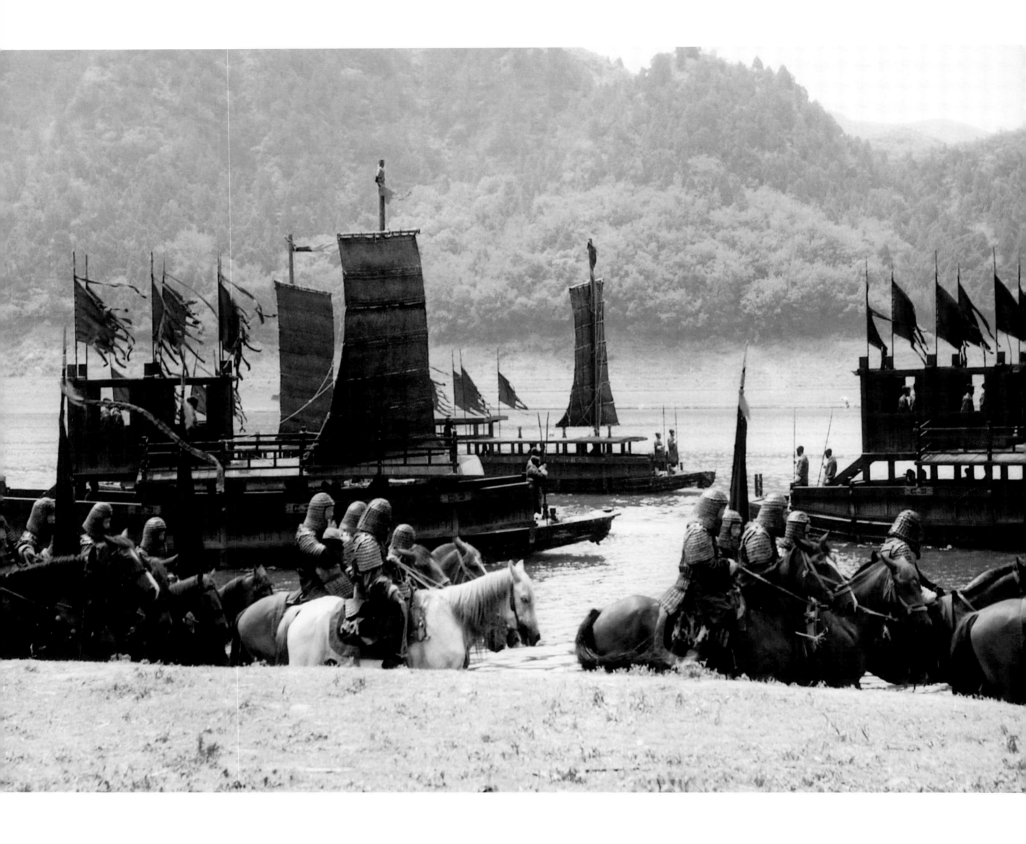

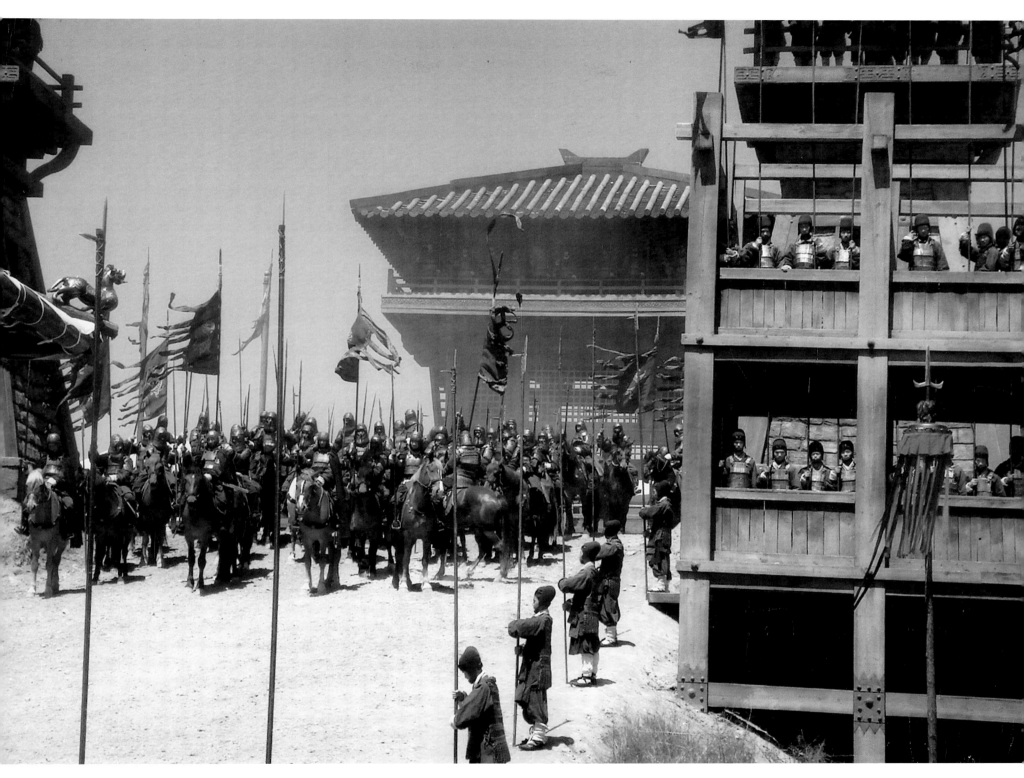

來自北方的曹軍以騎兵、步兵為主，他們的行軍亦是水陸並重。

為了製造戲劇的高潮，劇中安排了小喬隻身夜訪曹營，小喬沿著三十米寬的大棧道遙遙走近，導演利用大棧道兩邊排列著十米高的儀仗竿以及燈火夜景，製造小喬到達曹營的戲劇張力。

三、赤壁城牆

電影美術不是完全憑空想像，它有一定的規律與路數。具體到對歷史正劇的演繹，在尊重歷史與傳統文化的前提下，盡最大可能實現歷史真貌的復原，同時又根據戲劇情節、人物個性、視覺層次豐富的表現要求來做安排。

電影《赤壁》中，曹營是以主帥高台為中心、在寬大的平原水上橫向的布展龐大軍營，取獸性的張力、霸氣作為空間象徵，充滿冷漠與嚴肅的氛圍。與之相對，吳營周瑜的主帥台建在懸崖峭壁間，吳營赤壁是背山面水的結構，軍營的建設也多附著在當地的地勢環境裡，軍營與村落並無嚴格界限，顯得人味十足，但卻有一種聳立的形態，以豐富的層次不斷的攀升，取鳥性之輕盈、銳利，在視覺上與龐大空曠的曹營作對應，產生了兩種截然不同的空間性格，也表現了曹操與周瑜形象化的距離。

這種選擇，也與故事情節緊密結合在一起。從北方南下的曹軍，雖然軍力龐大，卻因為水土不服，呈現浮散之象；吳蜀聯合，雖然兵力少，卻是窄而聚。以此氛圍在畫面上的空間對話。

電影中把新野城的淪陷作為一場過場戲，那邊出現了一個城牆攻防的場面，但是最主要的城牆搭建，卻是將主力放在周瑜所率領的東吳河邊城寨——赤壁。

城牆是組成營寨防禦體系的主體部分，它是把阻止、據守及掩蔽等功能集中於一體的線式防禦工程建築物。在騎兵便於機動、進攻的主要防禦地段，牆體一般較厚、較高，頂部稍寬，能容戰士在城牆上移動和戰鬥，並築有較密的敵台。城牆有些修築在沙漠裡，有些修築在平原，有些則依山傍水而建，赤壁城牆便是後一種情況。

據考證，當時候的城牆，要先挖一個不深的基礎槽，內鋪蘆葦或紅柳枝，然後鋪一層沙粒石子，在此之上，再鋪一層蘆葦或紅柳枝，如此層層上鋪，高達數米。每層蘆葦或紅柳枝，平均厚度為四至五釐米，沙粒石子厚度為二十釐米。層層壓實之後，不易破壞，有些沙石與葦枝已粘結一起，經過鹼性鹽鹵滲透後，蘆葦不易腐爛，牆體相當堅固，而且柳枝及蘆葦等可以承受較大拉力，可防止城牆在風力作用下裂縫。實際修築時，赤壁牆址選擇在山地陡坡上，坡下外側一面，壘石較高，坡上內側一面，則壘石較低，在陡峭崖壁處，利用崖壁作牆體，稍加修築而成。赤壁在兩山夾峙的山口，採用土石混合的構築。

城牆附設的戰地建設，則完全遵照了考證而來的形式。

用來阻止敵人前進的界壕，由濠溝、主牆（堤）、副牆（堤）、邊堡、壕堡組成。壕溝和主牆為防禦戰鬥的主體，城堡和邊堡是防守士兵屯住的地方。濠溝和主牆，是界壕的主要部分。在主牆外面有長方形深溝，主牆寬八至十米，高為六至八米。它頂部平坦，向敵的一方築有女兒牆，主牆用黃土夯築，但在沙地、山谷和石頭多的地方，則用石塊包砌，以增大厚度。濠溝的深約為四至五米，由濠溝底部到頂部就有十一至十二米，相當於一般城牆的高度。壕溝是騎兵的主要障礙。

在主牆上構築有女兒牆、馬面（敵台）、甕門等設施。在主牆每隔一百三十至一百五十米即構築一個馬面，它比主牆稍高，突出部分的寬為十至十二米，長約十二至十五米。在馬面頂上蓋有板屋，是守衛人員休息的地方。馬面的作用是增強主牆的穩定性，並能居高臨下掩護主堤，使敵不易接近。

曹營與吳營形成了《赤壁》電影兩個陣營的精神模型，使整個故事結構的展開有了具體的依據。

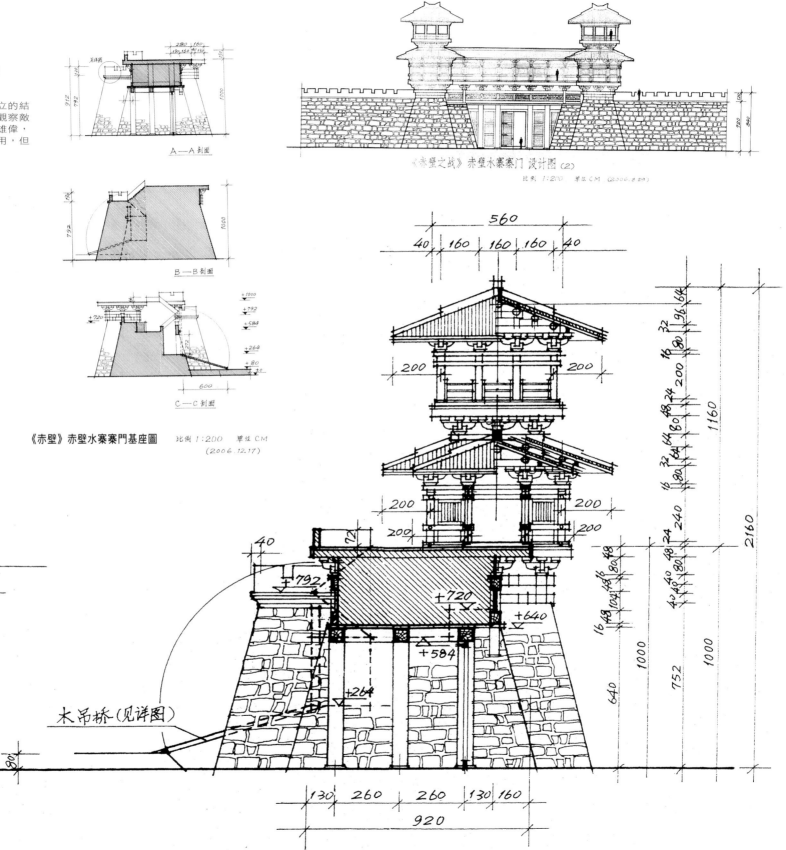

A—A 剖面

B—B 剖面

C—C 剖面

《赤壁》赤壁水寨寨門基座圖　　比例 1:200　單位 CM
(2006.12.17)

《赤壁之战》赤壁水寨寨门 设计图 (2)
比例 1:200　單位 CM　(2006.8.29)

木吊桥(见详图)

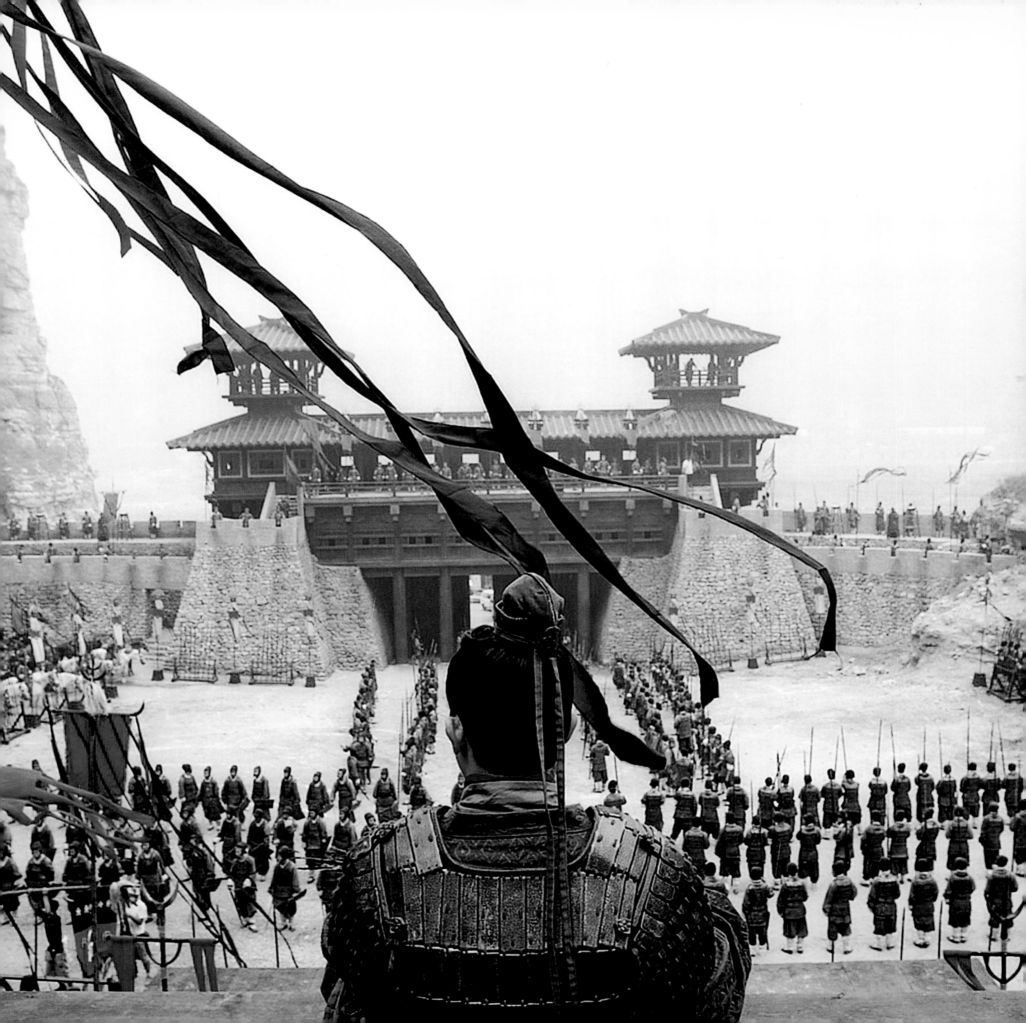

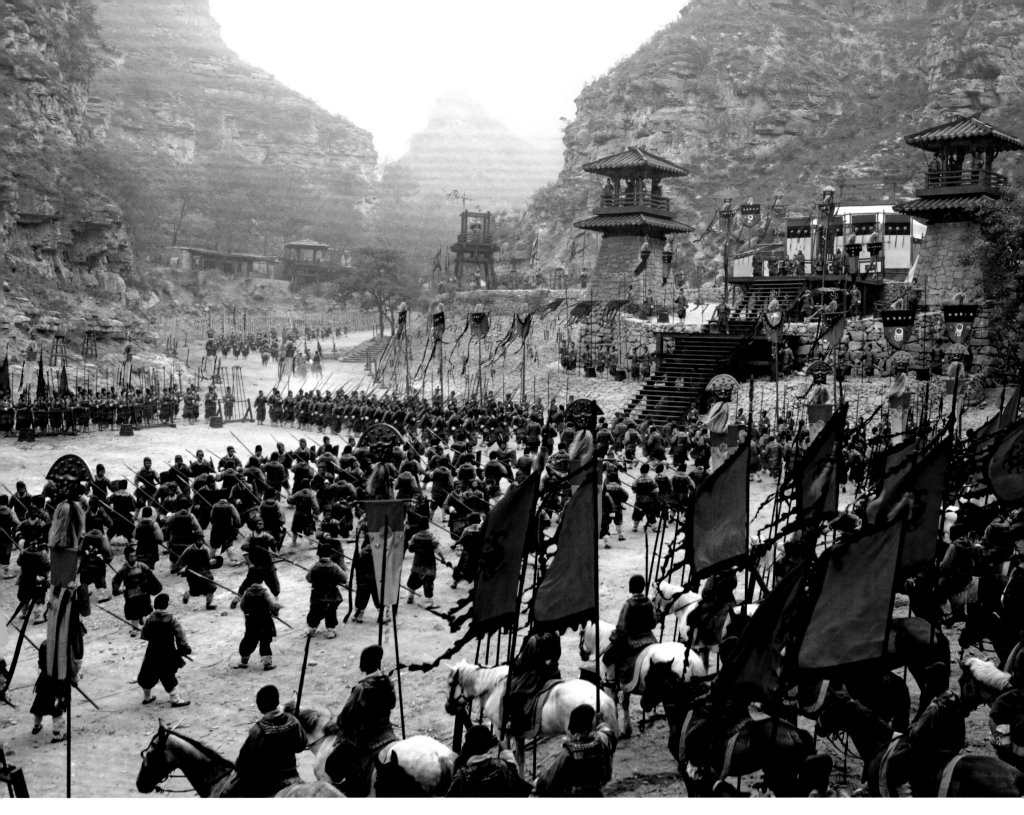

■ 左頁
吳營的赤壁是背山面海，軍營的建設多半隨著地勢環境，甚至當地的漁民也會出現在附近棲居生活，與外界的隔離性並不像曹營那麼強。曹營與吳營形成了《赤壁》電影兩個陣營的精神模型，使整個故事影像的結構有了具體的依據。

■ 右頁
吳營周瑜的主帥台建在懸崖峭壁間，以豐富的層次不斷的攀升，取鳥性之輕盈、銳利，在視覺上與龐大空曠的曹營作對應，產生了兩種截然不同的空間性格，也表現了曹操與周瑜形象化的距離。

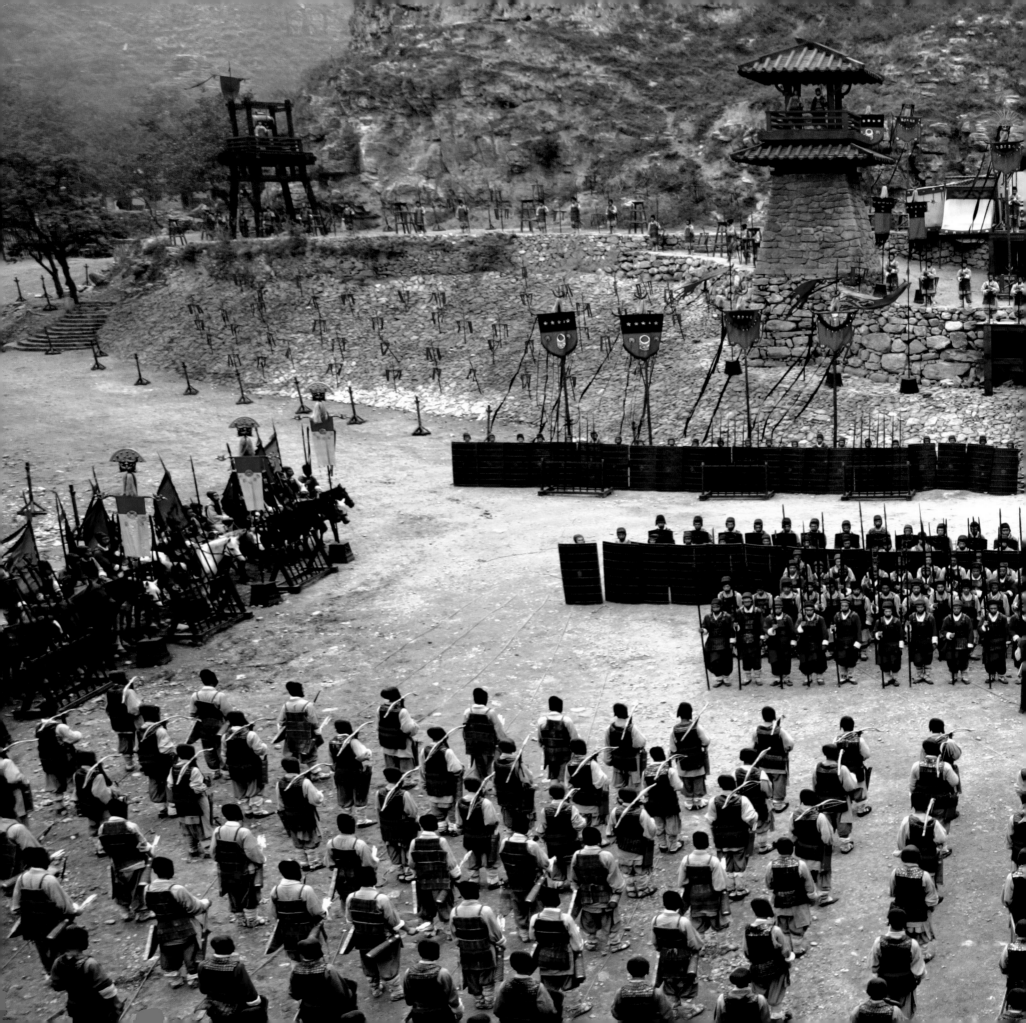

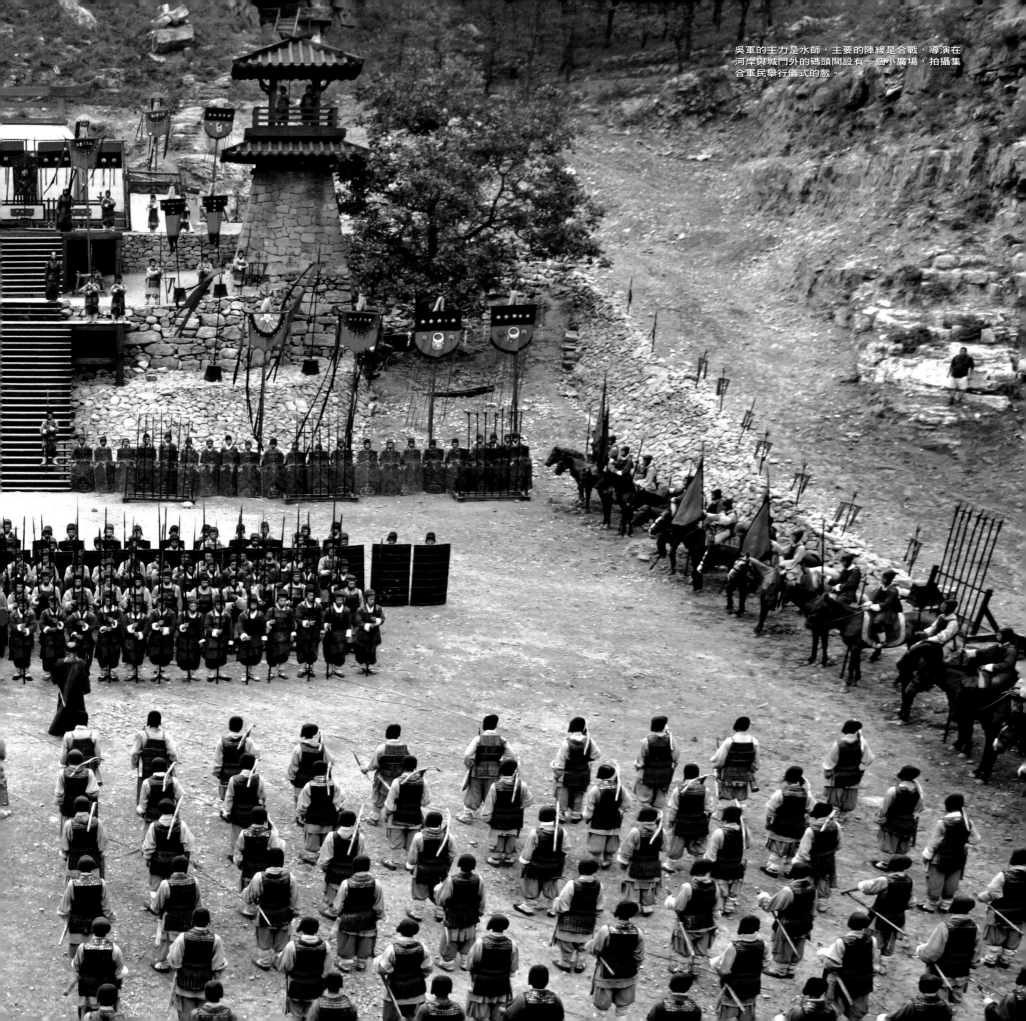

吳軍的主力是水師，主要的陣線是合戰，導演在河岸與城門外的碼頭間設有一個小廣場，拍攝集合軍民舉行儀式的戲。

《赤壁》

中最重要的場景──火燒連環船，是這部電影的靈魂所在，場面最大，難度最高。為了了解中國船舶的歷史與戰爭的關係，我們追根究柢，從第一隻稱為船的實物開始。

遠古時代，先民打造獨木舟，作為漁業工具。從西周時代出土的文物中，仍然沒有龍骨，獨木舟是用火把巨木中段燒成炭，把炭慢慢挖空，成為船體。在浙江出土的文物裡，亦有雕花的木槳，這是八千年前的事。船約在周朝初年開始用於軍事活動。春秋戰國時期，已製造可容納五十人並提供乘船者食用三個月的糧食，每天行一百五十公里的船隻。西元前五二五年，為古代大規模水戰之始。伍子胥以陸上軍隊為原型重新編制了由大翼（九十三人，划槳）、中翼、小翼、突冒、樓船、橋船成春秋吳國的水軍編制。吳楚常年作戰，得出基本的陣形，由偏兩、卒伍、乘廣、遊闕等軍隊構成，包括鸛、鵝、魚麗等陣。（注：鸛，是精銳先鋒組成的傘形錐形陣；鵝是縱列陣；魚麗是細長的橢圓形陣，偏兩於陣前，二十五為基數，卒伍在後面包圍並與之緊密相應，五為基數，乘廣為兩翼，遊闕為主陣。）西元前五二二年，伍子胥作樓船當陸軍的樓車。西元前二二一年，秦統一後，在軍中建立水軍，到漢朝，槳、櫓、鐸、帆、桅皆已投入規模生產。

及至東漢，水上戰役規模已經完善，由裝備齊全、分工精細的作戰部隊進行規模龐大的水上戰爭。那時候的水上戰役，由於在內陸的運河開展，河寬有限，有時候會碰到淺灘，所製作的戰船都以平底為主，行船較慢，大型的船隻都要靠風向來移動，帆的需要應運而生。帆是從戰國時候開始使用的，中國的帆的構造可以遇風不停，行船的速度要看風力的強弱，因此很難想像往日的大船在戰爭中所起的作用，只能推想當時戰爭的形態所構成的畫面。

大型的樓船是主帥率領眾軍的行動堡壘，主要是防禦、運兵、物資的運輸工作，基本上不參與實際的戰爭。樓船一旦被攻擊，就等於敵方已經取得絕對的優勢。真正作戰的大型軍艦，叫鬥艦，它擁有全副的武裝與精銳的部隊，是延伸陸戰的主力，但行動依然緩慢。真正攻擊的主力叫艨艟，它帶領著更多不同大小的、不同功能的小戰船，進行能力探測、搬運傷兵、協助攻擊等工作。戰船以輕型兵器為主，如遠武器（弓、弩、石彈）。戰術主要有接舷戰，以撩鉤抓住敵船互相拉引，以刀、槍、戟、鏢攻擊。

在古代的戰役中，不管是船隊的行進、位置的編排、每艘軍艦中軍隊的編制，還是船上的圖騰、軍旗的擺放，以至於命令的散發，包括戰鼓、傳訊的旗令，所有這些元素構成了戰爭部署的畫面。

為了好好掌握電影中的一個陌生領域，水上戰爭場面成為我們必須要期限內與多個部門達成共識的複雜問題。在我們繪製的氣氛圖中，以此為基礎進行了一系列的情節想像：

水上的戰爭，由於敵我雙方的群體相隔遙遠，以桅杆上的偵察兵分辨遠方的敵情。開戰的時候都會先以當時候最流行的武器開戰，它們分別為弓跟弩，以船體的女兒牆做掩護進行攻擊，流動的盾牌也成為抵擋這種強悍兵器的防禦工具。由於長江的航道沒有太多機動性可言，不需要太多機動性的搜索隊伍。雙方連遭遇戰也不多，水寨的攻防戰為主要的作戰模式。因此，笨拙的樓船成為長江最具威力的船隊，大船沒有槳手，行動多靠帆。裝載有拋石器的扒船適宜在平靜的河床打擊樓船，或者使用弓箭帶著火苗燃燒。

我們重新建構了整個船隊的作戰狀況，又試圖重現接舷戰的實況，行進快速的艨艟與一艘大鬥艦碰撞的場景，為了增加艨艟的撞擊力，我們在船頭的許多方向加上了銅製的雕刻，有點像坦克，當敵船給撞破了一個大洞，長柄的搭鉤迅速的鉤住敵船，佩帶長矛的士兵在接船期間不斷往敵船的守衛兵攻擊，當接船成功，持環首刀的士兵會攻上敵船，殲滅敵軍的將領。

戰船 開進赤壁主戰場

一. 樓船 | 二. 各種戰船

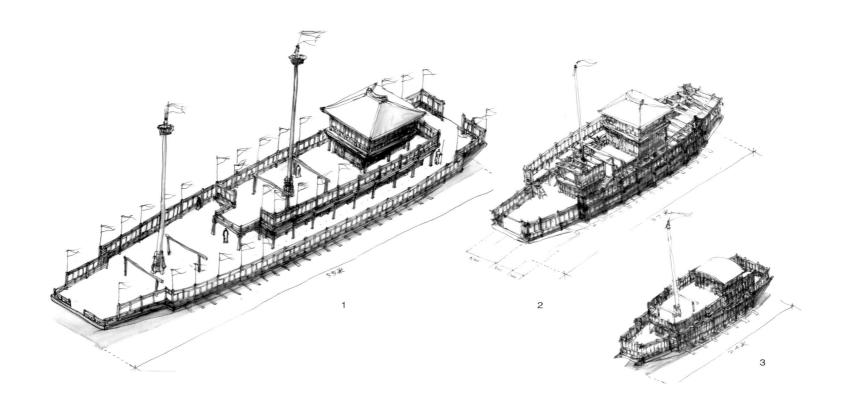

1

2

3

一、樓船

　　樓船是舟師的主力戰艦，能承載數百士兵。有帆，沒有甲板船體，（專家提示甲板有時代性，因為及至西元一千年，北歐的船還沒有裝上甲板，中國也是在很久以後才有。）據傳樓船高三至五層，船體兩側建女兒牆作為防禦之用，並開弩窗矛穴、戰格、樹幡幟，置拋車、壘石、鐵汁。樓船行駛緩慢，不直接參與戰鬥，是水上的防守堡壘，在攻擊的過程中，有補給艨艟兵員的使命。樓船也是舟師的代稱。漢代舟師通稱為樓船軍，簡稱樓船，或船軍。

　　有關古代戰船的大小與技術，我們蒐集到兩種截然不同的說法，一種是強烈否定歷史資料中所描寫的龐大戰船，認為當時並沒有這種技術，因此要達到復古的要求，船體必須縮小，以更符合當時的真實情況；另外一種是相信歷史所記載的已經擁有龐大規模的船隊。但是在種種的矛盾中，我們從中國、日本

各地蒐集資料，終於在日本找到了另外一種說法。

　　日本方面給予我們的建議是「雙體船」，以梁固定的兩隻船的組合體。四方形的船體上搭建了城樓樣的屋體，甲板上布滿弩兵，靠近的敵船都會遭受箭攻。樓船中央聳立的望樓可以觀望敵船隊的動向。船內從司令室到各種用途的船室一應俱全，還搭載有陸戰不可或缺的家畜和鞍馬。主要推動力為江上人數眾多的水手操縱的槳或櫓。當時順著這種思維，中國的專家認為這種船體雖然有可能，但在歷史的考證來說不保險，他們懷疑當時是否有這種造船的技術。

　　至於船體的大小，早在西元前一千八百年，埃及法老已能做出極大的航海船，從他們的壁畫上可以證實。在中國的歷史記載中，吳主孫權曾建造特大號船，高達五層，取名「長安」、「飛雲」、「蓋海」等，可載士卒三千人。記載王睿的樓船長一百二十步，約九十米長，排水量在千噸左右，笨拙不便，像浮城。他們在防禦時集結成群，

下錨在水寨當口，作防衛的城牆使用。

　　這些說法上的矛盾，與歷史文物的缺失，使我們一度徘徊猶疑。怎麼製造出古代的舺帆來運用於今天的電影中呢？今天再也沒有熟練的技師，將那些從大自然中解決問題所累積的技術恢復，沒有人確切知道構築與組合是如何達成？究竟漢朝的造船業已經到了什麼程度，是否如史書所說的龐大？我們終於還是做了一個決定，為了方便操作，我們把史載四十七米長的大樓船改成三十七米，船頭與船尾都裝有精緻的銅製獸臉，兩頭小龍栩栩如生的鑲嵌在大樓船的最前端。古代的神獸是用於攻擊性的戰船、戰車、盔甲、旗帆，都是為了震懾敵人。

　　雖然我們的訴求主要是在電影中呈現古代氛圍，並非真要出師行軍，但為了安全與運作方便，我們請教了武漢交通科技大學船舶工程系教授席龍飛先生。在商討製作樓船的技術時，他為我們提供了很多寶貴的意見。純木頭製作的方案在時間上難以達成，而且經費十

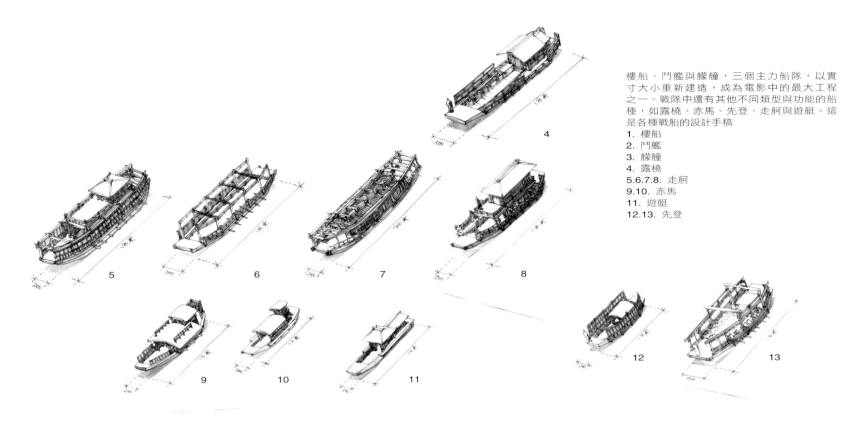

樓船、鬥艦與艨艟，三個主力船隊，以實寸大小重新建造，成為電影中的最大工程之一。戰隊中還有其他不同類型與功能的船種，如露橈、赤馬、先登、走舸與遊艇。這是各種戰船的設計手稿

1. 樓船
2. 鬥艦
3. 艨艟
4. 露橈
5.6.7.8. 走舸
9.10. 赤馬
11. 遊艇
12.13. 先登

分高昂，因此我們要考慮找到真正的造船廠家，用鐵皮製作船體，但船型的結構完全按照古代的模樣複製，最困難的是三十多米長的船杆，要保持絕對的平衡。帆的使用也不容易，水面風的速度與方向會造成船體不穩定的狀態，三十七米的大樓船放在水上是龐然大物，當它不受控制的移動時，是十分可怕的事。它甚至有能力把一個一百米長的碼頭拉離原位。因此，風速一定要在三級以下才能進行拍攝或移動。實現過程中發生的種種狀況，使我們對水上作業產生了新的認知。

二、各種戰船

在電影《赤壁》裡，我們的主力在建造樓船、鬥艦與艨艟，三個主力船隊，以實際大小重新建造，成為最大工程之一。除此以外，戰隊中還有其他不同類型與功能的船種，如露橈、赤馬、先登、走舸與遊艇。為了進一步理解古代水戰的結構，讓我們逐一做簡短的說明。

鬥艦 相當於戰列艦。船上設女兒牆，可高三尺，牆下開掣淖孔，船內五尺又建棚，與女兒牆齊，棚上又建女兒牆，重列戰敵。船體前後左右樹牙旗、幡幟、金鼓。中國專家評定當時候的鬥艦為三十七米長，九米寬。

艨艟 船體蒙有生牛皮作為裝甲，設女兒牆，兩廂開掣淖孔，左右前後有弩窗矛穴，封閉型結構，敵不得近，矢石不能攻。造型小巧靈活，速度快，能機動作戰、偵察、通訊聯絡。狹而長的船體，是為了衝突敵船，是前鋒部隊。用來撞擊敵人的大型戰艦，使之沉沒或喪失行動能力，然後登船做接舷戰。中國專家認為是十八米至二十四米長。

露橈 是一種進行佯攻或者救助防禦能力極高的戰船。淺淺的船槽裡，蹲坐十六名士兵，划槳手立於兩邊有防箭側板的船腹中，把槳從護板的穴中伸出去划行。後部有指揮官用的屋體，船尾安置了槳型輪，無法看見槳手，只能看見船槳。

走舸 舷上立女兒牆，人力配置方面是淖夫多，戰卒少，挑選勇力精銳者，往返如飛鷗，乘人之不及。船上也有金鼓、旗幟。輕便，速度快，主要用於突襲和衝擊，是海上攻擊型戰船，但自身防禦能力差，擅長夜間偷襲作戰。體積小，可藏在艨艟後面作戰。

遊艇 又名斥候、飛艇，在水戰中傳令，通信、蒐集情報、偵察敵情的輕型快艇。無女兒牆，舷上置槳床，左右皆有。隨船體大小長短，四尺一床，用於進止、回軍、轉陣，速度快捷如風。用於指揮調度和軍事偵察，機動性強，造型多半不大。

此外還有小型、速度快的赤馬與專門用於救傷員的先登等等。主陣的樓船在船列靠後方進行監控，周圍由露橈固守，陣頭為艨艟，兩側的先登如水流般分布。

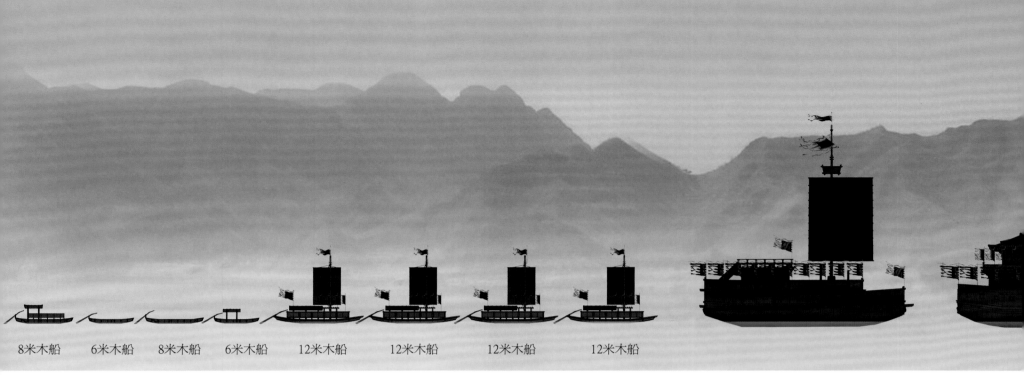

8米木船　　6米木船　　8米木船　　6米木船　　12米木船　　12米木船　　12米木船　　12米木船

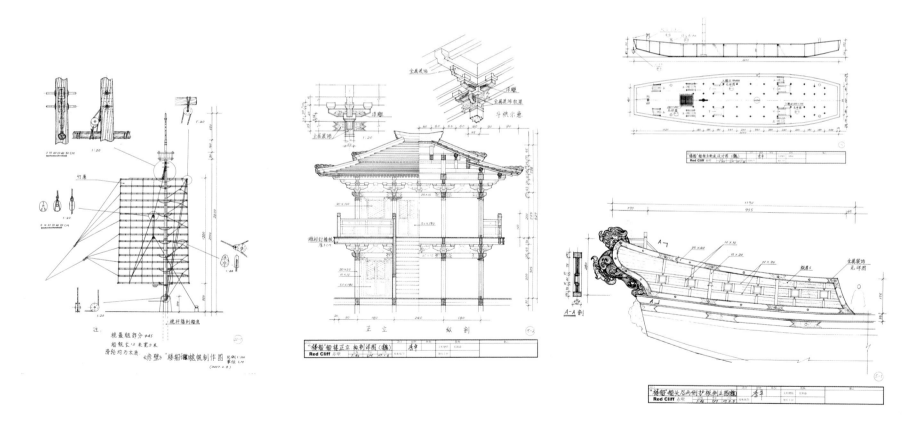

（上）　行走在長江的曹營船隊示意圖，有樓船、鬥艦、艨艟以及大大小小的木船。
（下）　為了造出實際大小的船，先畫出各種設計圖，如：樓船桅帆製作圖、樓船船樓正立縱剖詳圖、樓
　　　　船船板至艙底設計圖、樓船船頭及兩側護板側立圖，每個部分都有考究。

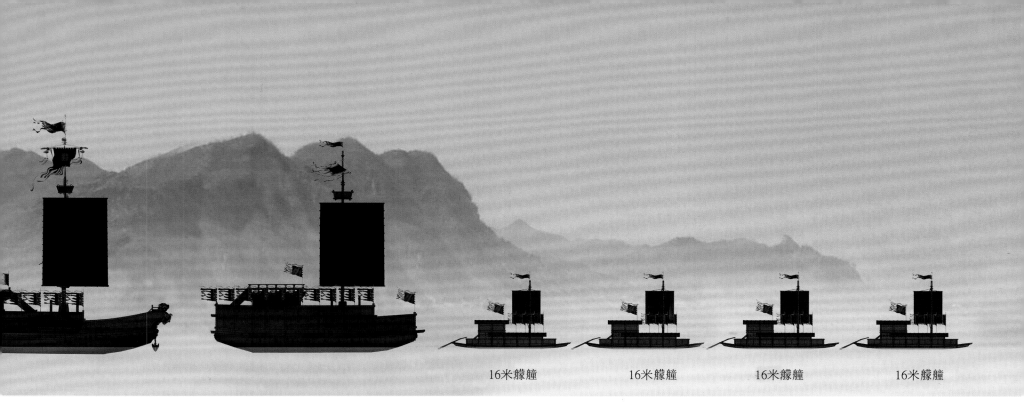

16米艨艟　　　　16米艨艟　　　　16米艨艟　　　　16米艨艟

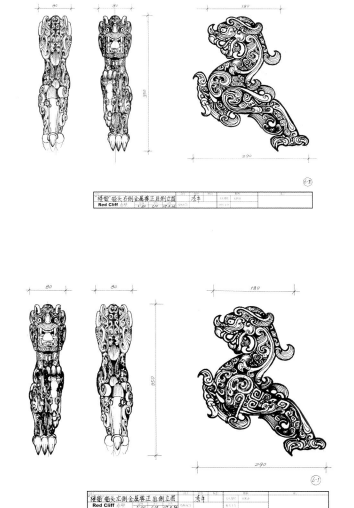

（左）　古代的的戰船常在船頭用上各種兇猛的神獸雕刻，是為了震懾敵人。
　　　　這種神獸圖騰不僅用在攻擊性的戰船，也用在戰車、盔甲、旗帆。
（右上）用於樓船船頭右側的金屬獸，正面、後方、側立圖。
（右下）樓船船頭左側的金屬獸，正面、後方、側立圖。

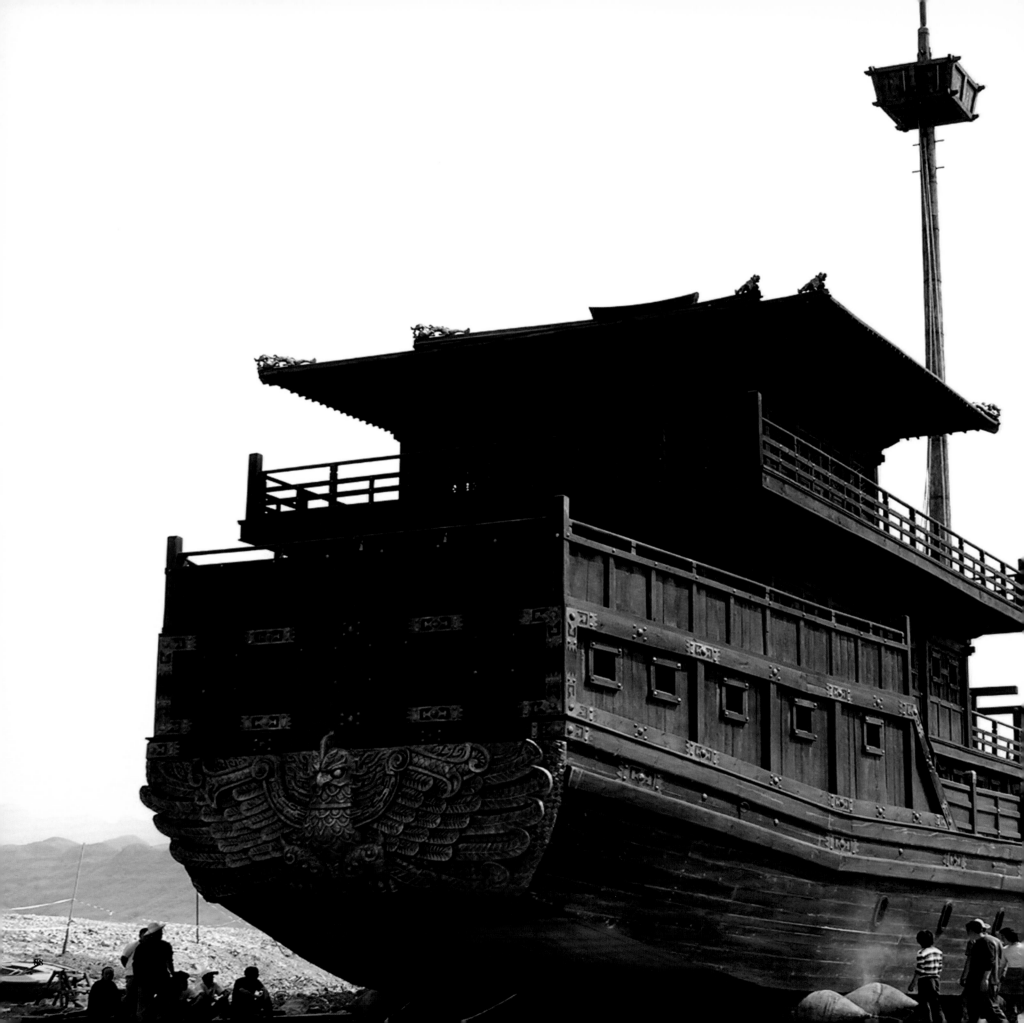

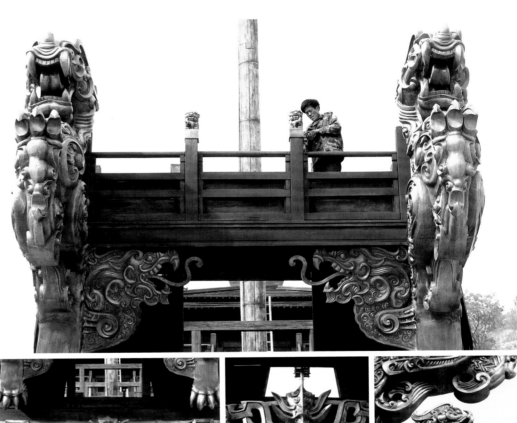

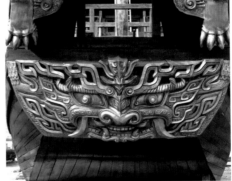

■ 左頁
大型的樓船，船中有樓，是主帥率領眾軍的行動堡壘，主要是防禦、運兵、物資的運輸工作，基本上不參與實際的戰爭。樓船一旦被攻擊，就等於是敵方已經取得絕對的優勢。

■ 右頁
為了方便操作，原來四十七米長的大樓船改成了三十七米，船頭與船尾都裝有精緻的銅製獸臉，雖然已經縮小，它仍然是龐然大物。

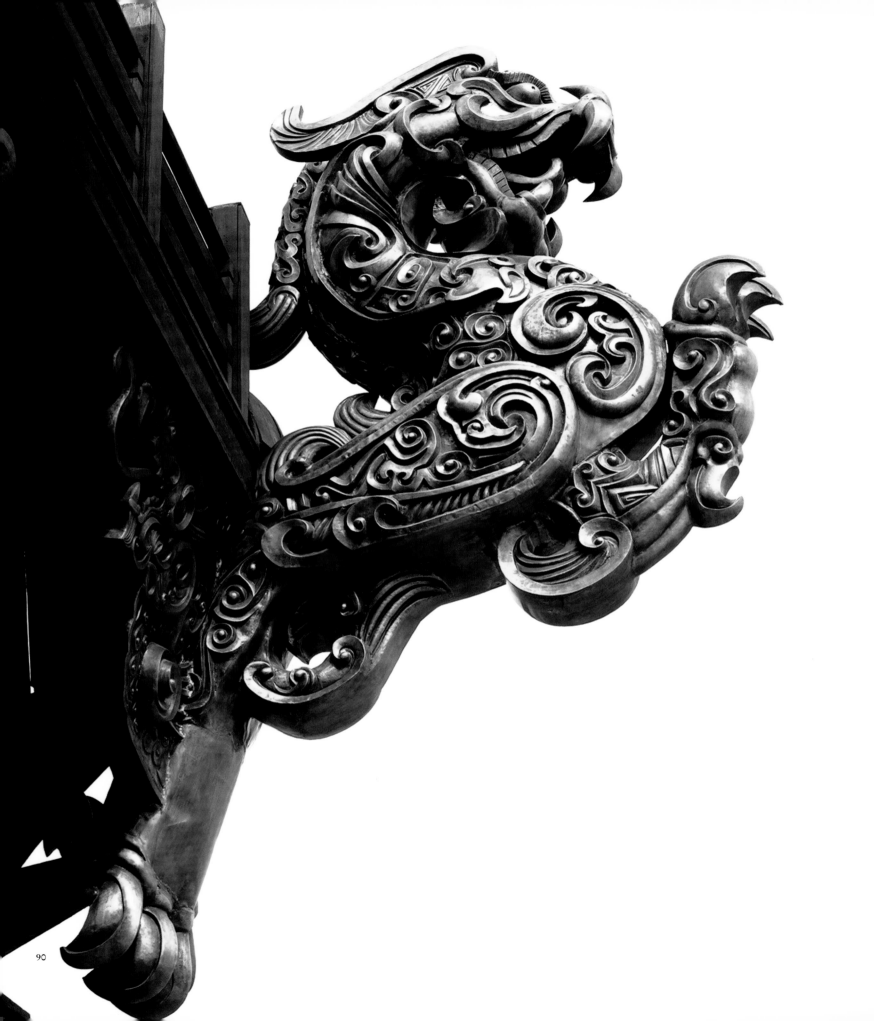

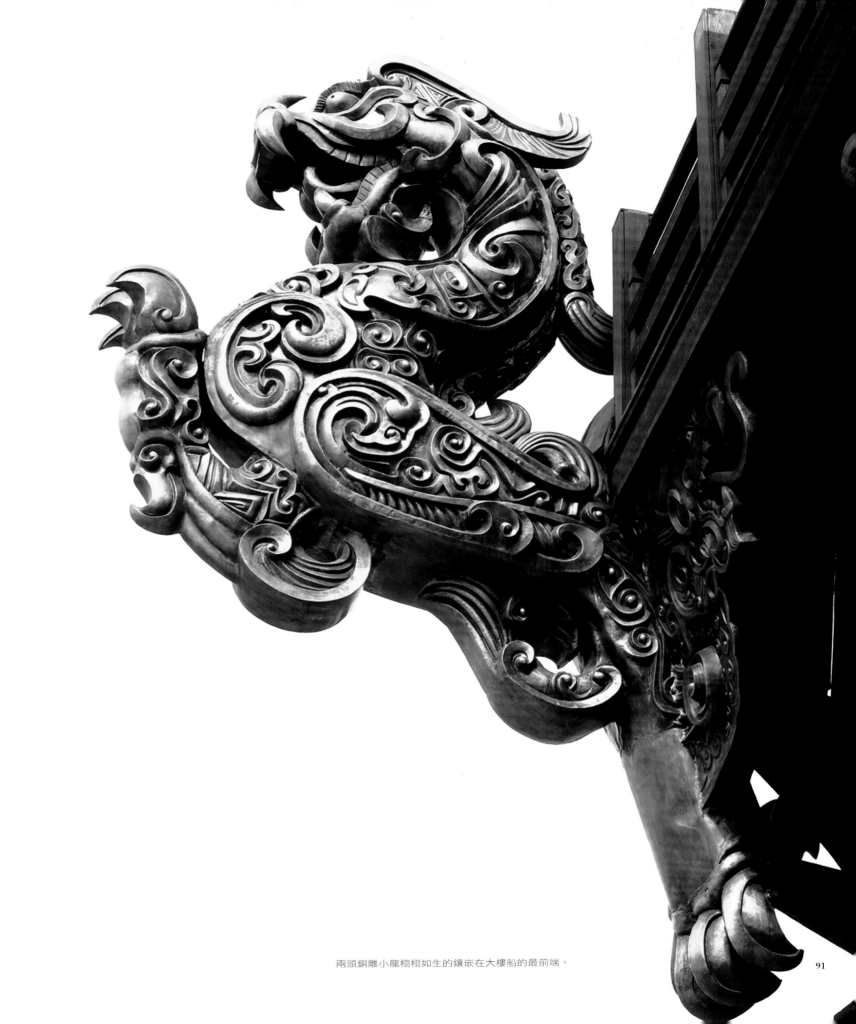

兩頭銅雕小龍栩栩如生的鑲嵌在大樓船的最前端。

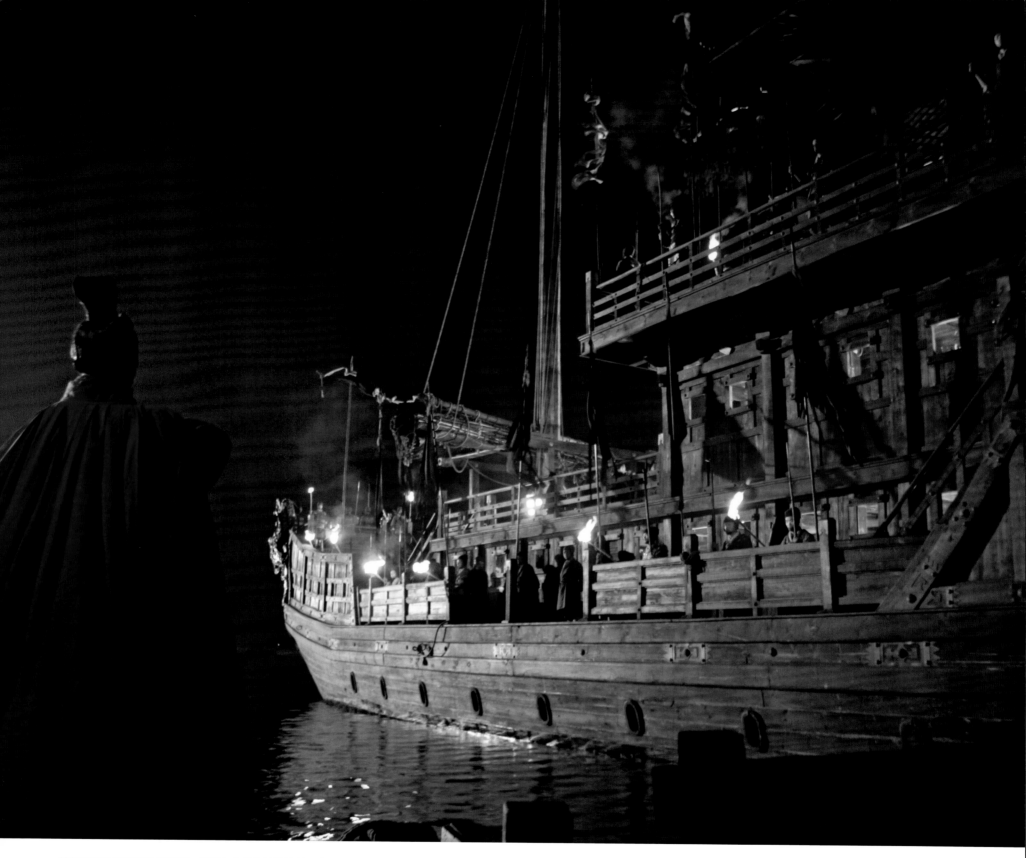

樓船在夜色中緩緩駛離碼頭，以現在的操作技術這並不容易做到。最困難的是三十多米長的船杆，要
保持絕對的平衡。這種種實現的過程，使我們對水上作業產生了新的認知。

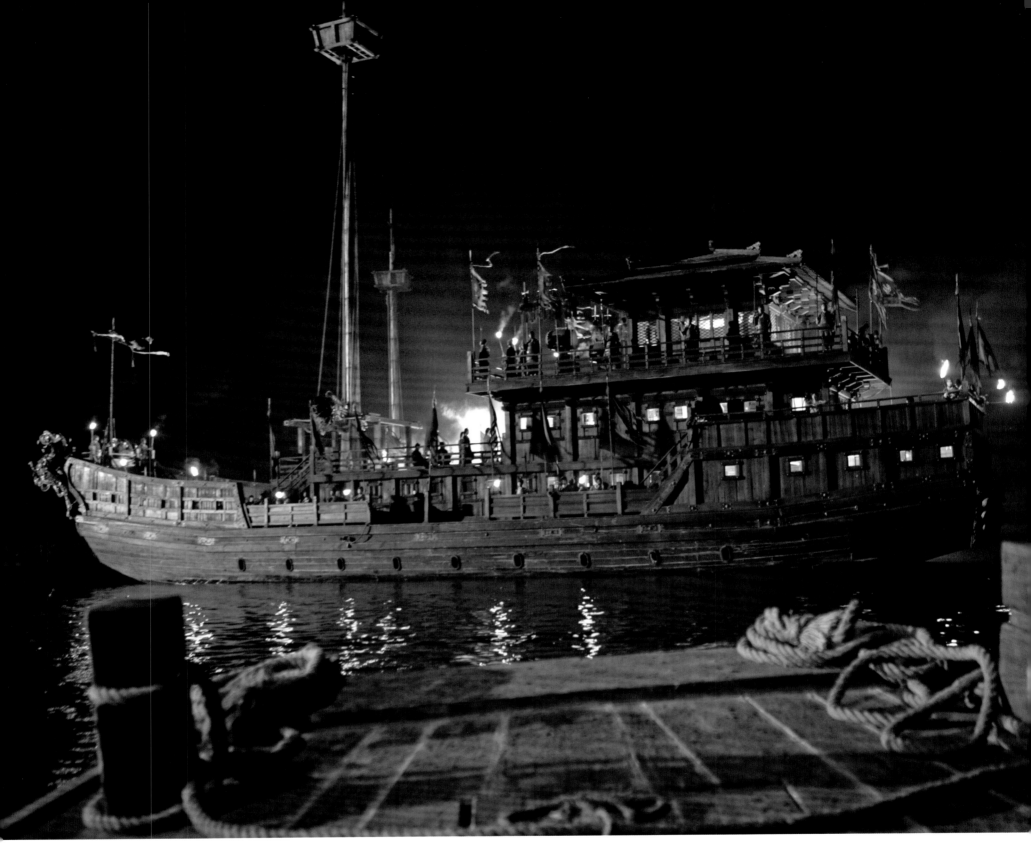

武漢交通科技大學船舶工程系教授席龍飛先生，對建造樓船提供了很多寶貴意見。純木頭製作的
方案在時間上難以達成，而且經費十分高昂，因此我們找到真正的造船廠家，用鐵皮製作船體，
但船型的結構完全按照古代的模樣複製。

這是鬥艦的船頭神獸銅雕。在巫風盛行的世界，
神獸不是一個裝飾物，它代表了一種神祕力量，
讓人不敢正視。

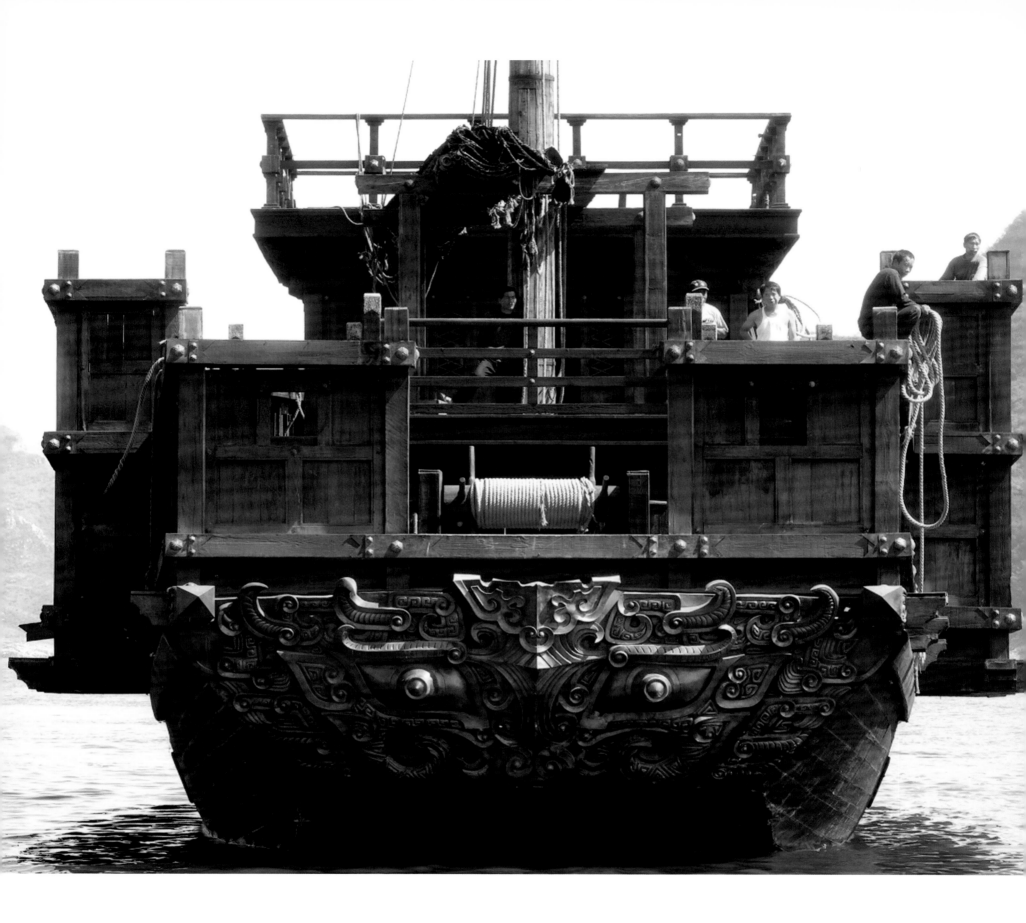

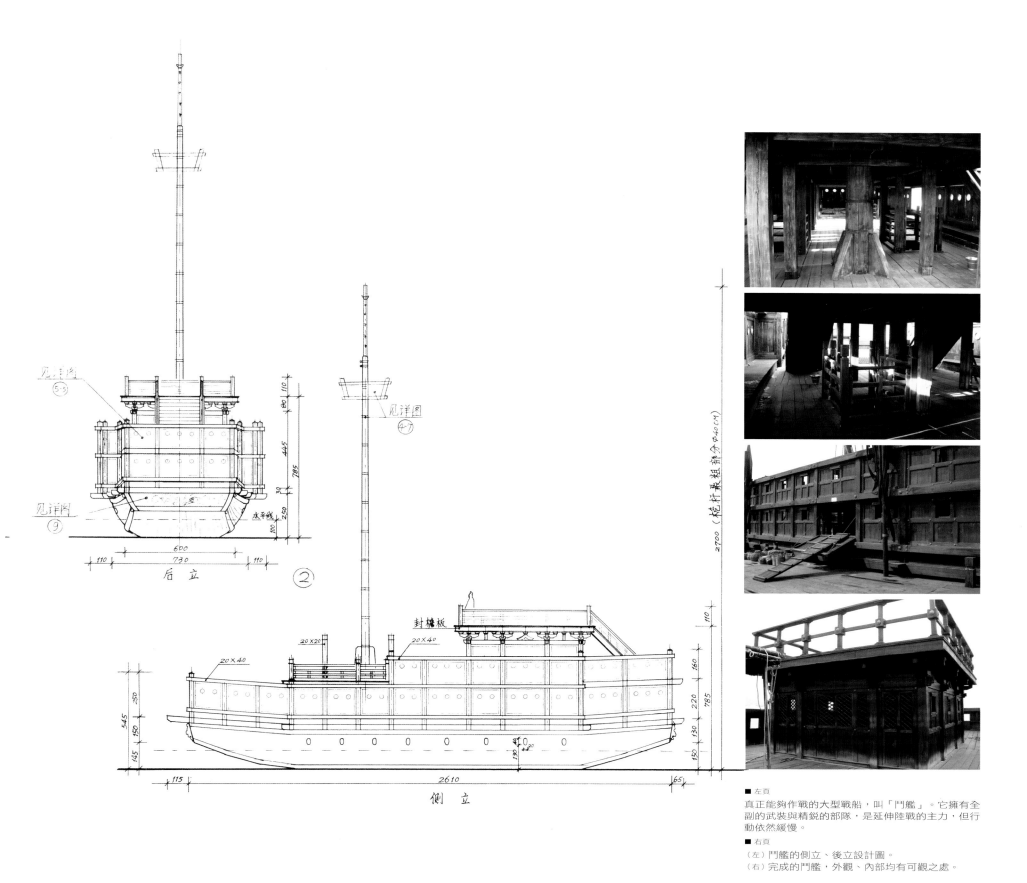

見洋圖
(5-5)

見洋圖
⑨

110
80
445
785
30
250
100

600
730
110 110

后　立

②

水平線

見洋圖
(4-7)

封檣板

20×20 20×40

20×40

110
160
785
220
130
150

545
250
150
145

115 2610 65

側　立

2700（桅杆最粗部分Φ40CM）

■ 左頁

真正能夠作戰的大型戰船，叫「鬥艦」。它擁有全副的武裝與精銳的部隊，是延伸陸戰的主力，但行動依然緩慢。

■ 右頁

（左）鬥艦的側立、後立設計圖。
（右）完成的鬥艦，外觀、內部均有可觀之處。

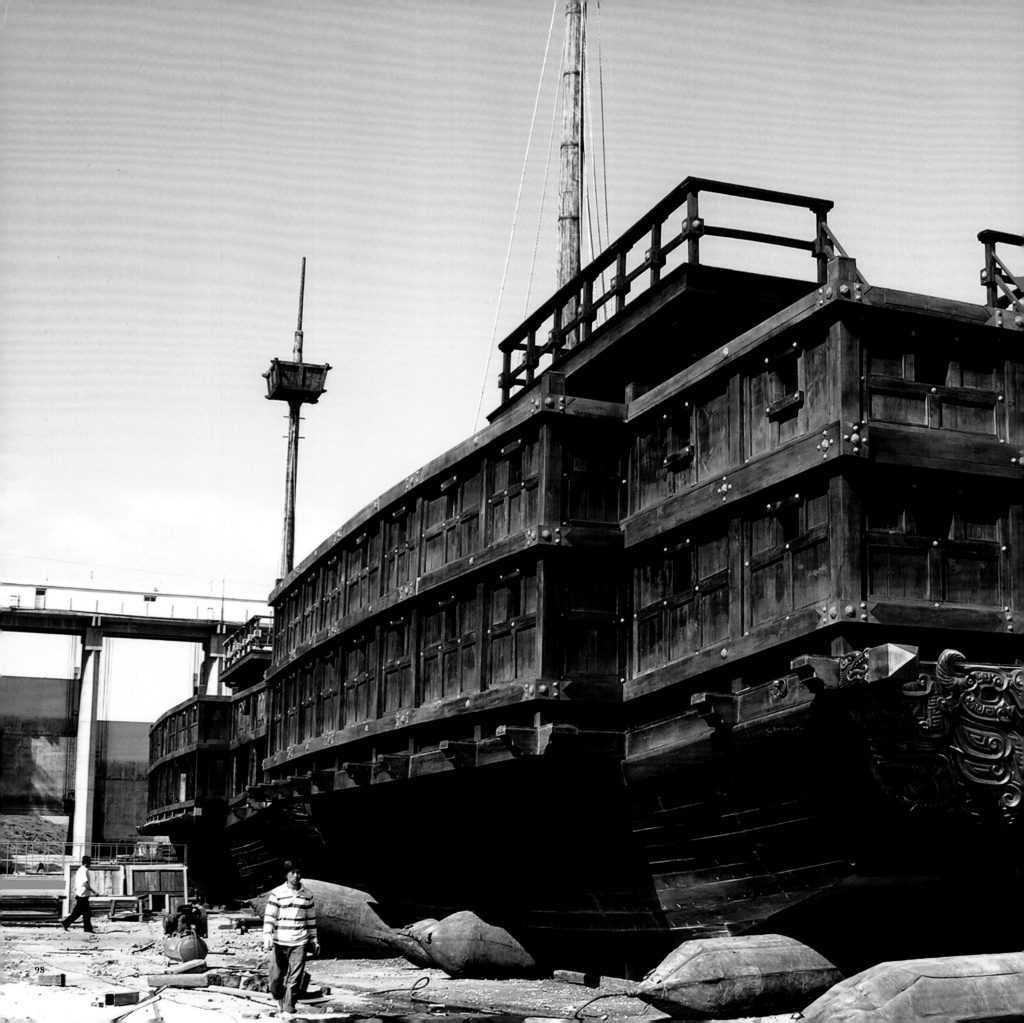

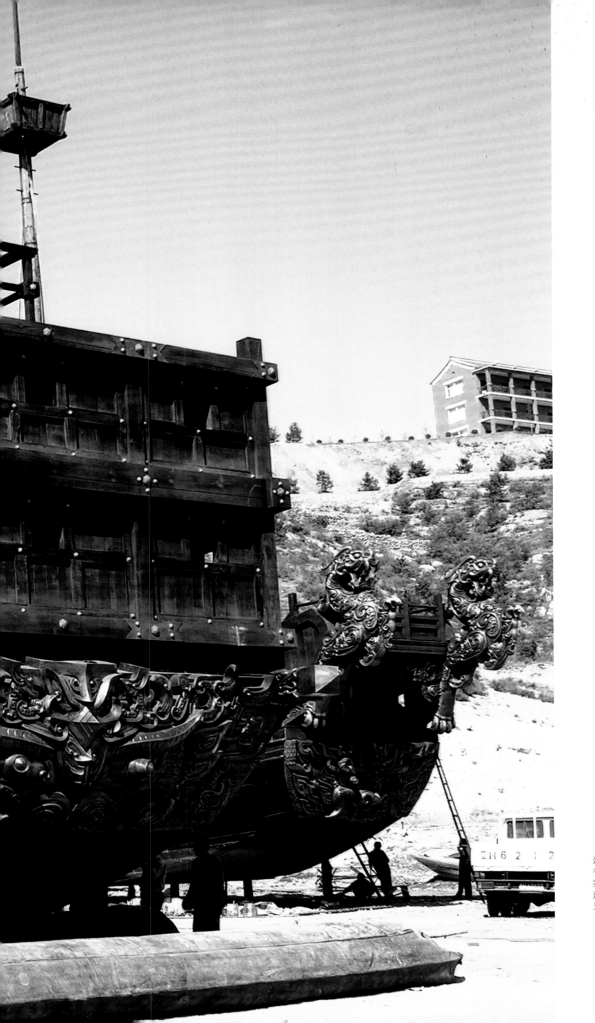

建造鬥艦，也經過一番考證，中國專家評定當時的鬥艦有三十七米長，九米寬，我們最後採用二十四米的方案。鬥艦船上設女兒牆，高三米，牆下開鑿淖孔。船內建棚，與女兒牆齊高，棚上又建女兒牆，前後左右都樹牙旗、幡幟、金鼓，在與敵對陣時壯大聲勢。

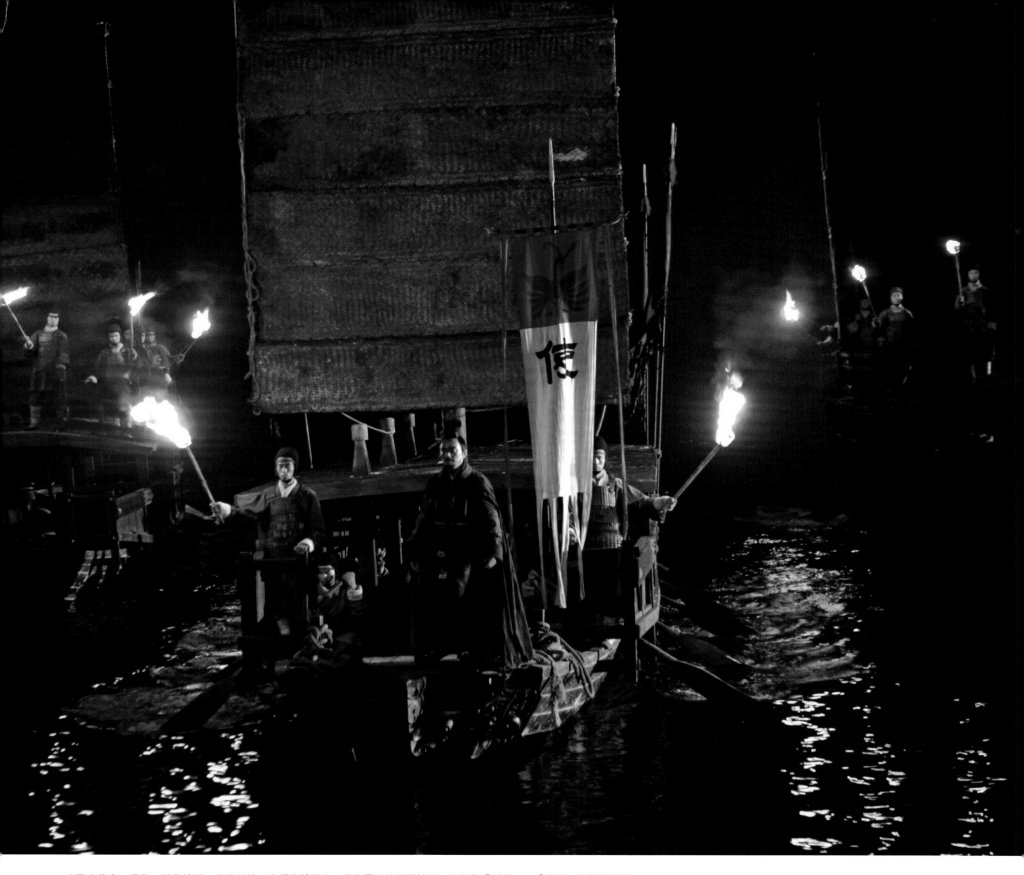

水戰中傳令、通信、蒐集情報、偵察敵情，必須靠體積小、動作靈活的輕型快艇，比如像「斥候」、「先登」之類的小艇。
所謂「斥候」，就是以前古代行軍打仗的先兵，任務是勘察地勢，打探敵情。
派使節到敵方去，明為傳達訊息，真正的目的都是去探探虛實。

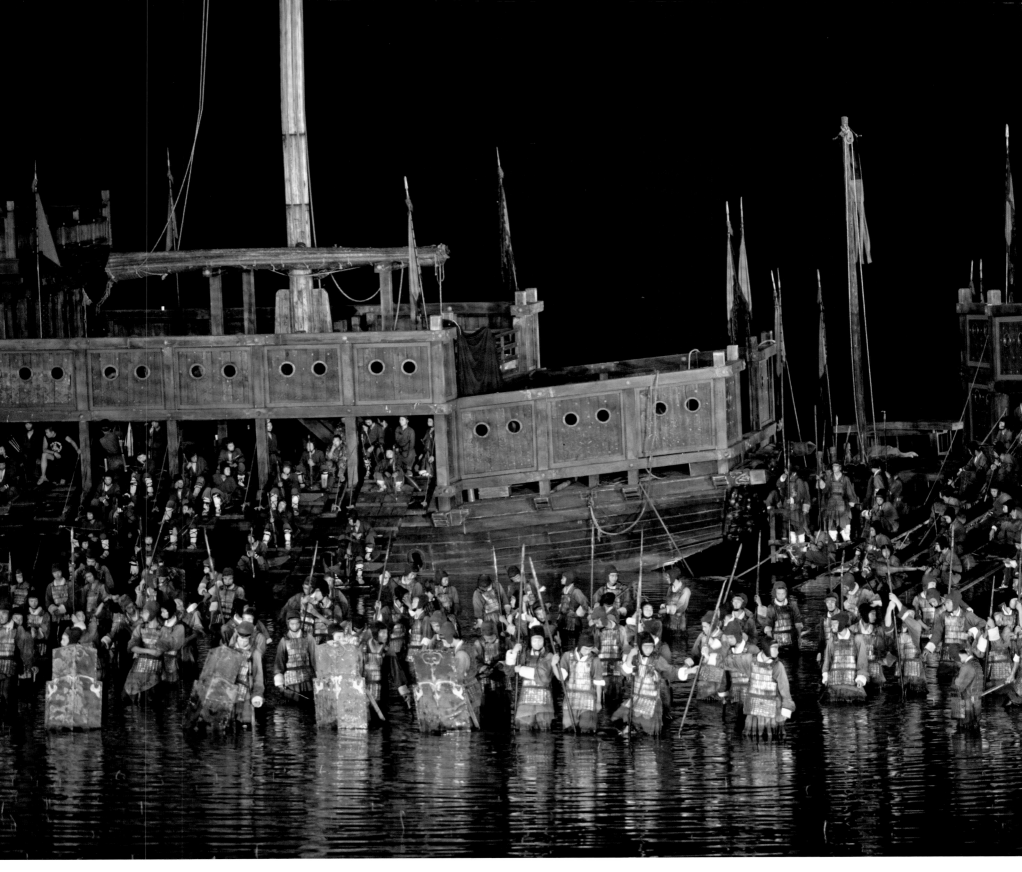

《赤壁》電影中，鬥艦船艙滿載的孫吳軍隊多是江淮健兒，擅於水戰。

電影裡面所渲染的戰爭場面，總是把注意力放在戰爭的動機、意義、成敗上。這種概念化的戰爭場面展現和對暴力的渲染，在骨子裡都是以娛樂為終極目標，戰爭的力度往往在這樣的過程中喪失了。

當我真正進入了古代戰爭研究的時候，感覺卻是無比的恐怖與殘酷。對我來說，最能體驗戰場的實況，不是勇不可擋的英雄，而是那些不得不打仗、又著實貪生怕死之輩。懦弱的持刀者是最切實的存在，然而他們似乎總被藏在戰爭電影的帷幕之後。那些古代的階級低的士兵，沒有一宿的帳席，一旦受傷也沒有足夠的人手照顧他們，死亡、瘟疫、疏離、拋棄，隨時在傷亡慘重的時空爆發。各種兵器都是顯示著以最短的距離、最快的速度去置對方於死地，精巧地避免對方可能防禦的方法。隨著軍事形態的升級，各種製造集體死亡的機械更是多不勝數。從戰爭的需要與形式推想出各種軍備，配合各種出人意料的計謀，也是在進行一場場集體死亡的設計。

戰場上，當你與這不斷向你迎來的精心設計短兵相接，你只能選擇毫無退路的拼殺，你受傷的概率最終會決定你的生死。武器是你的守護神，從青銅劍到環首刀，從鉤盾到大鐵皮盾牌。

《赤壁》的故事背景圍繞著所謂的魏蜀吳三國還沒有建立的東漢末年，打的是一場內戰，當時三個軍事勢力的形象並沒有明顯的區分，為了全面研究戰爭的過程，分別對兵器、兵種、兵法、鎧甲進行了精嚴的考證，最後呈現所有器具的製作，都以出土文物、有實物見證者為先。

武器 惡之花，士之名

一. 兵器 ｜ 二. 鎧甲 ｜ 三. 兵種 ｜ 四. 軍儀與兵法

一、兵器

為了追求歷史正劇的真實，《三國演義》裡所提到的著名兵器都做了一定的轉化。如關羽的青龍偃月刀，據考證這種長柄柳月形刀體的關刀要到魏晉南北朝以後才有。三國時期，鐵器已經盛行，各種長矛才是實戰的常用兵器。我們採用了環首刀的刀體，把手柄拉長，成為一把大刀的樣式，兼顧了《三國演義》在大眾心中形成的特定印象與歷史考究的兩難。此外，張飛的丈八蛇矛與趙雲的涯角槍，也沿用了長矛代替，這種種選擇，都顯示我們與《三國演義》所特有的戲曲風格保持距離。

電影裡，因為要兼顧很多不同的情況，一把兵器永遠會分成好幾個效果來處理：一、以真材實料所製作的原樣，效果逼真，儘量用昂貴的材料製作，用於主角的佩帶與近景特寫，缺點是易壞而沉重；二、用次等材料所打造的仿真道具，視覺效果會略遜一籌，但以今天的工藝來說，也能做得十分接近，用於主要演員近身武打之用，其目的在儘量減輕重量；三、用於配角演員的兵器複製品。大場面的武打、戰爭會使用輕巧不容易損壞的材質製作，重點是安全性與可揮舞性，以方便大場面的拍攝。當然，效果就會不如前者理想，只能維持大的效果而已。

有時候兵器的大小也取決於演員的比重，不同的演員會佩帶不同的兵器。主要演員，孫權、周瑜、曹操等都有特別的佩劍，是根據他們個人的性格與氣質來設計，為了有所區分，曹操勢力多用獸，取其勇猛，周瑜勢力多用鳥，取其靈動。

這次電影《赤壁》中除了以上幾個特別例子，極少在其他演員身上發展出與歷史不符的兵器來，攻防的戰爭，也是以史載兵具來思考，儘量符合事實。下面是電影中所使用的兵器類型。

環首刀　近戰，常規兵器。長七十釐米到一百一十釐米，刀身筆直，尾端有一環，單面開鋒，刀背厚實。佩在士兵身體左側。

長矛　長柄，常規兵器。兩漢時為兩米到三米，尖端是一柄青銅或者鐵製的利刃。擊刺和挑紮。三國後期把刃部加強，連鋒刃帶套柄長四十八釐米。

雙矛、手矛　短柄，騎兵用，長四米。

長戟　長柄，常規兵器。前端的殛鋒類似矛，用於擊刺；突出的橫枝類似戈，用來勾拉、劈啄。戟頭全長四十八釐米，橫枝約二十三釐米。手戟，尾部纏上麻繩，方便持握，一手持手戟，一手持盾牌，或者雙戟，長二米以下。騎兵用的長戟三米以上。

長刀　長柄，大刀。長柄末端安上有寬大刀刃（直體）的刀身。源自西漢的「斬馬劍」，因與遊牧民族騎兵衝突，將雙刃劍安裝在長柄上所產生的兵器。單刃厚脊的刀身，以本身的重量將敵人劈殺。長七尺（一百六十釐米），三國時不屬常規兵器。

弓　遠射，常規兵器。步兵的重要武器，用以對付騎兵。三國有角弓（複合弓），強度最大。由於當時戰爭頻繁，弓手卻難以在短期內訓練完成，常常需要在較短的射程中使用較高射擊頻率，來達到任務。弓矢的量度單位有束、張、伏。束是弓或矢的長度單位，一束即手握的長度，如十三束、十五束（一米多長）算是大矢；張是弓的強度單位，有三人張、五人張、六人張，算是強弓；伏是箭矢的寬度單位，如一伏，寬的份量足，兇狠強勁。

弩　遠射，常規兵器。由國家統一製造，禁止民間製造。延續兩漢的規格，以青銅或鋼鐵製造的弩機，弩機上有「望山」，準星，有刻度，能更精確的瞄準。射程較長，威力較大，便於伏擊。弩手訓練時間較短。（諸葛亮的「元戎」可連續發射十支箭）。

盾　常規兵器。防止刀矛、矢石傷害的手持防護裝具，用木、藤、竹、皮革製作，鐵製的盾並不普遍。其中包括，梯形盾：上短下長，圓弧對稱（兩漢）；長型盾：長六角形，盾面中脊微凸，裝飾有獸面紋，還可以用木柱支撐，立於地上。

鈎型盾　鈎鑲，小型鐵盾，附有長鐵鈎，對付長戟敵人，配合環首刀使用。（實物：洛陽七里溝東漢墓，鐵製，全長七十釐米，重一千五百克。有長二十二釐米，寬十五釐米，厚零點三釐米的小鐵盾，背面有把手，正面上下各有一鐵鈎，上鈎長三十二釐米，下鈎長二十七釐米）。

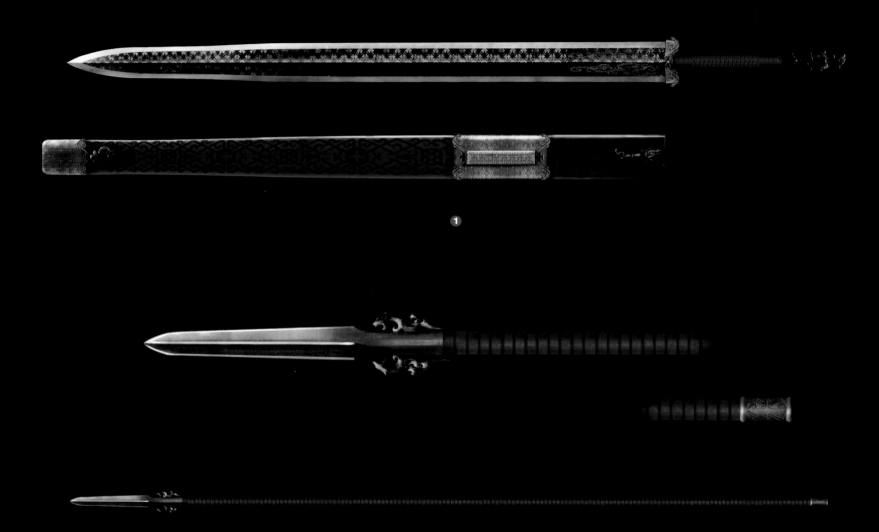

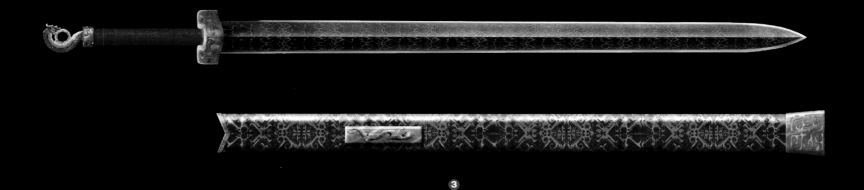

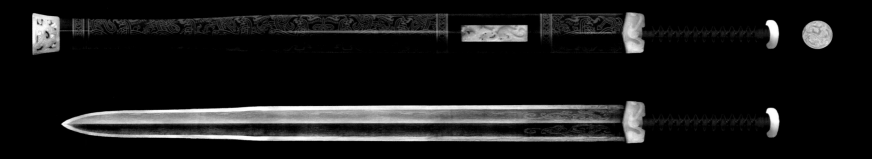

孫權、周瑜、曹操、劉備都有特別的佩劍，都是根據他們個人的性格與氣質來設計，為了區分，曹操的勢力多用獸，取其勇猛，周瑜的勢力多用鳥，取其靈動。

1. 周瑜的劍
2. 周瑜用的長矛
3. 孫權的劍
4. 劉備的劍

漢代劍參考圖片

三國青銅劍（大英博物館）

Bronze sword of a later type, 3rd century. Well balanced for cutting and stabbing, this type—here about 46cm long—was to develop into the long sword of the Ch'in period seen in Plate C. (British Museum)

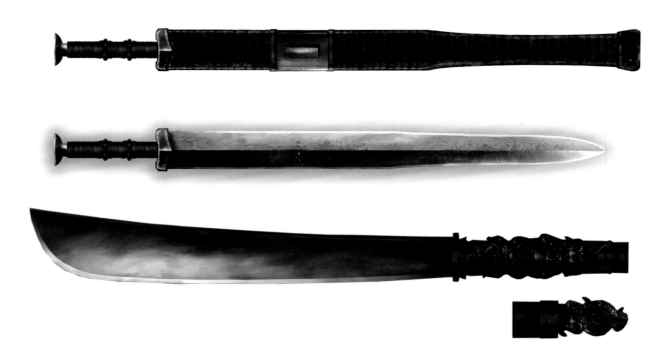

所有武將的佩劍，均經過考究，參考了漢代劍的型制，以及收藏在大英博物館的三國青銅劍。

1. 關羽的刀（全幅及局部）
2. 張飛用的鐵槍（全幅及局部）

❶

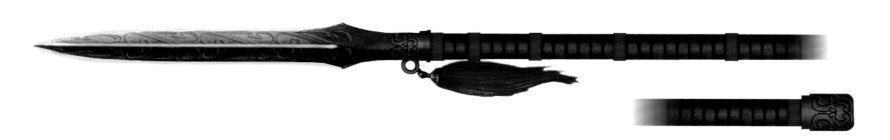

❷

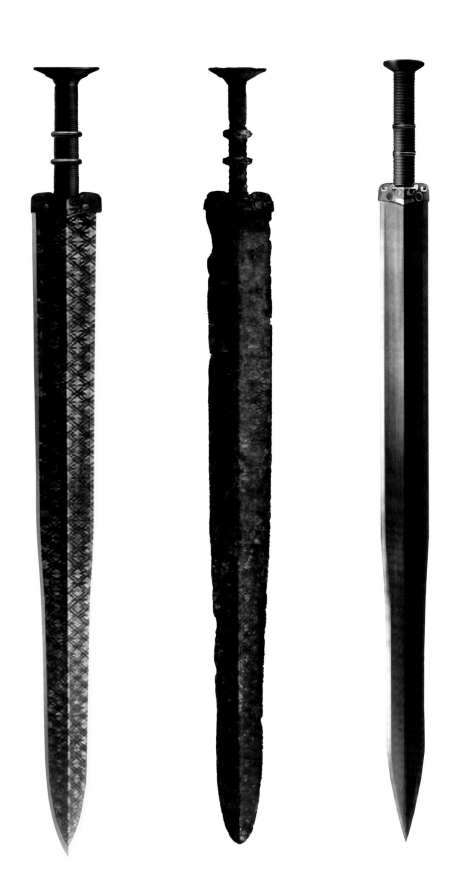

圖中鏽蝕的古劍用於片頭，對比著一把鋒利無比的
寶劍。此為三國以前漢製古劍的型制。

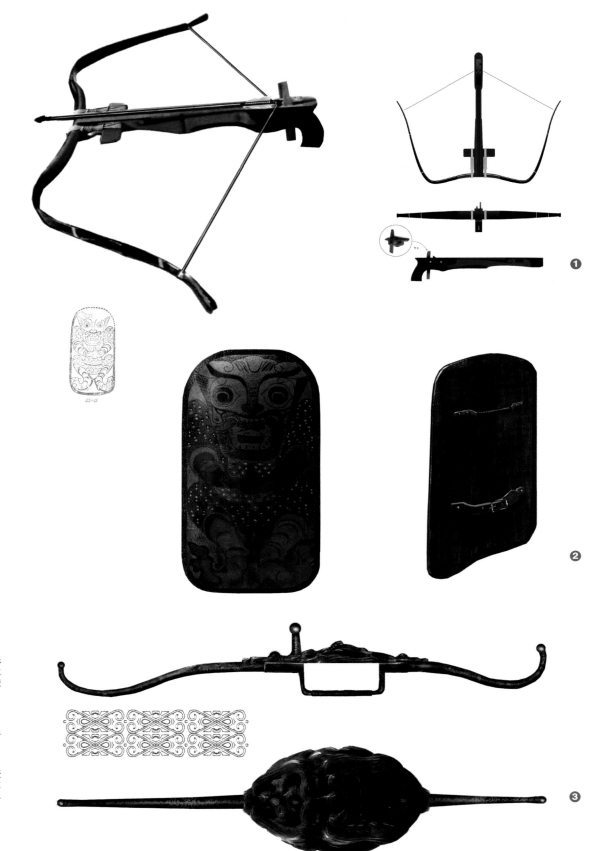

1. 弩在當時是一種比較進步的武器，由國家統一製造，民間禁止。它延續兩漢，以青銅或鋼鐵製造弩機，弩機上有「望山」，準星，有刻度，能更精確的瞄準。射程較長，威力較大，可連續發射。這是東吳軍隊用的弩。

2. 盾牌：防止刀矛、矢石傷害的手持防護裝具，用木、藤、竹、皮革製作，當時鐵製的盾並不普遍。
 吳軍用的護肘盾，就參考了漢代出土的盾牌，盾面中脊微凸，裝飾有獸面紋。

3. 鉤型盾是小型鐵盾，附有長鐵鉤，對付持長戟的敵人。據考證，洛陽七里溝東漢墓，有鐵製盾牌，全長七十釐米，重一千五百克。有長二十二釐米，寬十五釐米，厚零點三釐米的小鐵盾為主體，背面有把手，正面上下各有一鐵鉤，上鉤長三十二釐米，下鉤長二十七釐米。

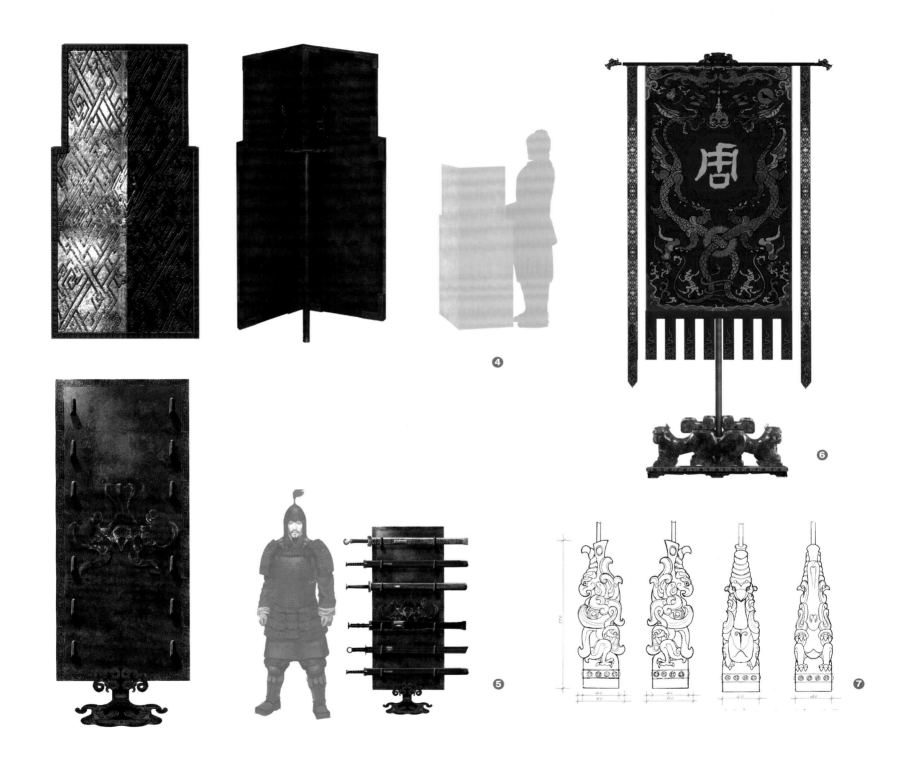

4. 曹軍用的立盾，上短下長，還可以用木柱支撐，立於地上。
5. 魏大殿用的劍架，可同時擺列多把佩劍，幾乎與軍士同高。
6. 周瑜出征用的帥旗，豎立於軍事現場，作為指揮之用。
7. 周瑜劍首的玉配飾，以神鳥為記。此為前後左右的設計圖。

二、鎧甲

一想到中國鎧甲，很自然的第一個印象會落在秦兵馬俑。大量真人表情的雕像與真人尺寸的震撼，使我們有如與真實的歷史邂逅。從兵馬俑開始，我進入對中國鎧甲的了解，秦末距離東漢末年有四百多年的時間，但對於後世的影響是毋庸置疑的。

秦兵馬俑身上的鎧甲，仍以皮革為主，少部分用到金屬。隨著劉邦建立了漢朝，鐵器在軍事用途上急速發展，考古文物中亦多有發現，不管是在史冊中的記述，或是陪葬品的發掘，都證明了鐵製鎧甲在漢朝初期曾大量運用，並規範在軍隊裡。由於發掘出來的鎧甲都是黑色，所以稱之為「玄甲」。也有一說，認為玄甲是由於極推崇天宿四象之一的「玄武七星」而命名。具體的制式和作用為：由三排長條狀鐵甲片組成，使用的大箚片鐵不易像皮甲那般編綴得顧及任意角度，但它能扼要地防護前胸前腹，然後通過兩肋，同樣防護到後背，前後甲在兩肩處聯繫，使全甲得以繫固在身上。鐵箚片一旦上下左右紮牢，甲身便會像龜殼一樣堅固，不易變形。其穿戴方式，也一定是從上套下，或從腳底提起，然後兩肩繫牢，像一個龜殼。

漢代盛行甲仗入葬，在眾多出土的文物中，漢代鎧甲的種類非常繁多，無論是陝西咸陽還是江蘇徐州，各地的漢兵甲俑都驚人的相似，他們同樣的頭戴武牟，身穿鐵短甲，內穿戎服，也證明了漢朝帝國的所有軍隊都是統一編制。

漢代鎧甲對朝鮮半島乃至日本之後數百年的影響十分巨大，這點從遼東及朝鮮和日本古墳時代出土的甲冑就可以看出。日本、韓國接受漢朝文化的薰陶較晚，但是他們卻長期保存大國文物，並加以研究、傳流。我曾經到京都拜訪鎧甲的收藏家，細看現存鎧甲的細節，在幕府跟江戶時代，每個有名的將軍都會為自己設計風格獨特的頭盔鎧甲，爭豔鬥麗，無奇不有。有很多在電影裡面看不到的寫實風格的鎧甲細節，以及複雜配件、箭囊旗架，各種意匠的器物。最吸引我的是那些整齊排列又製作精良的甲片，造成一種東方獨有的軍事審美。我們又研究它每一個小配件的穿法，不同軍種、軍銜的戰士會穿上不同的配件，一個小兵的鎧甲就由二十多個配件構成，大將軍的更複雜、華麗，配件多達數十件。這些裝飾性強烈、手工精細的工藝，以金工、鐵工、銅工、各種獸皮、各種羽毛構成一個鮮豔的裝飾世界。但是在人體操作上，鎧甲的運用上，又可看出實用性的美感。從這些實物的觀察，再回頭推敲研究中國古代軍服，我得到了很大的啓發。

至於高級將領，以一九六〇年在內蒙古呼和浩特市市郊二十家漢代城址中出土的鐵鎧甲為例，它分為身甲、釬（漢代對披膊的稱謂）、鍛椏（盆領之稱）三部分，其中身甲由長條形甲片編綴而成，前身四排，背後五排，胸前開襟，用鐵鏈扣緊；釬上下六排，垂緣上下三排，用甲片六百五十片左右，重約二十二斤。同樣，在一九六八年於河北滿城漢中山靖王劉勝墓中出土的一領鐵鎧，是用兩種小型甲片編綴的魚鱗甲，電影中以孫權、劉備、關羽配備。分為身甲、甬袖、垂緣，對襟穿戴，共用甲片兩千八百五十九片，重十七公斤。一九七九年，在山東臨淄西漢齊王墓出土的兩領鎧甲、一頂鐵冑，鐵鎧都有較長的釬，同樣都是魚鱗甲片，垂緣肩甲為方形甲片，方領口。其中在編綴時，用彩帶將金銀甲片編集成數個極富裝飾性的幾何菱形，全甲異常工整華麗，堪稱漢甲中的極品。除此，一九八三年在廣州越王墓中也發現了菱形鎧甲。一九五五年在漢楚王陵發掘的鎧甲被列為當時全國考古十大發現之首。這些鎧甲結構大致分為甲、甬袖、垂緣，從右肋處開合，甲箚較大。鐵冑則酷似秦冑，由不同弧度的甲片編綴而成，長垂及肩喉，防護面十分寬廣，甲內都有襯裡，內層為皮革，外層絹麻類等織物。

在電影《赤壁》裡，眾多的高級將領與各級的士兵，都有不同的鎧甲，我們的取向是，他們都是同一個國家的兵

種，因此，制服大致是統一的，只是顏色有所分別。曹操所帶領的魏勢力以黑為主，東吳勢力以棕紅色為主，劉備所帶領的蜀勢力以泥黃為主，除了蜀地有一些在民間自製的竹甲以外，大部分都是鐵甲。一般將領我們都會用方形的鐵片製成較正統的樣式。由於孫權與劉備身分地位特殊，我特製了魚鱗甲。但像趙雲、張飛，我嘗試了另外一種用鐵鏈縫合的鐵甲，這構成了整個國家軍事風貌的大氛圍。只有曹操我借用了明光鎧，這是電影《赤壁》裡最講究的盔甲製作，這種精細華麗的銀甲，出現在魏晉南北朝時期，三國時數量仍十分稀少，故此，我只給曹操的角色打造，使他有別於其他的將領。

這裡我們細心定義一下鎧甲的形制淵源。

冑：形似鍋子，半圓形的鐵冑頂，加上長條形的鐵冑片一片一片編成，豪華，防禦性高。後面有短鐵冑片編成的「頓項」，作用在保護後腦與頸部。冑頂有柱狀物，用來插入盔翎、纓飾。

鎧甲：筒袖鎧（桶狀，帶袖，像現代的短袖套衫，由一片一片的鋼片製成，漢代的鎧甲胸前開襟，像西式襯衫，三國的筒袖鎧胸前不開襟，從頭部套入，在騎兵方面，加入腿裙，以保衛腿部）、黑光鎧、明光鎧、兩當鎧、環鎖鎧、馬鎧。馬鎧為皮革制，擋胸。但三國時代馬鎧還是極昂貴的，不常用，《赤壁》電影中也沒有採用。

每一位著名將領都有屬於自己的鎧甲，因為在當時要打造一副鎧甲，十分昂貴、耗時。在袁紹與曹操官渡之戰中，據說袁紹的馬隊也只有二十套鐵製的鎧甲。另外，鎧甲還要符合其身分與軍種所屬的部隊的頭銜，比如說曹操有其所屬的頭銜，劉備也有其所屬的頭銜，同樣，孫權亦有其所屬的頭銜。有時候是用徽號，有時候用圖騰，這種行軍的細節、符號，在統一的時代裡，把所有的行政與軍事系統都嚴格歸納在一個大設計系統裡，包括他們所用的軍旗、軍令、軍徽、軍鼓。每個大元帥都有自己的一套行頭，包括特定的軍旗、鑼傘、軍椅、特定的交通工具、特定的軍符、傳達密函的虎符。從他所獲得的朝廷的認可，而換來一系列代表身分地位的行頭道具，這些道具的分量有時候比人更重要。

大元帥的頭盔、鎧甲，有專人隨行打理，不到重要關頭不需要穿上，因為盔甲非常沉重，長久穿戴會消耗體力，影響精神狀態。通常在行軍的時候，將領會在很多不同的臨時帳篷中討論軍情，這時候他們都不會穿著盔甲。

在盔甲的分類上也有實戰的盔甲與儀仗的盔甲之分。實戰的盔甲比較厚重，用來抵擋兵戎戰戟的攻擊，通常是真正上戰場的前一刻才穿，上面都雕刻著讓人望而生畏的獸臉。在古代的世界裡，神獸不是一個裝飾物，在巫風盛行的世界，它代表了一種神祕力量，讓人不敢正視。

儀仗的盔甲是上朝以及典禮時穿的，富有華麗的裝飾性，卻比較輕巧，是將領們顯示功績的禮服，不具有防禦性。它就像中國的劍一樣，在鐵器盛行的漢末，早已失去了沙場作戰的能力，為環首刀所取代，漸漸又變成了掌握君權的權力符號。

《赤壁》裡主要人物、武將的鎧甲都是按照演員的特色來設計，需要純手工來製作，每個人只有一款，一精一粗，用於文戲與武戲。

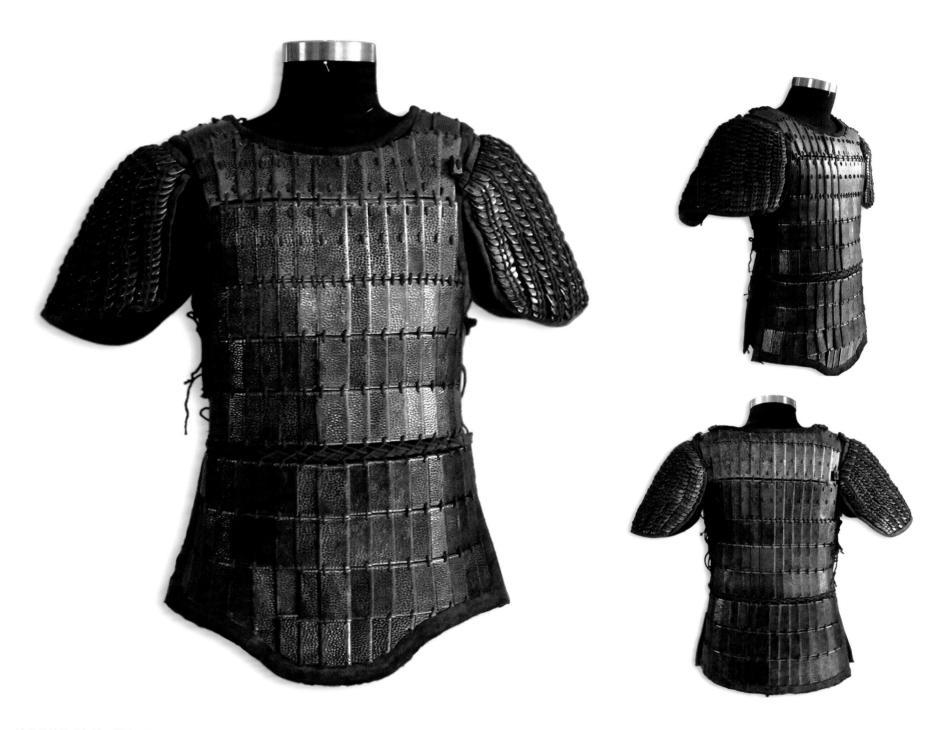

這是筒袖鎧（桶狀，帶袖，像現代的短袖套衫），由一片一片的鋼片製成。漢代的鎧甲胸前開襟，像西式襯衫，三國的筒袖鎧胸前不開襟，從頭部套入。整齊排列又製作精良的甲片，造成一種東方獨有的軍事審美。

鎧甲的研究及收藏，在日本是一門非常大的學問。幕府與江戶時代，每個有名的將軍都會為自己設計風格獨特的頭盔鎧甲，皆爭豔鬥麗，無奇不有。有很多在電影裡面看不到的寫實風格的鎧甲細節，以及複雜配件、箭囊旗架、各種意匠的器物，包括了金工、鐵工、銅工、各種獸皮、羽毛的運用。從這些實物的觀察，再回去推敲研究中國原來的軍服，得到了很大的啟發。

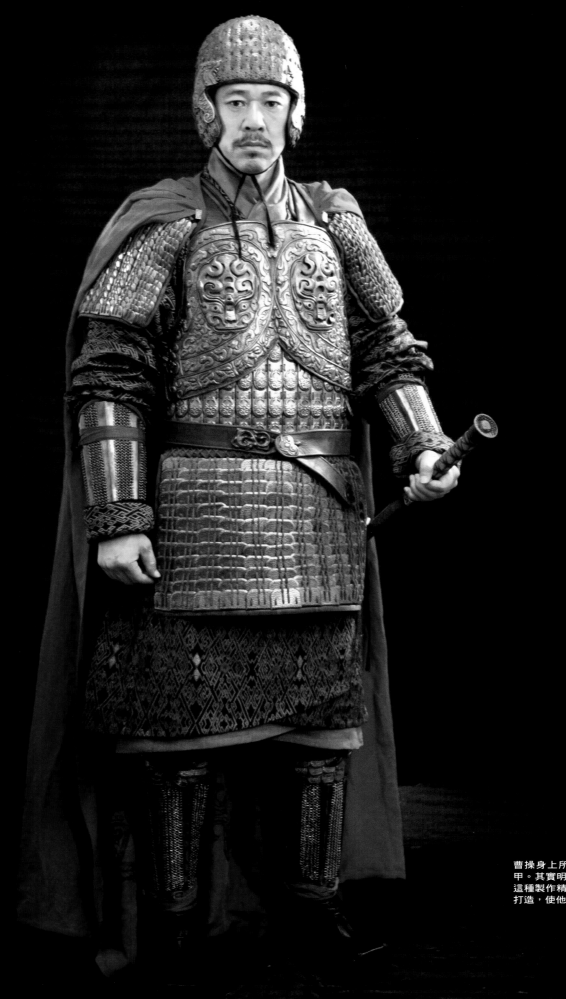

曹操身上所穿的明光鎧，是電影裡最講究的盔甲。其實明光鎧是在魏晉南北朝時期開始流行，這種製作精細特別華麗的銀甲，只給曹操的角色打造，使他有別於其他的將領。

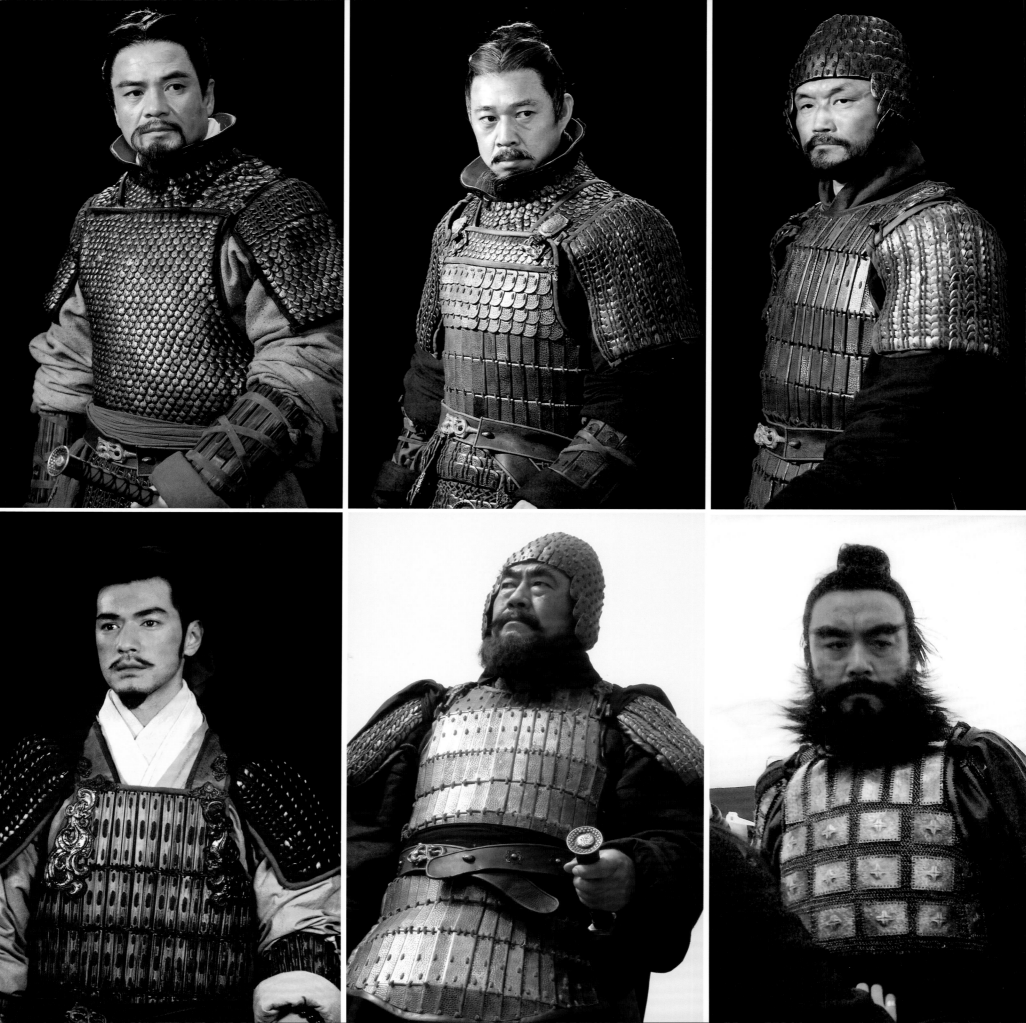

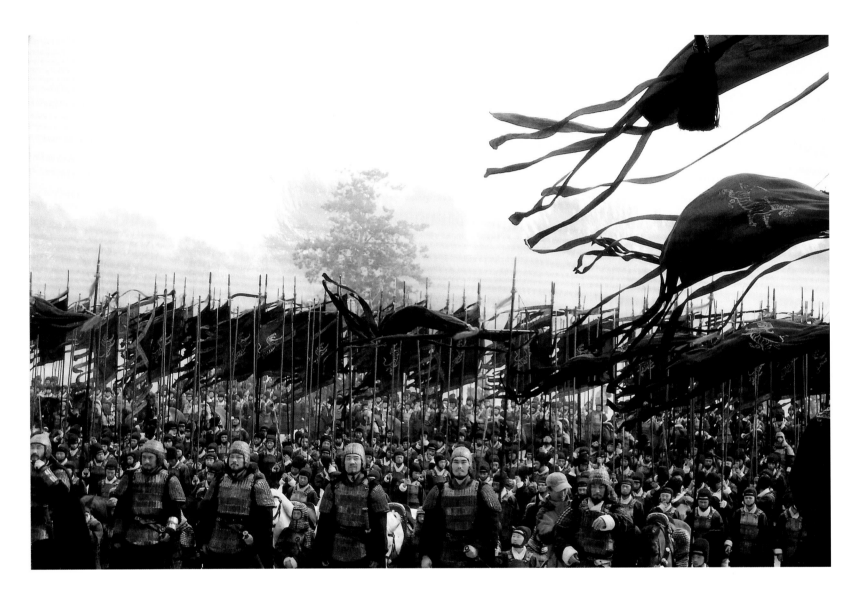

■ 左頁
電影裡的主要人物、武將都是按照演員的特色來設計，
鎧甲需要純手工來製作，每個人只有一款，一精一粗，
用於文戲與武戲。
左上的劉備，穿的是魚鱗甲。
右下的張飛，穿的是一種用鐵鏈縫合的鐵甲。
左下的諸葛亮，穿的是蜀地民間自製的竹甲。
一般將領大多是穿方形的鐵片製成較正統樣式的盔甲。

■ 右頁
電影中，眾多的高級將領與各級士兵，都有不同的鎧
甲。這是曹軍陣營。

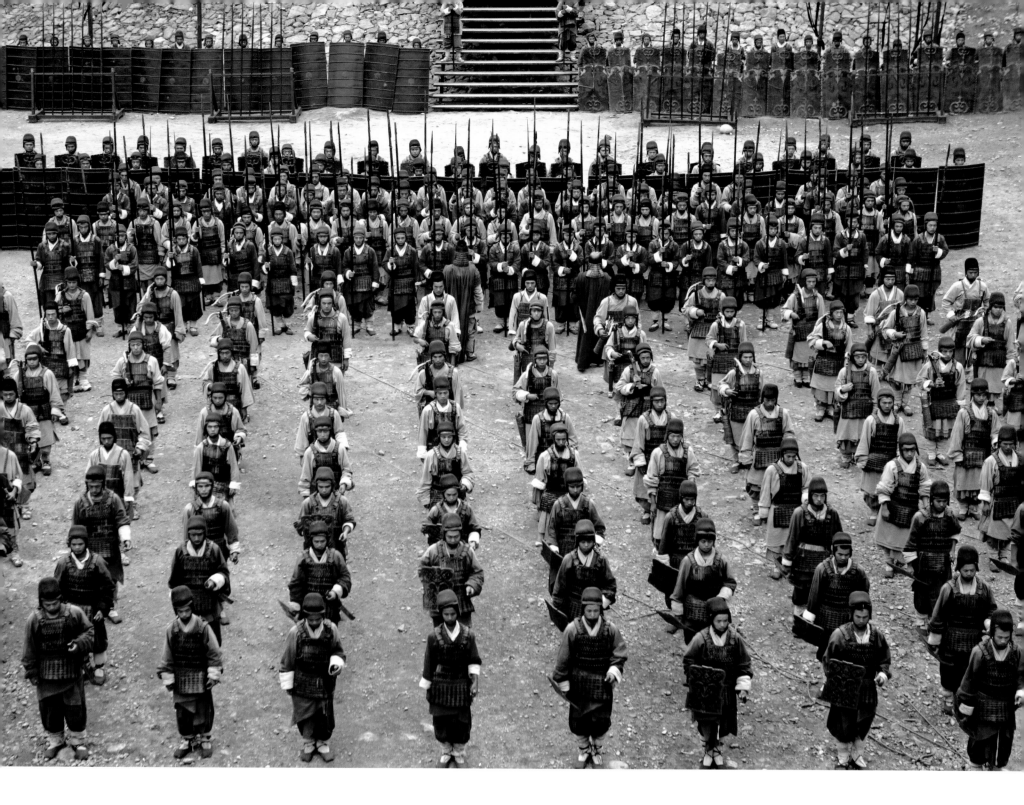

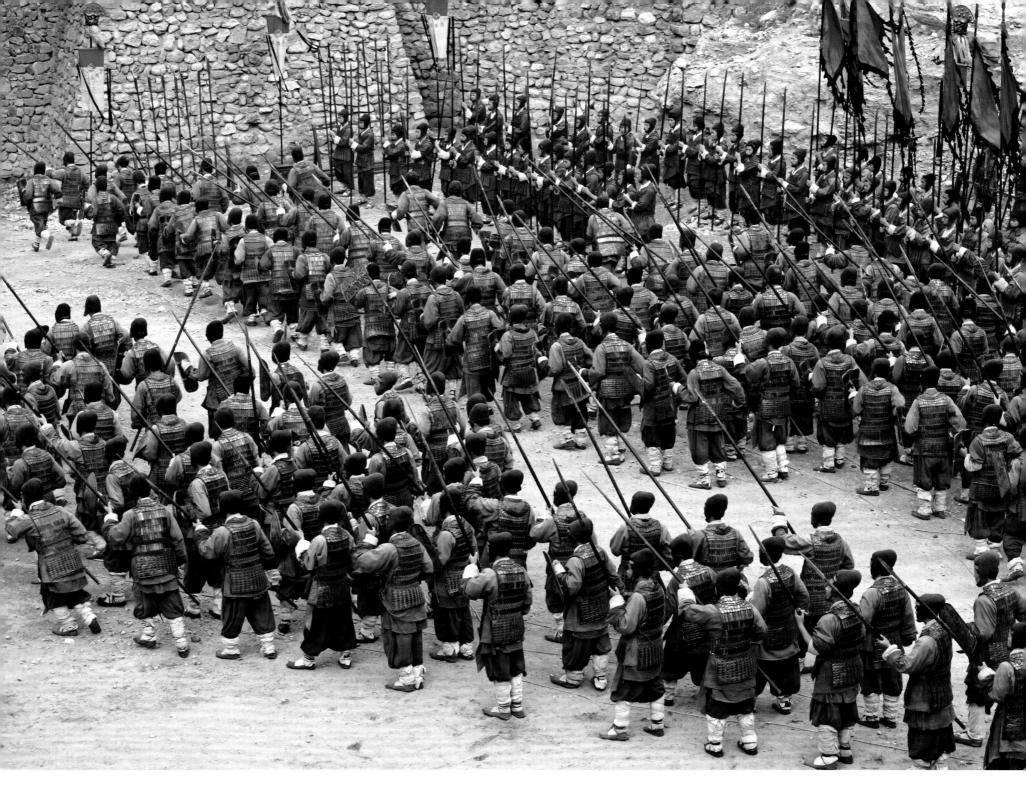

赤壁之戰時，三國尚未正式形成，基本上還是同一個國家的兵種，因此，制服是統一的，只是顏色有所分別。
曹操所帶領的魏勢力以黑為主，孫吳勢力以棕紅色為主，劉備所帶領的蜀勢力以泥黃為主。這是孫吳部隊。

三、兵種

《武經總要》中，對宋朝的軍事編制有詳細的紀錄。中軍是整個軍營統帥所處的地方，為軍營的中心點；在東南西北四個方向，又圍繞著不同的主將，分布著各種不同的軍事職能，除了統帥與所有將領所住的地方以外，還有軍帳處理上上下下的權力與分派工作，一個軍營的分布實在繁密。

在一部電影裡，要嘗試描述所有軍營的活動細節，可能過於繁瑣，但吳宇森導演卻運用孫尚香深入曹營的情節，介紹了某些軍營的活動細節。他們分組的排列與操練，在所屬營帳附近都有特定的空間範圍設定，每個軍隊都有嚴格的編制，管理體系龐大，不僅人人都有隸屬的主管將領，層層疊疊，對物品的管理也是一樣。各類器具都有管理者與管理方式，如旗子、弓箭、糧食，每個細節都有「管理要言」。包括記功、賞罰，紀律嚴明。

在細節的推敲中，與軍事專家們商量的結果，推想了很多前所未有的觀念。根據充分的研究，在電影《赤壁》中，我們安排了以下古代的兵種，十分冗雜。

刀兵：持長刀的步兵，常見的兵種。

傳令兵：傳達上級的命令到下級，也包括把我軍的資訊傳達到敵軍。情報與文書都有各種軍中規範。重要的機密事務會用到口授，就是抵達敵方親自口述。傳令兵在日本戰國時代有三面小靠旗，也有「五字」靠旗。自戰國以至秦漢，軍隊的調動都須憑君王頒授的符節。（實物：銅虎節，錯金銘文「王命＝車徒」，廣州南越王墓。）黃蓋歸降曹軍，軍船上有將軍印的牙旗。每個獨立的軍團都有屬於麾下部隊的統一旗印，甚至連鎧甲的顏色也有統一的要求。例如分成紅、白、青、黃、黑，編成五隊，獨立或協同作戰。

騎兵：漢武帝胡服騎射以來，中原的軍事體系受影響改變很大，對於馬上的裝備，馬匹的訓練，甚至是騎兵服裝的改進（把原來寬大的衣服改成合身，把原來縫合的衣襬改成前長後短的制式）都已發展成一套模式。三國時代是騎兵作戰的黃金時代，曹操最強大的兵力，也是來自於騎兵。他以弱勝強，以羌州騎兵打敗袁紹強大的隊伍，是當時騎兵發展的最高峰。不過赤壁之戰打的是水戰，非曹操所長，電影中雖然鏡頭不多，但為了騎兵的馬鐙，也是費了番思量，因為當年還沒有發明。

旗差：旗是軍隊的標誌，區分敵我，也附帶有不同軍閥的旗印。行軍時，旗差要拿著旗子跟著主帥衝鋒陷陣。旗被敵人奪走，被視為軍中恥辱，通常會以武藝高強者擔當。為了顯示自己與其他軍團的區分，在一個軍團裡，設計了數目龐大的各種傳令與標誌的旗子。每種都代表主人的所屬與身分的象徵。還有傳鼓令。在軍政上，為了鼓舞士兵的鬥志，需要使用傳達訊息的軍鼓。號角、銅鑼都有專門的官員負責。作戰時白天揮旗，黑夜擊鼓，是古代戰爭的常態。

內侍：非常重要的文職人員。主要的工作是軍事記錄與起草各類行文、公告，例如功名狀等等。還保管主帥的印章。

鎧甲管理人：因為長期的軍中勞累，主帥不可能一直穿著鎧甲，但他的

形象卻十分重要，因此需要專人管理。也算是主帥近身的侍衛。

偵察兵：負責觀察與偵察的任務。包括敵軍的動靜、地形，隨時提供有效的情報。

間諜：通常是臨時雇傭，喬裝混進敵軍軍營探聽虛實。在《赤壁》裡，孫尚香喬裝士兵深入敵陣，就是為了達成間諜的任務。

帳篷管理：古代行軍條件非常艱苦，普通士兵連營帳都沒有，中短程的戰役，只是一條杆的布縫，簡陋的架起就睡，甚至大多時候，就睡在草地上，乾糧也只有一塊麥餅。不過，大規模戰役的行旅、布陣，就需要有關軍容整齊的部署。將領們在軍旅休息、住宿的時候張起幕布，就算借寺廟、民宅開臨時會議，也要拉起幕布作為駐軍的標誌。在野外駐紮時，外面用柵欄圍起，內部掛上布簾。

財務：整個行軍的過程中，經常會因為戰事機動的改變產生必須因應的問題。很多時候都需要大筆金錢調動人馬，購買必需的物資，甚至收買敵人及募集雜兵。因此，包括在軍中保護大將的財物、軍賞，大規模的軍事調動所動用到國家金錢，以及真正發生保衛戰時，產生的龐大開支。遇糧食不足，守城的一方曾經把薯的莖曬乾編成草席，在內壁掛滿乾魚以解燃眉之急。

糧食管理者：兵糧管理與運輸的總負責人。隨著戰爭的規模擴大及時間拖長，兵糧、武器等各種裝備的維修、供應、補給、運輸與儲藏就愈發重要，一系列為戰爭提供有力後勤保障的職位也因而建立。徵調來當民工的農民時常集體逃跑，如果不能將軍需物資及時送達戰場是會被砍掉腦袋的。兵糧籌措、囤積以及糧倉的維護管理成為行軍的重要力量。

行軍中的來往商人：行軍時往往有漁民、商人冒著生命危險，供給軍旅商品。偶爾會有販售酒、蔬菜、肉食，甚至修補武器所用的工具、布匹的商販出入其間。

遊擊隊：不屬於正式的軍種，通常是體制外的武裝力量，或獨立的團體，臨時參與戰鬥。他們採取伏擊、夜襲等破壞手段，主要是擾亂敵方的視線，支援真正的戰鬥部隊。他們人數少、規模小，對戰爭的勝負沒有決定性的作用。但行動迅速，無法辨認，戰法靈活，難以看清底細。也是軍中常用的武裝勢力。

下級的雜兵：通常是由農民、臨時浪人、樵夫，為真正的軍人做雜事。有時候又會成為戰鬥力的成員，跟隨在每個兵種裡。

戰死軍人：當戰爭結束，戰場上散落著各種兵器、鎧甲，以及陣亡士兵身上的財物，雖然軍法有嚴格規定，但在混亂的戰場上難以嚴格執行，死去的軍人被擄走衣服與武器的事時常會發生。

人事官員：由於三國時代施行募兵制，所有從正規軍隊以外增加的員額，無論來自少數民族或臨時的浪人，都有專門的官員管理。

四、軍儀與兵法

古代的戰爭，除了對作戰部隊的嚴厲要求外，在作戰時還有很多禮節與規範，甚至把整個戰爭儀式化起來。但這種充滿美感的對戰規矩，在軍紀混亂的三國時期，已漸漸淪為兵不厭詐，只求勝利不求手段。但電影中拍攝行軍佈陣場面，探討有關戰爭的軍儀兵法還是必要的。

古代軍士重視名節，講求忠義誠信大於生死，在那種古典的氛圍裡，戰鬥前必須先派使者來往，決鬥時辰都嚴格遵照雙方約定。決鬥當日要留給雙方足夠的時間布陣、擺放木盾，準備完畢後再派軍使到對方陣營通知開戰。有時候，雙方會在互相商量的前提下和平解決。如果談判破裂了，宣戰的一方會向敵陣發射鏑矢，若敵方將此鏑矢作為回應射回，那就意味著戰事要開始了。這是戰場的規矩。

開戰時，互相射箭向敵方挺進，盾牌隊在前掩護，弓箭手在間隙放箭。當敵人招架不住後撤時，盾牌後方的騎兵隊和步兵便乘勝追擊敵人。還有利用山崖和城池作戰的，需要不同的隊形排列。

古代的將領若要建立名聲，通常需顯示個人的雄武實力。打敗名將既是榮耀也是向上爬升的最好方法。武將一對一決鬥是一種十分古典的戰鬥形式。但在真正攸關生死存亡的戰爭中，這種原始的戰法就被摒棄了。東漢末年，王室實力日漸衰微，各地軍閥擁地自雄，將領沒有一定的歸屬，來來回回效忠不同的主子，不計其數。藩主漸漸囤積了大量的武力，軍士的名節意義變得單薄。有實力的將領不再重視戰爭的規矩，也不必師出有名，與對手交換戰書等細節和舊有的慣例都忘慢了。即使是單對單的決鬥，不認為自己射出的每一支箭需合乎規矩，戰鬥的時候可以射擊對手的坐騎，或用其他方法使對手落馬後截殺。不用正面的武技比拼，多採用奇襲戰法，甚至是卑劣的手段。很多時候，名將會死於流矢中。不過，劉關張與趙雲等等，在這個大氣場底下的忠義名將，仍然保持某種軍事上的古禮氣度。可能這就是他們有別於一般將領的獨特之處。

戰法由作戰隊伍的統帥來指揮，不同的將軍也會參與意見。古代的戰爭很講求地形的控制，包括風向、天氣狀況等等，地圖自然不可少。當時軍用地圖已經十分普遍，《赤壁》電影裡多次用到地圖來討論軍情，包括長江地圖與赤壁地形圖。為了方便現場的討論與戰略的推磨，也有沙盤推演，在一盤沙裡比劃出戰爭的路線。

赤壁之戰是水戰。其實中國古代的水戰基本上就是水寨攻防戰與狹窄水道上的運輸船隊的攻防戰。戰國以降便有許多水戰機關，比如有一種暗放在兩船底之間或船與水寨相連的，用麻繩編造的極粗繩索，上面繫著十數個如風車葉的尖鈎形網刀，繩索的兩端又連著船上的絞車，專門用來割破敵方的船底或來犯潛水者。

在旗令中，《孫子兵法》有「便舟樹旗，馳舟為使」的說法。插旗施號令的便舟與傳令的馳舟等分布於整個陣局的各個部位。水戰中不斷整合理想陣形與快速傳令才能獲取勝利，這是吳楚的傳統。曹軍與孫權軍在長江上展開的是接舷戰，接舷戰牽涉到船隊近距離的戰爭，以快速有力的艨艟攻打敵軍的鬥艦，然後雙方接舷，就是攻擊的信號，把被破壞的敵船船體鈎住，使軍隊可以到達敵船進行殲滅的工作。在水戰的歷史之中，顯示當時的船箭發射已經退居其次，而戰船的衝撞使艨艟成為主要的進攻武器。

總結三國時期在軍事戰法上的發

展，經過《三國演義》對人物的刻畫與重視，它實際上是一種介乎崇尚軍禮軍法，同時不擇手段、制勝為上相互交錯的軍事觀。

諸葛亮「軍令」治軍最為著名的稱為「治軍七禁」。這「七宗罪」分別是：輕軍、慢軍、盜軍、欺軍、背軍、亂軍、誤軍。在軍中「嚴賞罰之科」，絕不偏私、貴責上。曹操重視以法治軍。他頒布的「軍令」內容十分廣泛，有一些行軍中矛戟旗鼓的使用方法，違令的懲罰是鞭、杖之刑。「船戰令」（按照戰鼓的指揮進行嚴裝、就位、出發，以保持隊形的規定），「步戰令」（規定臨陣喧嘩、擅前後左右、違令不進、一部受敵餘部不進救、臨戰兵弩離陣、無令妄行陣間、臨戰而退入陣、戰不如法、妄呼大聲、戰陣取牛馬衣物等行為皆斬。還規定由牙門將、騎督等在戰場督戰，違令和怯懦逃卒皆斬之。）等等。甚至還有不得在營中屠殺牲畜貨賣、不得砍伐農田果木的條例。為保證兵源，他還實行「士亡法」，規定「征軍士亡，考竟其妻子」，即將逃亡士卒家屬抓來拷問，甚至處死或者罰沒入官。曹操重視執法，強調統帥更要遵守法令。

漢朝服裝的重要史料是在長沙馬王堆出土的一號漢墓，其中有數件素紗單衣，印花敷彩錦袍，羅綺錦袍，上面有信期繡、長壽繡、乘雲繡與方棋紋繡，證明當時已經有印花與刺繡的工藝，而且也有菱紋羅綺挪移的織染工藝。

　　曾拜訪師事沈從文老師的眾多專家們，不少是親身參與了實際考古，開土挖掘並做細節的記錄。他們後來認認真真的複製了原物的樣品，使我們今天能更清晰的看到圖案的顏色與風貌。每當談到出土時候的豔麗色彩，都使他們回味再三，當文物第一次接觸到光亮，那裡蘊涵著一種不可言述的活力，只可惜在剎那之間，就會氧化，那一片神祕的色彩就會消失無蹤，令人痛惜。當時考古工程的資源與科技嚴重不足，很多古物已經消失了原貌，這些文物好像受到時光的欺騙回到人間，卻又失望而回。當我親臨探訪他們考古的工作時，很多古代的實物，由於年代久遠，雖然受到專家們細心的保存，仍難逃化成碎片的命運，顏色更不可復見。現場比較完好的原物中，我們仍能清晰的看到其中手工的細膩，思古之悠情就油然產生。

　　我並不是一個全然古物至上的人，但是面對現在媚俗的時代，仍然會抱著一種抗拒，中國人在古時候發展出的優雅、敏感與細膩，待人以禮的傳統，在我們的生活中消失了，真是令人嘆息。

　　中國的古代世界史稱「衣冠王國」，在整體的服裝形式上，漢代的衣服總是帶點中性的味道，其制以深衣為主，分成曲裾與直裾兩種，不分男女。東漢的色彩特色以紅與黑為最大的範圍，此外，在貴族間流傳的有精緻的刺繡與印花工藝，色彩已十分豐富多彩，只是流傳至今的實物不多。當時流行一種「鎖絲繡」的刺繡工藝，繡線需要打圈再縫合，而且圖案極度精細，一件衣服刺繡經年。我曾走訪看到真正的繡片現存文物，精細考究，真的是驚為天物。這種手工現在已無法複製，只有在刺繡的不斷進研中，某種少數民族的傳統工藝裡，仍能找到類似的工法。但這種工藝極為費時，一小片十五釐米乘二十五釐米的彩色鎖絲繡，一個熟練的繡工，不眠不休的製作也需要半年，這種工藝要在電影裡呈現實在是有點奢侈。但即使是沒有辦法還原十足的古典，我們也在相應製作工廠的研發下，從圖案大小與工藝的要求將失真的比例減到最少。

　　由於《赤壁》需要塑造大量的英雄人物，我開始在男性古代衣服的美感中找尋一種現代的對應。在西方的傳統禮服系統裡，每個細節都十分講究，不論用料、圖案、剪裁都有嚴格的規範，種種的嚴格要求使衣服在人身上產生紳士的風度與高尚優雅的氣質，在《赤壁》整體的人物造型上都在研究如何把古代的將帥與士大夫的形象重新建立。

　　漢朝的服裝以今天的標準看來，還是比較樸素。雖然已經使用染料而有豐富的效果，卻仍是古樸的氣氛。在整部《赤壁》中，會比較集中在中性的範圍，因此，就算是女裝也不會有太多鮮豔的色彩，就算是妓女，我也採取了正色。

服裝 衣冠王國

一. 男性世界 ｜ 二. 女性世界

一、男性世界

在導演的眼中，《赤壁》中的人物幾乎都是紳士，就算是落難中的劉備、關羽都有文人氣質。這是電影中對男性詮釋的一種選擇，也是吳宇森導演的理想人文世界。在他心目中，每一位三國男子，都有很高的道德標準，願意為朋友流血，願意為道義犧牲，言行修養有規範，儀容體態有要求，在他心裡，《赤壁》是有修養的人之間的鬥爭。

以此為原則，我的造型設計反映了人物的身分地位與精神境界。主要是以復古的方向來創作。因此最先從歷史上的文物與文字描述開始入手，然後進入電影的氛圍。當接觸到演員之後，一切才開始落實，周瑜、曹操、諸葛亮並沒有參考以前原型，而是直接把歷史事蹟所得來的形象與演員嫁接在一起。關公、趙雲、張飛則照顧大眾心目中的形象，但也是適可而止，不影響整體的復古風格。

曹操（西元155—220年）

赤壁之戰那年，他五十三歲，剛剛打贏了袁紹的十萬大軍，統一了北方的中國，「挾天子以令諸侯」。這位年少時不務正業，喜歡四處打獵遊蕩的貴族公子曹阿瞞，儼然位於天下群雄之上。

史家稱之為「治世之能臣，亂世之奸雄」的曹操，宏才大略、武功非凡、博覽群書、愛好兵法，給我最深刻的印象是他徹底的「務實主義」。他了解到要發展統一天下大業，需要廣泛的吸納人才，不管是投降的敵人，甚至是現在的敵人，只要有才，都列入招攬之列。看來莽撞又計算精密的頭腦，遇到關鍵事情果斷狠準，又有「對酒當歌」的文豪性格，就是這位歷史上備受爭議的人物的為人作風。

這樣一個典型的梟雄，演員自然很難達到公認的接受效果。當初找張豐毅扮演曹操，我們都有一些猶豫，因為張豐毅的外形太健康正派，擔心他飾演曹操賦予整個電影的壓力不足。不過，導演很堅持，他希望能創造一個有別於傳統印象的梟雄，需要他在狠的性格裡帶有文氣，既是建安文學的代表人物又是三國時代的大軍閥。因此我為張豐毅做的幾套衣服在用色上都非常絕對，銀灰、大紅，配以獸紋，但裁剪卻很文雅合體，而且在電影中，他不到最後關頭都不穿武裝。可能出自一種整體美感的考量，電影《赤壁》中的曹操與歷史中所描述的身材矮小、相貌醜陋大相逕庭。張豐毅身材高大，有助於架起服裝的氣派。而曹操通過吳宇森與張豐毅的重新演繹，形成一個不一樣的曹操。

周瑜（西元175—210年）

彼時，吳越之人仍是中原人眼中的蠻荒之族，依山傍水，有斷髮紋身之傳，濃厚的神巫氣息。依我想像這樣的環境出來的吳國人，大約是溫和、超脫、空靈、脆柔、變通、圓滑，既敏慧、巧智，又多疑，遲愚，骨子裡藏有好戰、好猜忌的性格。

周瑜家重視對子弟儒學的灌輸，他是在儒學中耳濡目染長大的世家子弟，有別於行伍出身的將領，他有親雅恢弘的氣度。史書上說周瑜出身不凡，自幼博學，資質風流，儀容俊朗，雅量高志，仗義疏財，且有王佐之才，為人中龍鳳。在我看來，周瑜雖然儒雅風流，但他卻有獨樹一幟，不拘一格的秉性，骨子裡充滿了反叛的性格。他人格的魅力就在於那些儒家的背景，與他內在思維的矛盾之中。

怎麼能找到周瑜的氣度與風範？體現「羽扇綸巾，談笑間強虜灰飛煙滅」的形象？一方面風流倜儻，一方面雄才偉略，還要有溫柔細膩的心。這並不容易。梁朝偉雖然比較瘦小，卻擁有一種

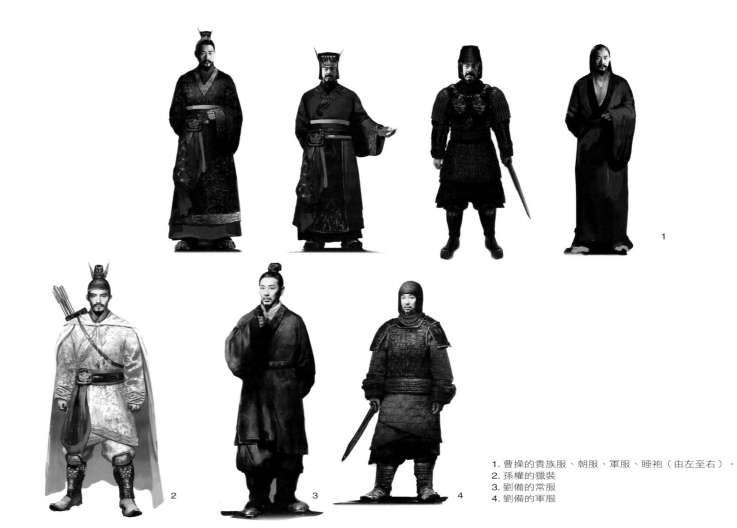

1. 曹操的貴族服、朝服、軍服、睡袍（由左至右）。
2. 孫權的獵裝
3. 劉備的常服
4. 劉備的軍服

其他演員所不具備的氣質與魅力，我對梁朝偉的古裝扮相印象不深，特意為他打造了一個中分的頭套，為當時貴族男子所梳，在眉毛與鬢角上加長了他的古意，使他看起來與以往的形象有別。

諸葛亮（西元181—234年）

人稱臥龍先生，西元二〇七年他從隆中受到劉備三顧茅廬的邀請，次年，剛剛擔任軍師的諸葛亮就遇到赤壁之戰。其時，他年僅二十七歲，還並未成為後來人們印象中的孔明，我基本取消了《三國演義》中永遠伴隨著諸葛亮的通天冠，只在赤壁大戰結束之時，用它來宣告，經歷過赤壁之戰的諸葛亮，才接近人們心中神人合一的形象。

無可否認的是，即使如此，因為他是諸葛亮，你就必須讓他具備人們所嚮往的男人形貌。在《三國志》中，諸葛亮是一個有遠見有智謀的年輕人，他豪情萬丈，自喻為春秋戰國時的著名人物管仲和樂毅。要構造這樣微妙的感覺與差異，使金城武所扮演的孔明成為電影中較難塑造的角色之一，我選用了大量的白色製作諸葛亮的服裝，帶著一點道教的色彩，使他有一種超凡的氣質。

劉備（西元162—233年）

他是漢景帝子中山靖王劉勝的後代。不過，家道中落，父親去世很早，他和母親靠販賣草席為生。據說他身高有七尺五寸，手臂垂下來能超過膝蓋，眼睛能看到自己的耳朵。他平時少言寡語，不願和人爭個高低，喜怒不形於色，喜歡結交行俠仗義的人。少年時代已經漸漸露出領袖的性格，但是他的仕途並不坦順，先後投奔於公孫瓚、陶謙、曹操、袁紹、劉表等人。即使帶著關羽與張飛，也只能伺機而行，圖謀統一大業。直至他在隆中三顧茅廬，請得諸葛臥龍出山，才出現轉機。

劉備的性格裡，講求的是道統裡的仁義道德，為了回報新野城，他命令軍隊必須保護任何一個逃難的人，以至於軍隊狼狽逃亡，在長坂坡敗下陣來。他是一個善用心機的人，外表卻仁義守禮，多次戰役均以失敗而終，在三國中軍事背景最弱。

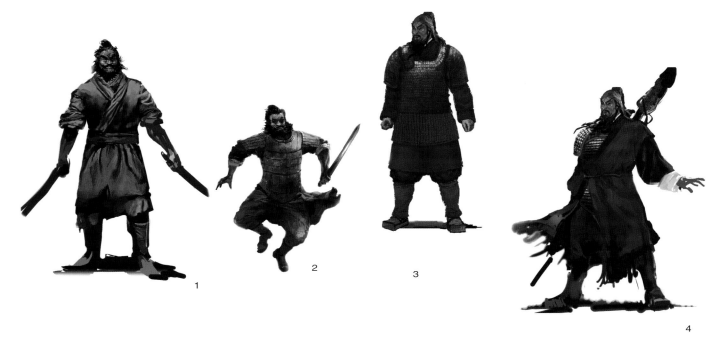

1　2　3　4

赤壁之戰時，劉備還在逃難，尚未完全確立地位和身分，衣物不會特別精緻。只是，再怎樣落魄，他仍然是個曾經喜歡華服、狗馬、音樂的貴族，他有他的品味。演員尤勇的武將外形，對人物整體的文士風度構成挑戰，我採用了厚重的衣料，剪裁以文士流暢的線條，使他粗獷中帶有文氣。

孫權（西元182—252年）

吳國的建立者，西元二二九至二五二年在位，能文善武，成為孫策以後的吳國統治者。不僅容貌奇偉，而且雄才大略，知人善任，廣納賢士，招聘各方俊傑。張震扮演的孫權，在勇猛中帶有幼氣，他雖然貴為吳地之主，但心裡還是懼怕北方曹操的勢力，對合戰猶豫不決。吳宇森導演希望通過周瑜與孫權的關係，把有勇有謀的精神灌輸其間，孫權跟周瑜如兄弟般的感情，讓孫權終於把軍權交給周瑜，實行抗曹的對策。我除了把張震的外表保留了貴族氣，也加入了適量彪悍的氣質，使他剛中帶柔，

柔中帶剛，體現了古代男子漢的氣質。我使用了金跟黃色來烘托他，這一點幾乎完全脫離了《三國演義》的描述。

關羽（西元？—219年）

字雲長，在民間的影響力與知名度遠超過三國裡面任何一個人物。他可算是中國傳奇人物典型中的典型，以勇猛忠義著稱。與劉備、張飛桃園三結義，成為歷史的佳話。

關羽的形象受到戲曲影響極大，紅臉、美髯飄逸胸前，稱為「美髯公」。穿著相傳是曹操所贈的綠袍，抱髯看書的造型尤為經典。打造關羽造型好像在畫素描，基本剪影仍是大家所熟悉的，但我會讓他顯得更加平民化，不至於像神位上供的關公、關帝那樣與觀眾有距離感。不過當他要表現武藝的時候，導演的處理還是有適度的誇張感，出場時有亮相的威風。

張飛（西元？—221年）

字翼德。他脾氣暴躁，對手下士兵動輒打罵，形象十分魯莽、粗獷，但卻是一個有勇猛將，且有謀略，人稱「萬人敵」。他在喝破長坂橋一役，把曹軍喝退，成為家喻戶曉的故事。近年又有考證出現，說他善於書法，應該是個能文能武的儒將。在打造他的形象上，與關羽一樣，注意他的形象化特色，使觀眾比較容易接納，但不會刻意的風格化。

趙雲（西元？—229年）

身長八尺，姿顏雄偉。以忠義、勇猛善戰而聞名，自稱常山趙子龍。在長坂坡救主，憑著個人的力量把後主劉禪在戰亂中救出，成為蜀國名將。胡軍扮演的趙雲從頭到尾沒有幾句台詞，但是在電影裡卻一直維持著一種正義的行動力量，可謂從頭打到尾。他本人也因為不斷親身做搏鬥的表演而多處受傷。導演詮釋的趙雲是一個有血有肉的人物。

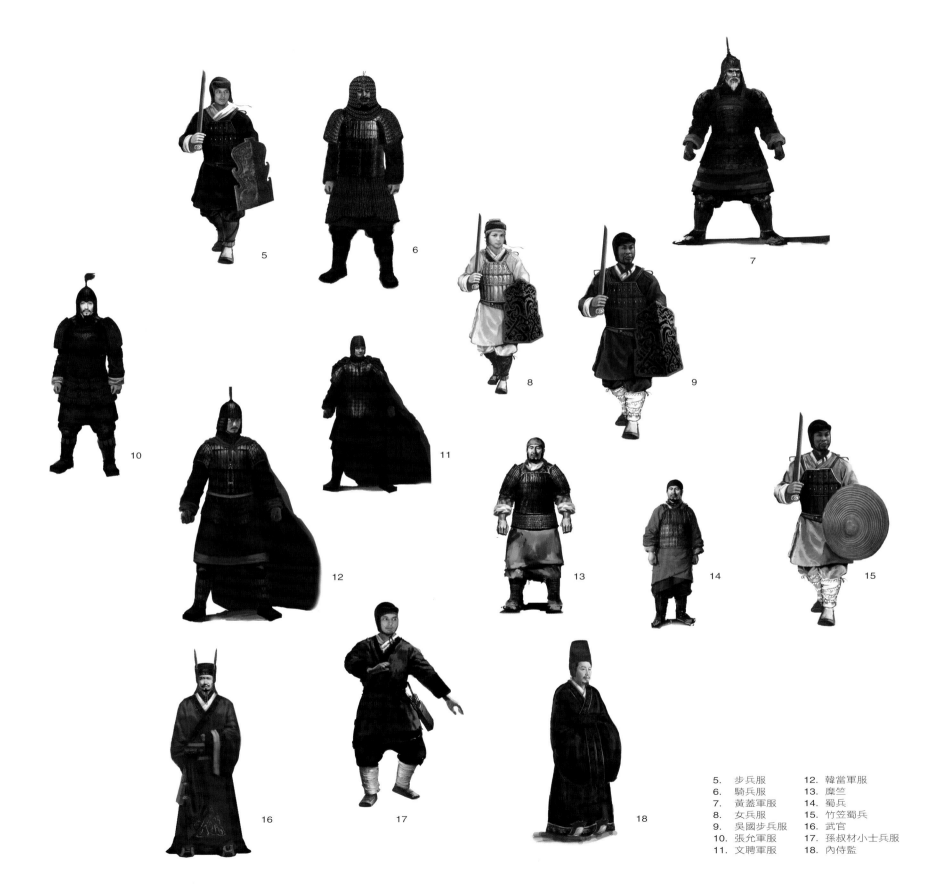

5. 步兵服　　　12. 韓當軍服
6. 騎兵服　　　13. 糜竺
7. 黃蓋軍服　　14. 蜀兵
8. 女兵服　　　15. 竹笠蜀兵
9. 吳國步兵服　16. 武官
10. 張允軍服　　17. 孫叔材小士兵服
11. 文聘軍服　　18. 內侍監

千古奇才　曹操

在漢朝末年天下大亂的兵馬倥傯中，曹操還能「橫槊賦詩」，是中國歷史上集軍事家、政治家及詩人於一身的奇才。

曹操在文學上的成就，也絕非止於附庸風雅，他曾經寫了中國歷史上第一首山水詩〈觀滄海〉，並將自《詩經》以後就逐漸沒落的「四言詩」重新發揚光大。以現代語彙來形容，他是「既能復古，又能創新」。他富於創新精神的民歌式書寫，開啓了建安文學的新風潮，對後來杜甫、白居易等的詩風，也產生極大影響。

我們來欣賞他的山水詩：

▌觀滄海

東臨碣石，以觀滄海。
水何澹澹，山島竦峙。
樹木叢生，百草豐茂。
秋風蕭瑟，洪波湧起。
日月之行，若出其中；
星漢燦爛，若出其裏。
幸甚至哉，歌以詠志。

還有一首詠嘆調：

▌龜雖壽

神龜雖壽，猶有竟時。
騰蛇乘霧，終為土灰。
老驥伏櫪，志在千里；
烈士暮年，壯心不已。
盈縮之期，不但在天；
養怡之福，可得永年。
幸甚至哉，歌以詠志。

當然還有流傳了一千八百年，如今大家還常常引用的：

▌短歌行 其一

對酒當歌，人生幾何？
譬如朝露，去日苦多。
慨當以慷，憂思難忘。
何以解憂？唯有杜康。
青青子衿，悠悠我心。
但為君故，沈吟至今。
呦呦鹿鳴，食野之苹。
我有嘉賓，鼓瑟吹笙。
明明如月，何時可輟？
憂從中來，不可斷絕。
越陌度阡，枉用相存。
契闊談讌，心念舊恩。
月明星稀，烏鵲南飛，
繞樹三匝，何枝可依？
山不厭高，海不厭深。
周公吐哺，天下歸心。

從這些詩裡面，我們可以讀出曹操的抱負、胸襟和感情。

因為《赤壁》電影，重新深入去了解曹操，他也和周瑜一樣，在《三國演義》作者羅貫中筆下被扭曲貶抑，民間戲曲還把他扮成一個代表奸狠的大白臉。我們還原歷史，重新塑造一個具有野心雄圖謀略，也具有憫時悼亂胸懷的曹操。

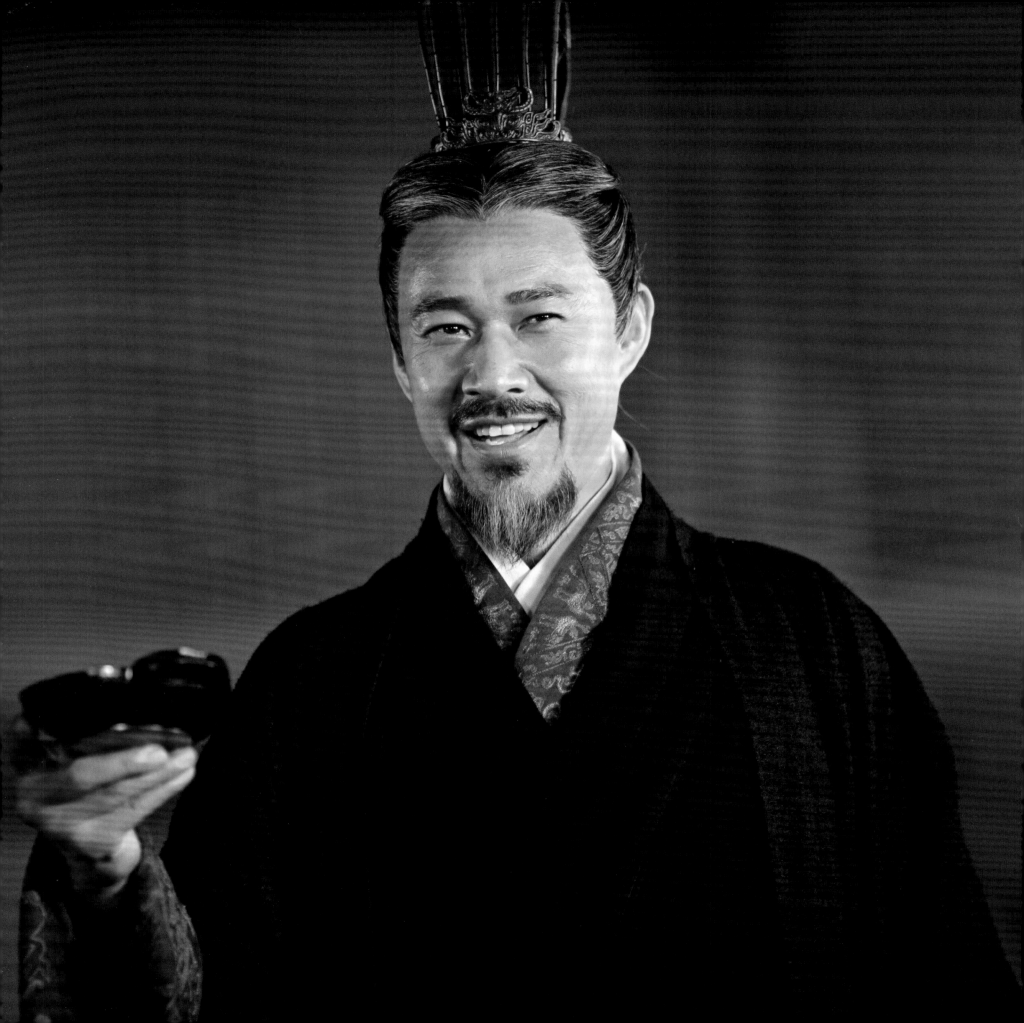

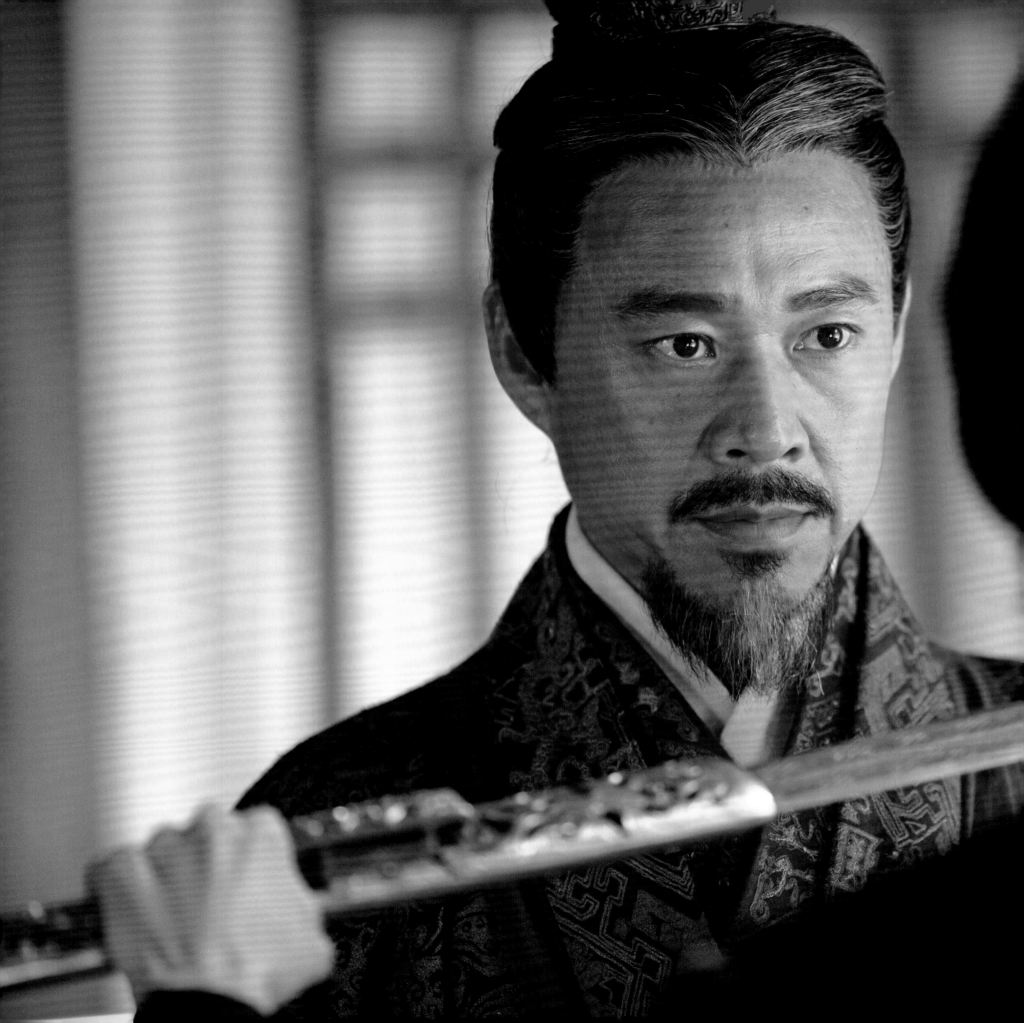

史家稱之為「治世之能臣，亂世之奸雄」的曹操，宏才大略、武功非凡、博覽群書、愛好兵法，看來莽撞又計算精密，帶著一種文豪的性格，豪放不羈，遇到關鍵事情果斷狠準，在歷史上備受爭議。

導演希望創造一個有別於傳統印象的梟雄，要他在狠的性格裡帶有文氣。因此曹操的服裝用色上都非常絕對，銀灰、大紅，配以獸紋，但裁剪卻文雅合體。在電影中，他不到最後關頭都不穿武裝。演員張豐毅身材高大，有助於架起服裝的氣派。而曹操這個角色通過吳森與張豐毅的重新演繹，成為一個不一樣的曹操形象。

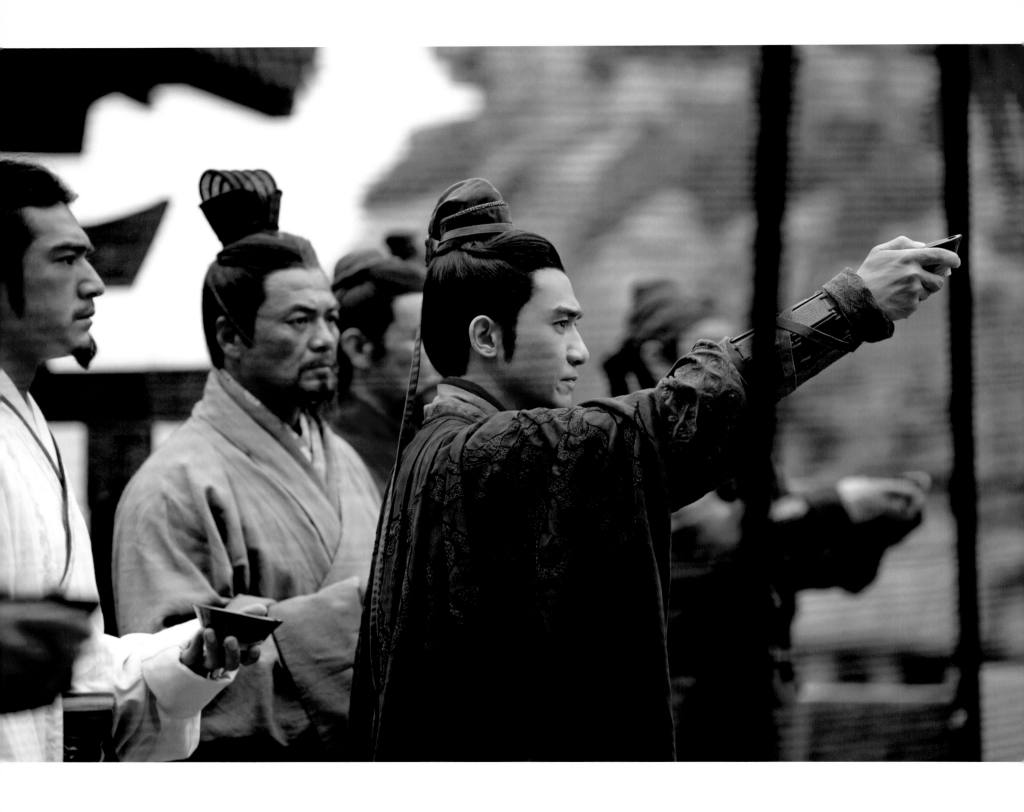

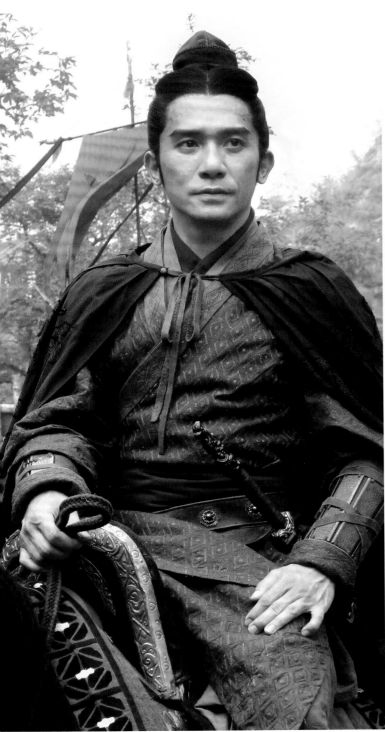

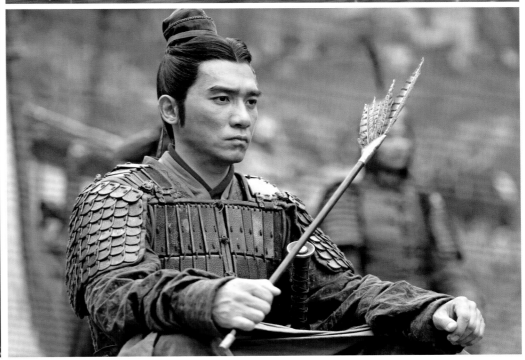

周瑜雖然儒雅風流,但他英氣外放,十幾歲起便戎馬疆場,並不是個柔弱書生。
如何體現他「羽扇綸巾,談笑間強虜灰飛煙滅」的氣度與風範呢?這並不容易。
梁朝偉雖然比較瘦小,卻擁有一種其他演員所不具備的氣質與魅力,我對梁朝偉
的古裝扮相印象不深,特意為他打造了一個中分的頭套,為當時貴族男子所梳,
在眉毛與鬢角上加長了他的古意,使他看起來與以往的形象有別。

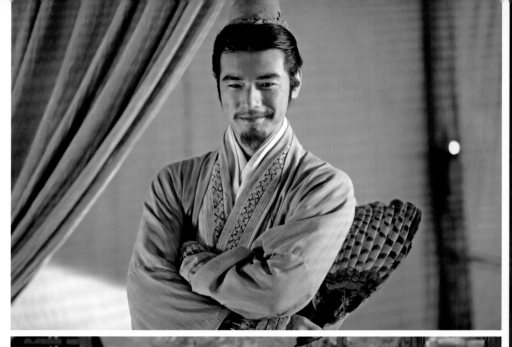

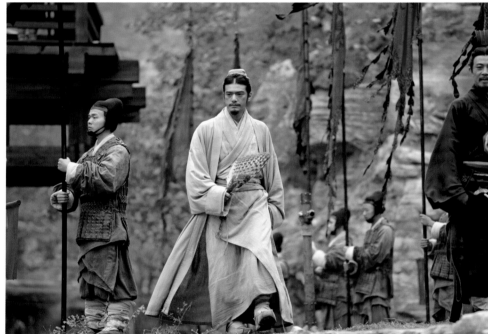

赤壁之戰時，諸葛亮年僅二十七歲，還未成為後人印
象中的孔明，劇中他不戴「通天冠」，只在赤壁大戰
結束時，用它來宣告，經歷過赤壁之戰的諸葛亮，才
接近人們心中神人合一的形象。
金城武所扮演的孔明是較難塑造的角色之一，最後選
用了大量的白色用作諸葛亮的服裝，帶著一點道教的
色彩，使他有一種超凡的氣質。

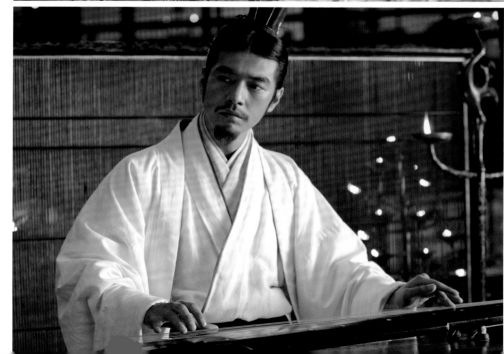

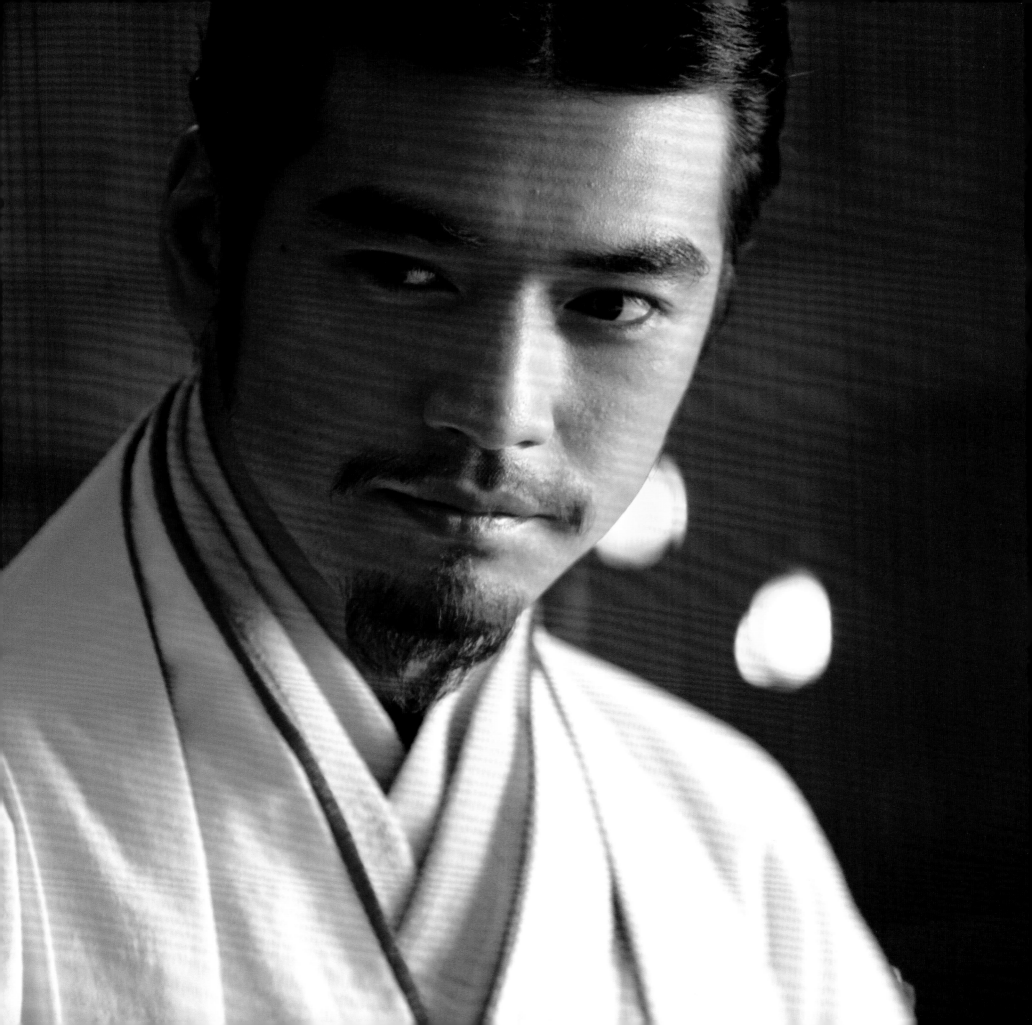

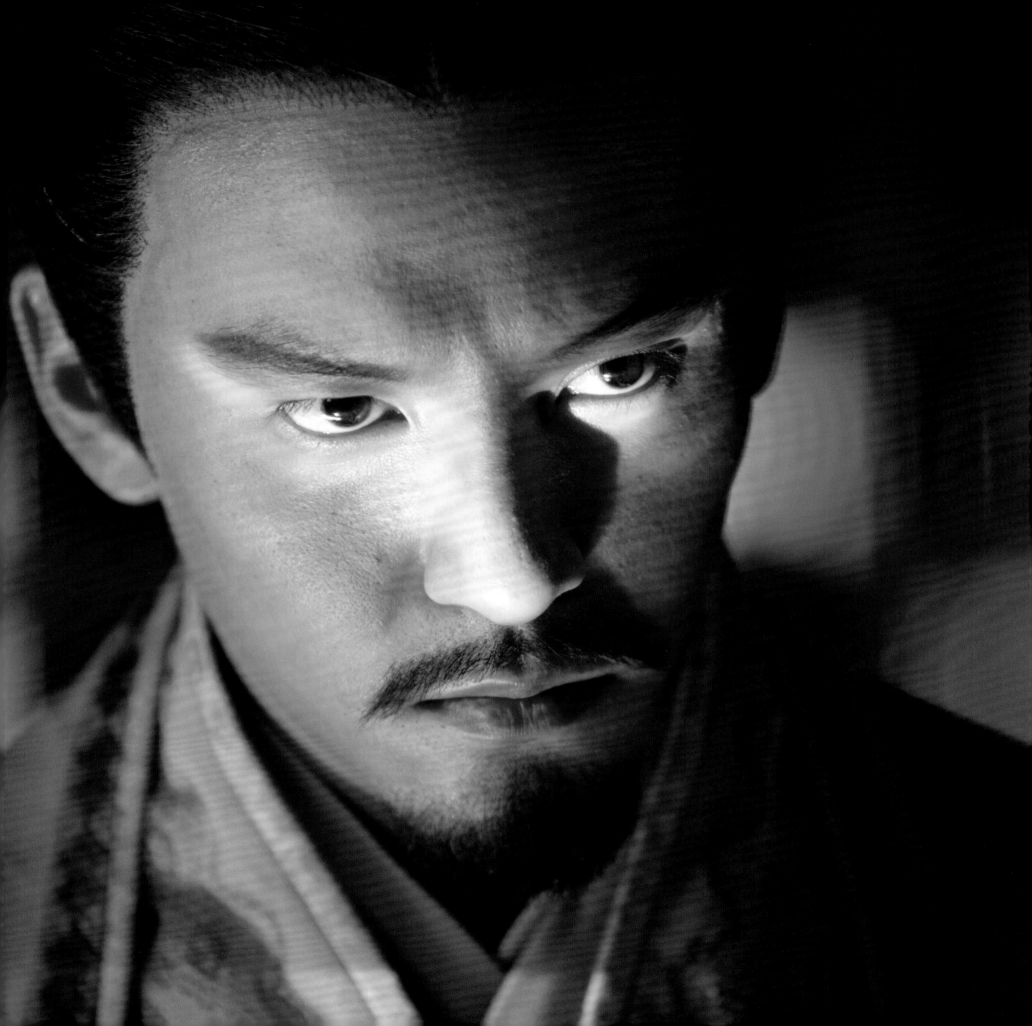

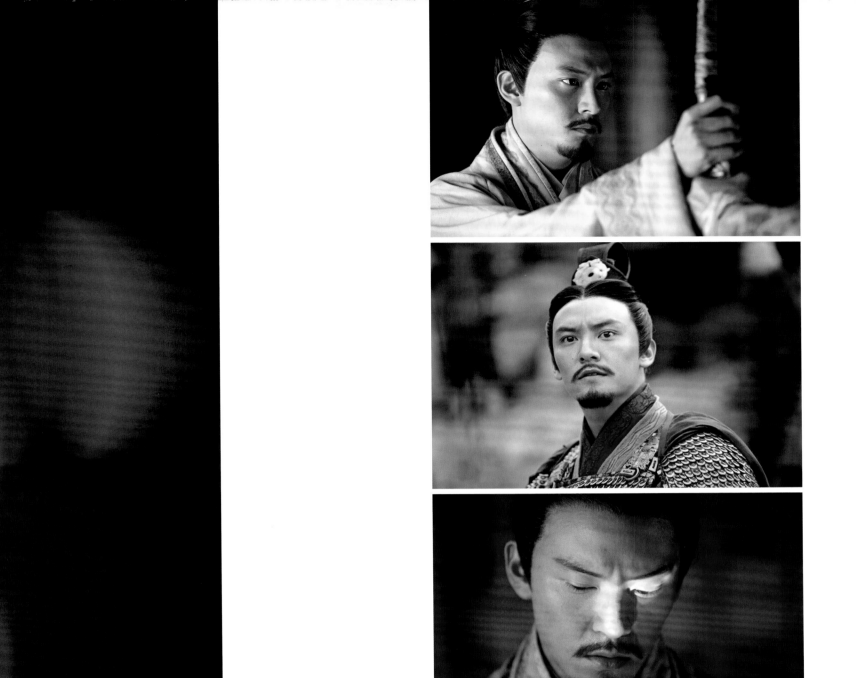

史載東吳的孫氏父子三代，都是有名的美男子。（孫堅「容貌不凡」；第二代
孫策，則是「美姿顏，好笑語」；第三代孫權「形貌奇偉」）
張震的外表保留了貴族氣，也加入了適量彪悍的氣質，使他剛中帶柔，柔中帶
剛，體現古代男子漢的氣質。使用金跟黃色來烘托他，這一點完全脫離了《三
國演義》的描述。

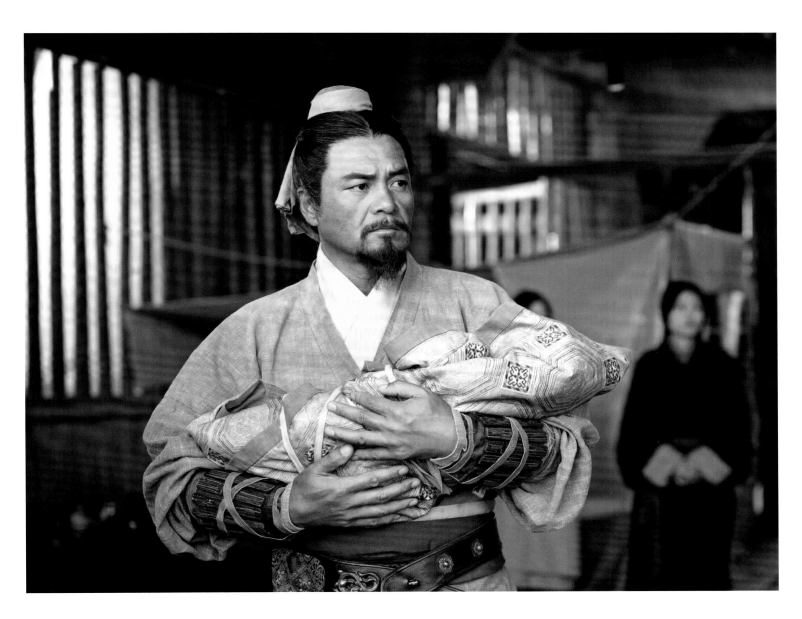

赤壁之戰時，劉備還在逃難，還末完全確立地位和身分，衣物不會特別精緻。只是，再怎樣落魄，他仍然是個貴族，他有他的品味。演員尤勇的武將外形，對人物整體的文士風度構成挑戰，因此採用了厚重的衣料，剪裁以文士流暢的線條，使他粗獷中帶有文氣。

劉備抱著趙雲在長坂坡突圍為他救出的兒子「阿斗」

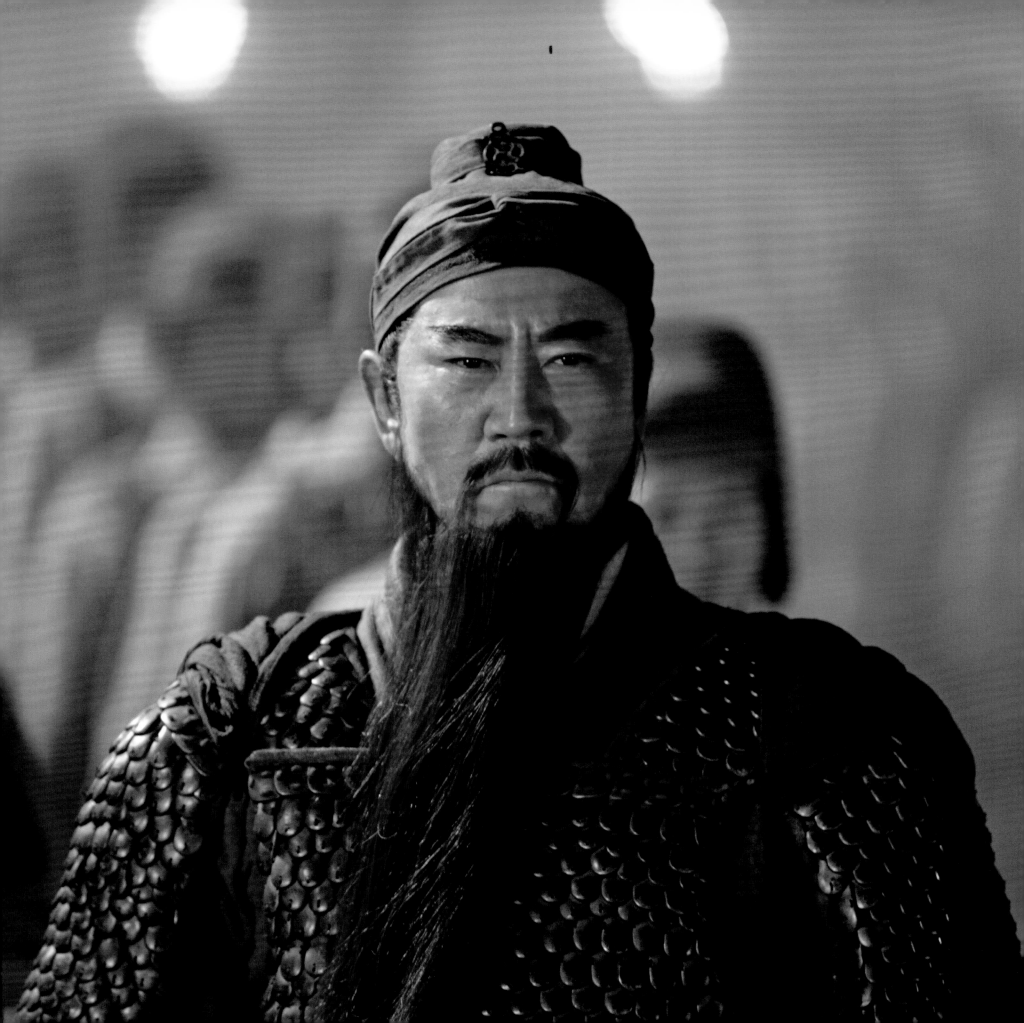

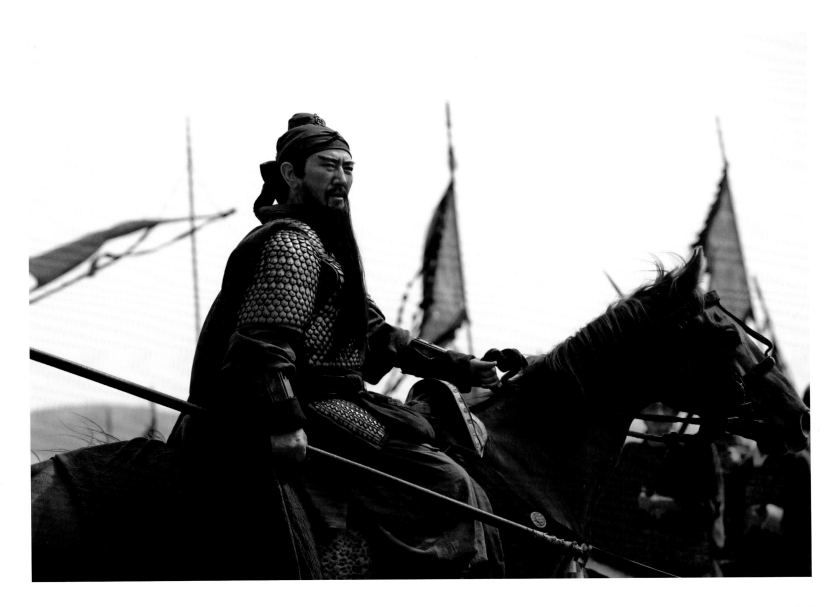

關羽的形象受到戲曲極大的影響，紅臉、美髯飄逸胸前。穿著相傳是曹操所贈的綠袍，抱髯看書的造型尤為經典。劇中關羽造型基本上仍是大家所熟悉的，但更加平民化一些，不像神位上供的關公、關帝。不過表現武藝的時候，導演的處理適度誇張，出場時有亮相的威風。

144

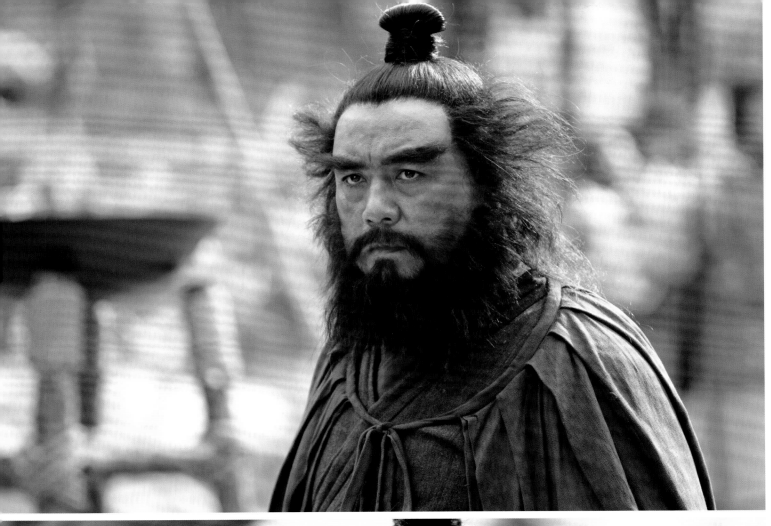

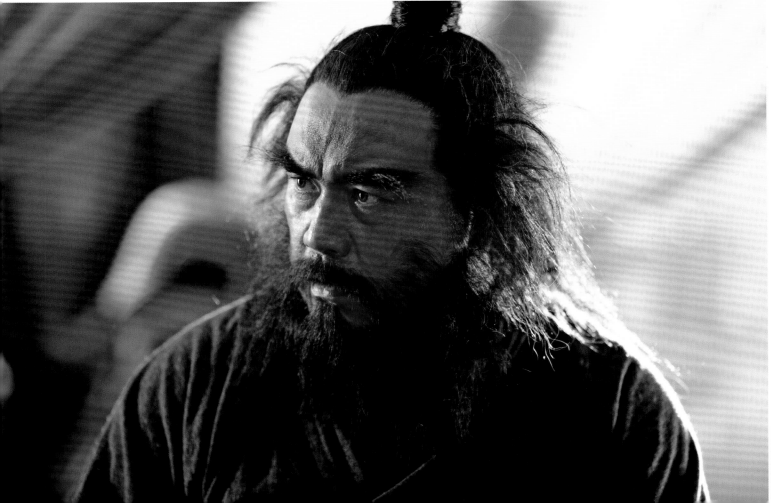

張飛形象十分魯莽、粗獷，是一個猛將。他在劇中與關羽一樣，保留了形象化特色，使觀眾較容易接納他們。

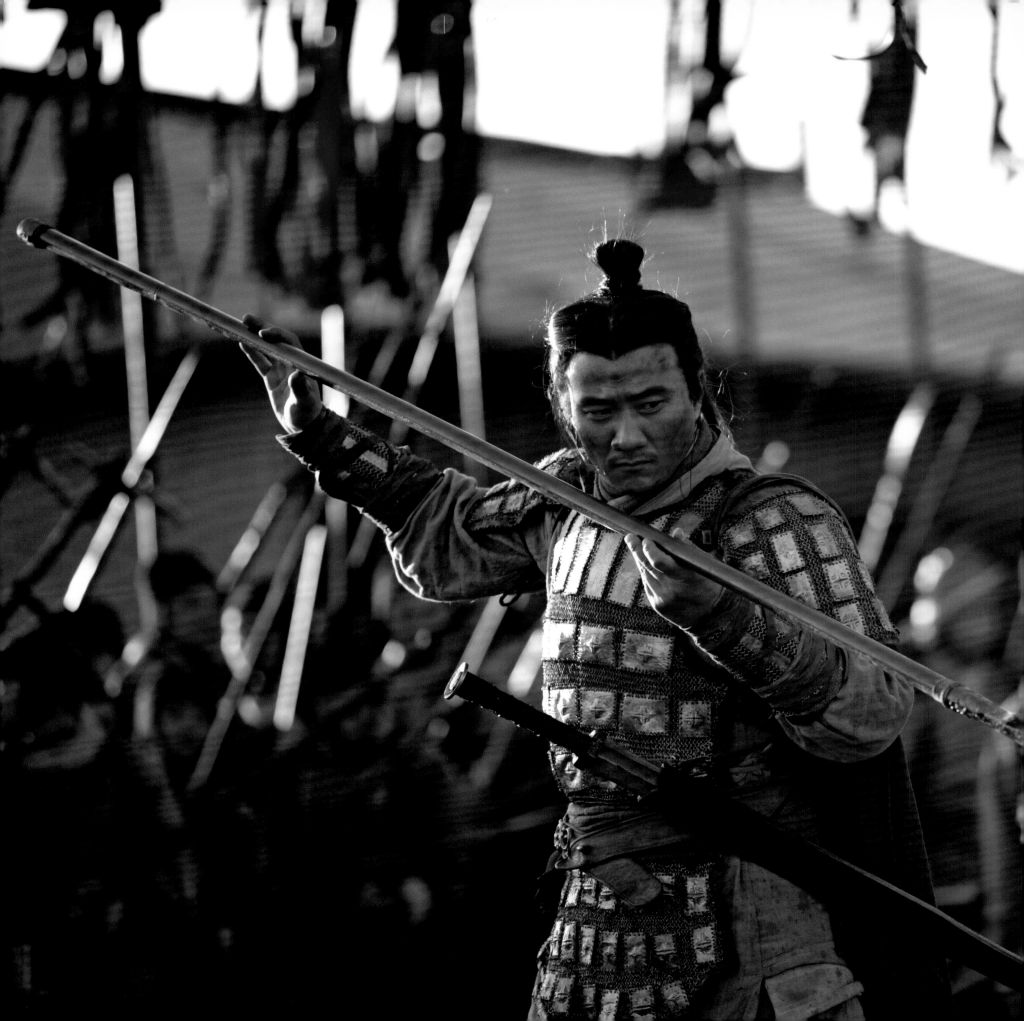

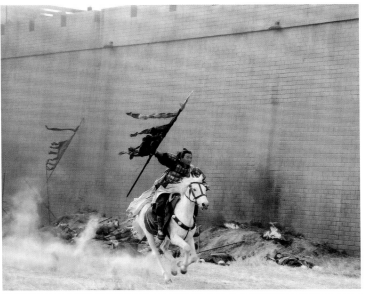

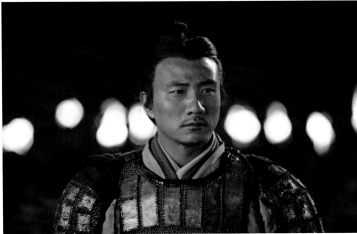

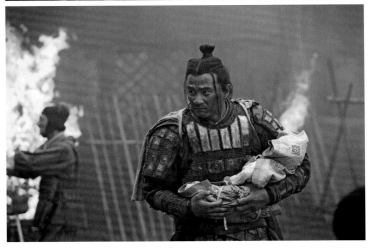

趙雲以忠勇善戰而聞名，導演詮釋的趙雲是一個有血有肉的人物。胡軍扮演
的趙雲在電影裡一直是正義的行動力量，可謂從頭打到尾，他本人也因為不
斷親身做搏鬥的表演而多處受傷。

二、女性世界

在古典世界裡，美人是一個獨立龐大的藝術範圍。現代電影中一個重要的元素，便是女性美感的加入。而古典美人、仕女圖又是令人嚮往的中國特色。我對古典女性美的塑造，也有很豐富的經驗。

漢朝的服裝，男性中有女性風情，女性中又有男性況味，仕女在衣著上並不輕易的顯露身材，她們會把身體層層疊疊的裹在衣履間，從而顯露優雅的線條。如臀部的弧線，走動間的約束感，體現出禮儀之美。《赤壁》電影的女性世界呈現中性的色彩，是歷史事實與人物設置的雙重偶合，除了小喬之外，只有一個帶著小喬影子的僮姬，還有一個永遠男孩性格、女扮男裝的孫尚香。

小喬

正史上對於小喬的記載，其實是少之又少，只知道是「江東喬公之女」。

《三國志》記載：「孫策親自迎周瑜，授建威中郎將，即與兵二千人，騎五十匹。瑜時年二十四，吳中皆呼周郎。……時得喬公二女，皆國色也。策自納大喬，瑜娶小喬。」裴松之注此傳：策從容戲瑜曰：「喬公二女雖流離，得吾二人做婿，亦足為歡。」

這段記載說明了：同年齡的孫策與周瑜，二十四歲的時候，兩人一起迎娶了當時江東的兩大國色：孫策娶大喬，周瑜娶小喬。孫策還開玩笑說：「喬公雖然必須和二位愛女分開，但得到我和你二人做女婿，他也該開心了吧！」

正史對小喬著墨不多，但千百年來，詩人墨客對這位江東美女卻充滿了各種揣測與臆想。

唐朝詩人杜牧的〈赤壁〉：「折戟沉沙鐵未銷，自將磨洗認前朝。東風不與周郎便，銅雀春深鎖二喬。」

詩人是對曹操建銅雀台而意有所指嗎？我想這純粹是一種感懷，因為赤壁之戰發生在建安十三年（西元二〇八年），銅雀台建於十五年（西元二一〇年），談不上「銅雀春深鎖二喬」，我倒感覺是詩人在感嘆周瑜與小喬的幸福結束得太早。赤壁戰後二年，「瑜還江陵，為行裝，而道於巴丘，病卒，時年三十六歲」這個時候，小喬也不過三十歲左右，乍失佳偶，她的悲傷可以想見。

姊姊大喬的命運並不比小喬好，因為孫策過世得更早。二喬在風景如畫的江南，卻寂寞地生活著，不是「鎖」是甚麼呢？

吳・黃武二年小喬病逝，得年四十七歲。明朝有位詩人寫下：「淒淒兩塚依城廓，一為周郎一小喬。」還有位詩人羅莊，跑到大小二喬的家鄉憑弔，寫了〈潛山古風〉一詩：「喬公二女秀所鍾，秋水並蒂開芙蓉。只今冷落遺故址，令人千古思餘風……。」

在蒐集有關小喬的資料的同時，我想，如果沒有這些詩文或小說戲劇的臆想，小喬會這麼活生生地流傳到千年之後嗎？從這個角度，我對羅貫中的渲染，也就有了某種價值的認同。

《三國演義》中描述曹操傾慕小喬，說他曾經命兒子曹植寫了一篇〈銅雀台賦〉，羅貫中又用他的生花妙筆，把曹植原賦「連二橋於東西兮，若長空之螮蝀」（螮蝀即彩虹），改為「攬二喬于東南兮，樂朝夕之與共」，並託之於這是諸葛亮的計策，為了激怒周瑜而抗曹。

無論如何，小喬之名成於文學之筆，大文豪蘇軾那闋〈念奴嬌·赤壁懷古〉：

大江東去，浪淘盡，千古風流人物。故壘西邊，人道是，三國周郎赤壁。亂石崩雲，驚濤裂岸，捲起千堆雪；江山如畫，一時多少豪傑。　遙想公瑾當年，小喬初嫁了，雄姿英發，羽扇綸巾，談笑間，強虜灰飛煙滅。故國神遊，多情應笑我，早生華髮。人生如夢，一尊還酹江月。

每讀一次，都覺心胸澎湃，也就不會在意：赤壁之戰那年，小喬並非「初嫁了」，而是已經跟周瑜做了將近十年恩愛夫妻。

因為真實史料的欠缺，《赤壁》電影對於小喬這個角色的塑造，反而較為自由。

在導演的心中，小喬也不是一個刻板印象中的標誌美人，她更多的參與了勞動，在生活的細微事物裡，更多參與了思維與主見，她不是一個純粹觀賞的對象，而是一個帶有行動力與包容能力的主體。因此我在處理她的造型上主要的色調接近中性，又從中性中重新建立

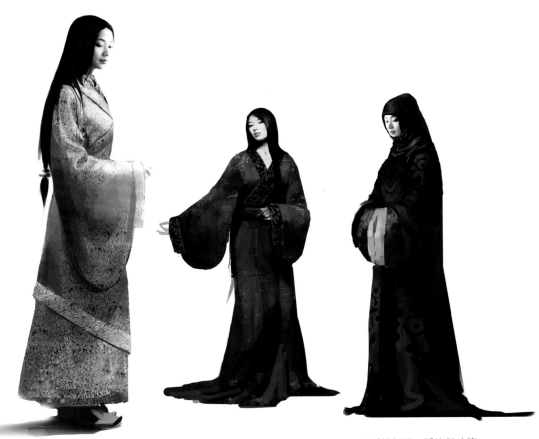

小喬的便服、睡袍與斗篷

觀眾的印象，那種帶有含蓄、克制，但是又熱情好奇的性格。因此她不適合佩戴太多飾物，在她身上所出現的形式只有「禮」，她是一個守禮又明白事理的個體，因此所有古典美人身上的制式特色都一掃而空。

可能林志玲在觀眾習慣中已經有一個非常明確的模樣，不過我反而專注於她本人帶給我的第一感覺，試圖在她身上找到一種女性的優雅、含蓄又熱情的美感。她高大苗條的身材，原來並不適合中國古裝女人的打扮，因為太高，而且擁有西方的標準，很難符合古典美人的定義：小肩、平胸，比例上稍短的腿，微微浮現的小腹等等。在身體與布料慢慢構成一體的同時，我開始留意她的輪廓。每一個角度的變化，膚色與光澤，眼神的憂鬱與靜謐，還有她的一舉一動，希望能傳達出她情緒的流動。我把領口開低，又加上重重疊疊的配搭。為了做好這個角色，還研究茶藝，學習不同手藝的很多動作與禮法，慢慢建造了一個導演吳宇森所要求的藝術小喬，在畫面上展示她的溫順細膩又堅韌果斷的豐富性格。

孫尚香

孫權之妹，後來被安排了政治婚姻，下嫁比她年紀大了很多的劉備，性格彪悍，如男孩一般，喜歡作戰練兵。孫尚香集合了熱情、理想主義、帶點反叛又細膩的性格，成為電影裡面的另一種女性角色的模式。

將這個角色安排在《赤壁》的電影裡，就是一齣快樂的過場戲，同時為電影帶出一段戀愛的插曲。她可愛有趣，但絕不能輕佻，要有女英雄的味道。她是這齣戲裡最接近現代人的角色。吳宇森在她身上注入了現代人的價值觀，使這部電影產生現代的切入點，但卻保留了輕鬆有趣的橋段，是爭取現代觀眾共鳴的手法。

酈姬

酈姬是這部電影虛構的人物。因為曹操迷戀小喬的關係，把身邊的一個有才學的妓女看作是小喬的化身，每天沉迷在小喬的畫像前。酈姬在曹操面前歌舞、奉茶，始終也得不到曹操的注意。

在造型上，我刻意讓她的剪影與小喬相同，只是穿不同的色彩與材料的衣服，小喬採用中間色，柔中見穩；酈姬的顏色是紫、洋紅、或者綠，用輕飄、半透明效果的布料，有時露出肚兜，顯得性感，但仍然維持簡約的美態。

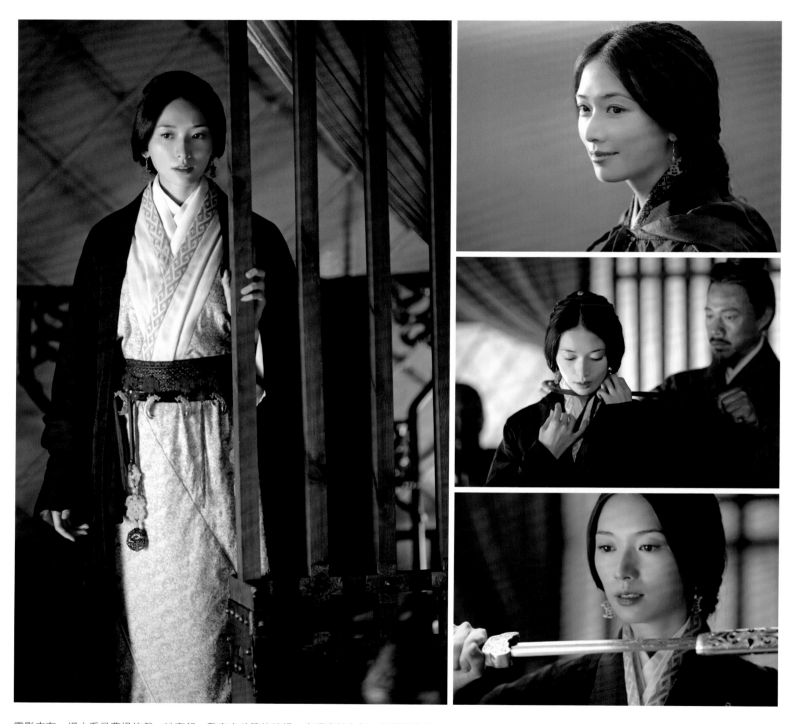

電影中有一場小喬見曹操的戲，她穿起一整套大斗篷的時候，出現凜然之氣，有男性的感覺在裡面。這使得導演心目中的小喬「帶有含蓄、克制，但又熱情好奇的性格，是一個守禮又明白事理的個體」，似乎得到很好的詮釋。

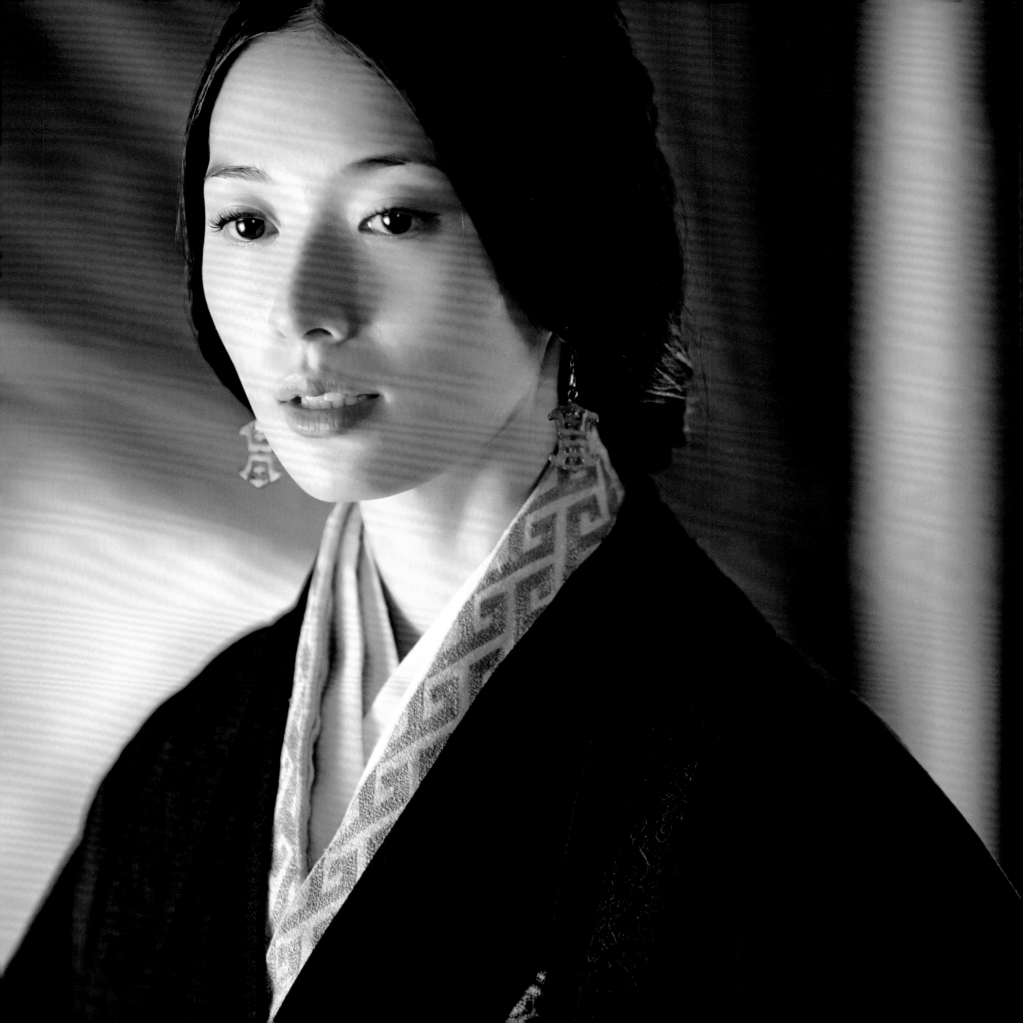

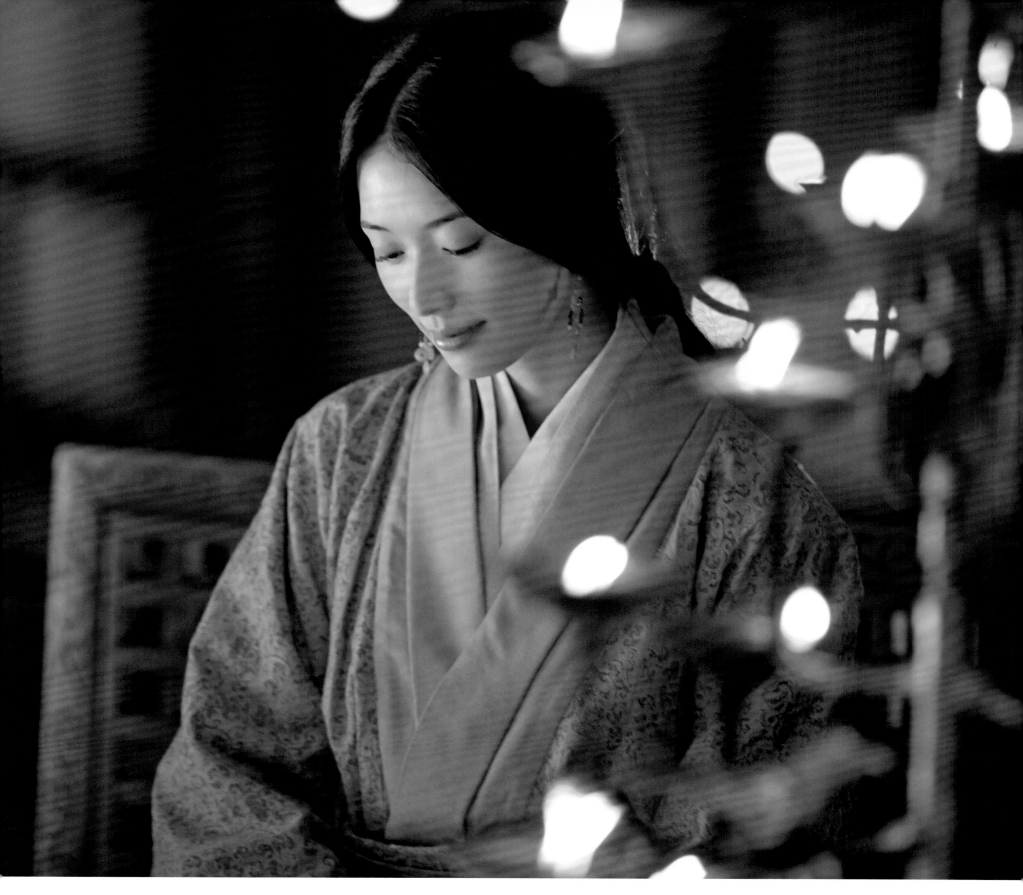

飾演小喬的林志玲，原本並不適合中國古典打扮，因為太高，而且擁有西方的標準，很難符合古典美人的定義。但為了演好這個角色，她用心學習很多的動作與禮法，慢慢建造了一個導演所要求的藝術小喬，在畫面上展示她的溫順細膩又堅韌果斷的豐富性格。

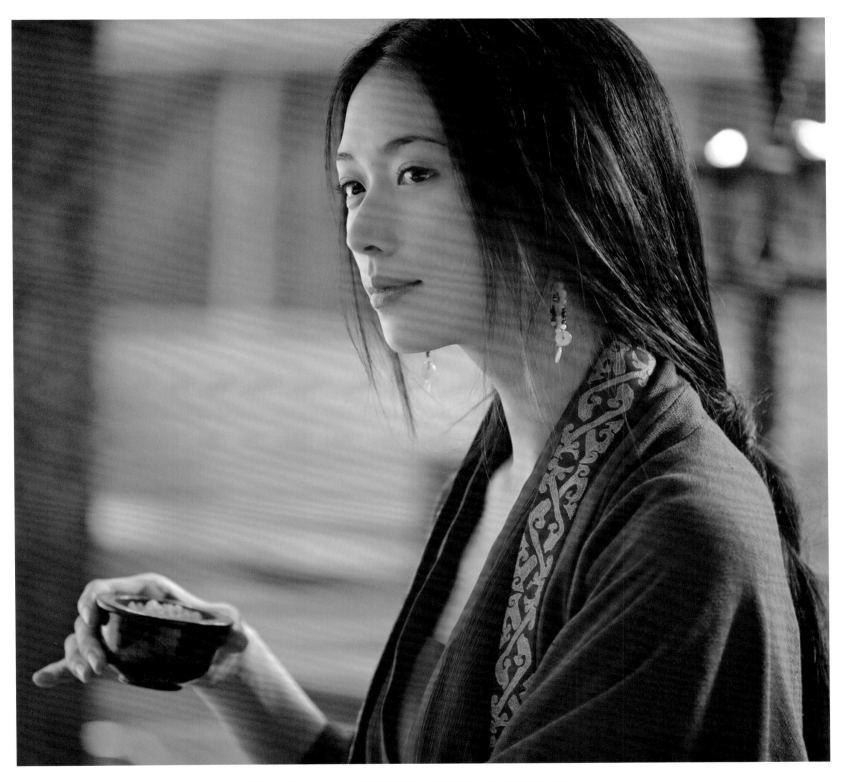

正史對小喬這個人物的記載，可說少之又少。只知道江東「喬公二女」，都是國色天香。孫策娶了大喬，周瑜娶了小喬。小喬之名可以説完全成於文學之筆，詩人墨客或小説戲劇，對小喬都充滿了美麗的描述與臆想。《赤壁》電影對於小喬這個角色的塑造，有相當自由的空間。

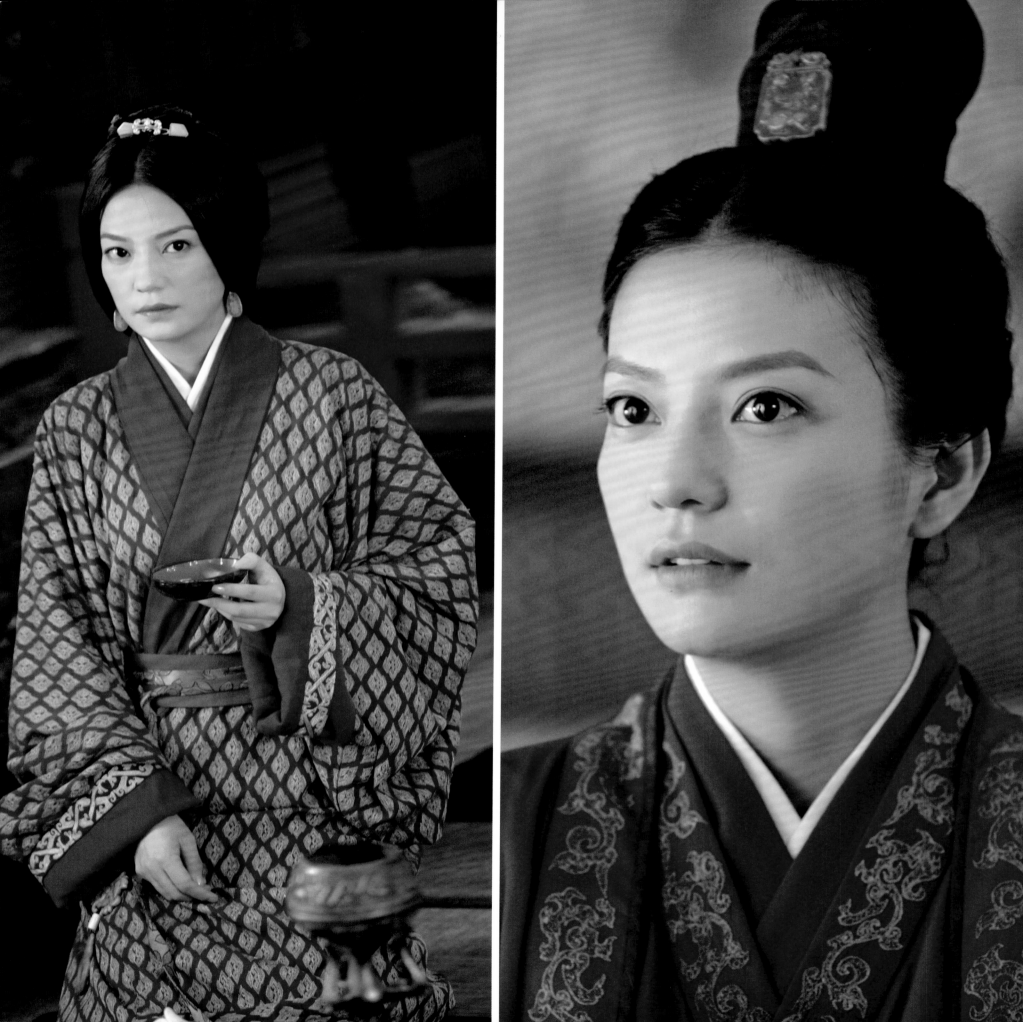

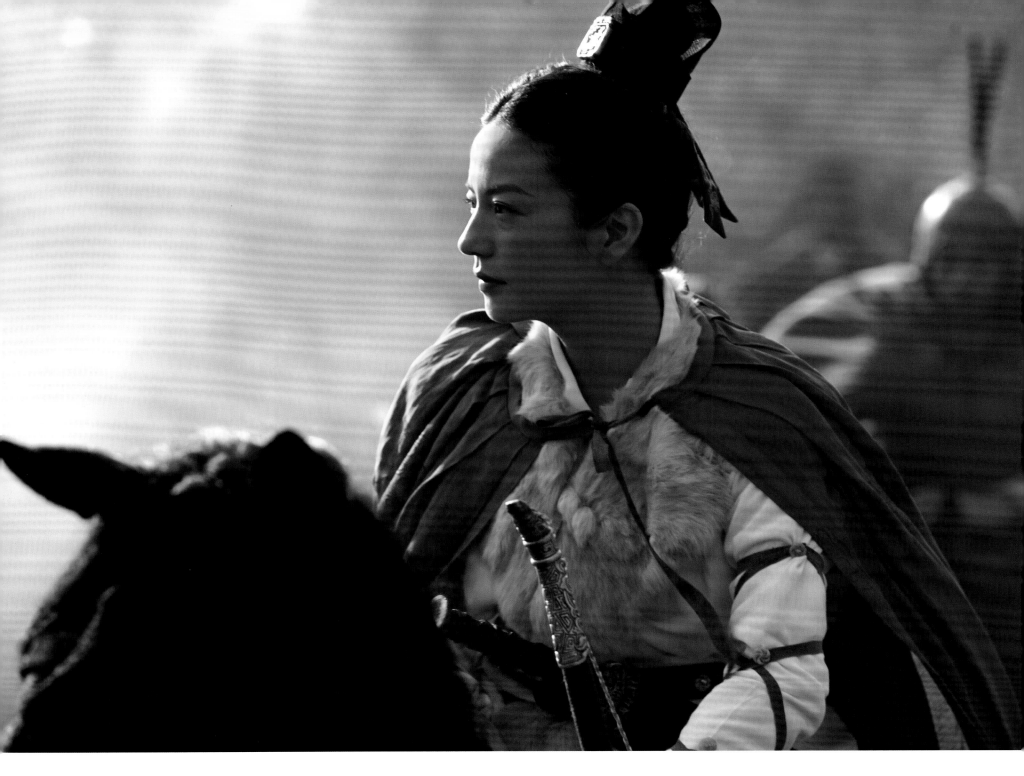

趙薇飾演的孫尚香是孫權之妹,後來被安排了政治婚姻,下嫁比她年紀大了許多的劉備。導演把她塑造成性格彪悍,如同男孩一般,喜歡作戰練兵。她集合了熱情、理想主義、帶點反叛又細膩的性格,成為電影裡另一種女性角色的模式。

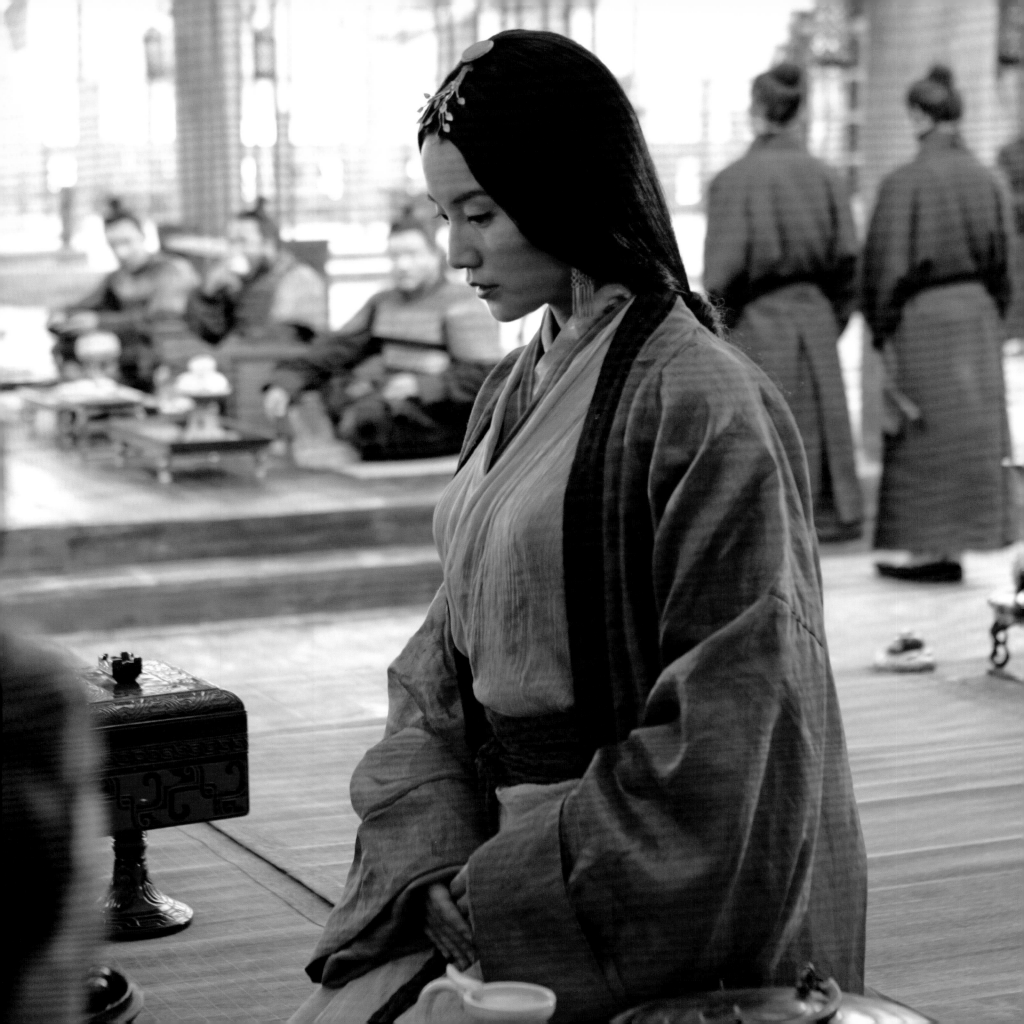

鄺姬是配合電影劇情需要的虛構人物，一個有才學的妓女，曹操把她看作是小喬的化身。在造型上，刻意傾向於小喬的影子，卻穿著不同的色彩與材料的衣裳，比較女性化。

小喬的服裝採用中間色，柔中見穩；鄺姬的顏色是紫、洋紅，或者綠，用輕飄、半透明效果的布料，有時露出肚兜，顯得性感，但仍然維持一種簡約的美態。

直以來，我都十分入迷於古代的世界，每個朝代都有很多的細節遺留下來，包括他們的社交禮儀、宗教信仰、科技與手工藝、物質生活氛圍，都能給人們帶來很多想像。

愈是古老的朝代，距離感愈遠，愈是讓我感到好奇。經歷了那麼多的年頭，我們為何不感到陌生？以前的人對生活細節的考究，這種專注力又何以沖淡？

我對長沙馬王堆一號漢墓的考古發掘十分有興趣，早在學生時代，已經找到一整套的圖文資料，也有幸觀摩過部分的實物，有些看似簡陋又精緻的工藝品，帶點兒童的想像色彩，相隔兩千多年，色彩仍然豔麗。那種紅黑相間的彩繪漆器，裡面蘊涵著神話故事，吉祥的圖案，與生活相關的各種圖騰、各種細節都一一的蘊藏在這些文物裡，讓我產生一種時間的美感。

但最吸引我的卻是他們的審美經驗，那種經過時代精神生活體驗所訓練出來的目光與視野所確定的形式，就是我們所說東方的「虛」，是我們東方人的精神世界。

東漢末年中國各地政治動盪，漢初所建立的模式規範漸漸消散，生活細節也發生了許多的變化，東漢更接近同時也醞釀了中國歷史上最浪漫不羈的時代風度：魏晉風度。

生活

在巫風盛行的時代

一. 家居與禮儀 ｜ 二. 音樂

三. 中醫藥 ｜ 四. 信仰

一、家居與禮儀

中國上古時期，尚無榻、椅等坐具，人們在室內，是坐在用草、植物皮或動物皮編製的席上，即所謂「席地而坐」。席地而坐時，比較規矩或莊重的坐姿是，兩膝著地，臀部靠在腳後跟上跪著，古代又稱作「跽」。朝堂之上，君臣共同議政，貴族士大夫之間聚會、宴飲等場合，都是這種「跽坐」姿勢。當對對方表示敬重時，便臀部離開雙腳，上身挺直，這樣就形成了一種禮節，叫「長跽」，或稱「長跪」。從遠古以來的生活模式，到了唐宋時候才有所改變，開始出現了坐榻。

在這種時代氛圍裡，男女同時受一種嚴格的規矩所制約。不論生活起居、事業婚姻，甚至是所使用的器皿、所穿著的服裝，都有嚴格的規範。包括你所能用的顏色、圖案，更不論所居住的級別。人與人之間在階級分明的關係裡交流，活在重重限制之中，卻在其間感受到一種屬於古代的美感。那種守禮重節牽涉到人生最終價值的大事，可能就是規範化的古代氛圍下的美感結構。他們追求人格的完美，那種完美就在這個大系統裡完成。

當這種大系統在社會裡受認同與接受的同時，其間的人來往之間就會出現很多的形式。可能對於現在的人來說，這種形式一點都不重要，但是在古代，任何思維行為的差錯都會影響生命，甚至是家族的未來。

在重現時代的氛圍底下，《赤壁》電影需要建構一個禮儀的世界，必須關照到每個人物在「守禮重名」這種氣氛下的日常舉止，即使是在逃亡中，劉備、關羽、張飛、趙雲雖然血戰沙場，仍不失於禮。

在王宮裡，有朝中的禮節；在貴族的家裡，丈夫與妻子，有「夫為妻綱」的三綱五常之禮，它構成了男女關係的人格規範。電影裡，周瑜的官邸就是一個體現東漢時代男女關係的布置，小喬成為使用所有道具的表演者，構成了一系列的生活文化活動，包括煮茶、書法、繩結、刺繡、縫紉等等。

東漢末年中國各地政治動盪，從漢初所建立的立法規定漸漸消散，東漢更接近我們所理解的魏晉南北朝，產生了很多生活細節的變化。當時仍然沒有所謂茶藝的學問，《赤壁》電影中我們卻需要為小喬設計體現她的美感的東西。在導演的想像裡，小喬精通各種文藝工藝傳統美學，包括書法、縫紉、音樂、紡織（也考慮過打繩結），都是在一一的體現她的細膩動人之處。漢朝並沒有發展出一整套的茶藝活動，有關茶也只是屬於醫藥、保健、養生的範疇，稱之為茶湯，用鐵器燒成的碗再放上各種藥材慢慢烹煮而成。但是為了讓小喬能體現樸實生活的美感，電影中表現了更多生活的細節。

家具牽涉到當時的生活氣氛，在席地而坐的時代裡，衣服的體制會很不一樣。室內的家具、器皿也圍繞著這個特色而配置，這一次比較強調的是漆器，以靈動飛躍的線條所繪畫的神獸、雲紋、花草紋等等，製造了漢朝獨有的巫風氣質。

我國家具的歷史，真可以說是源遠流長。從浙江河姆渡新石器時代遺址裡出土有榫卯結構的杆欄式木屋算起，至少有七千年了。

漢朝時期，中國封建社會進入第一個鼎盛時期，漢朝家具工藝有了長足的發展。漢代漆木家具傑出的裝飾，使其顯得光亮照人，精美絕倫。此外，還有各種玉製家具、竹製家具和陶質家具等，形成了供席地起居完整組合形式的家具系列。可視為中國低矮型家具的代表時期。

三國兩晉時期，中國古代家具形制變化，主要圍繞著席地而坐和垂足坐兩種方式而變化，出現了低型和高型兩大家具系列。三國兩晉南北朝時期，在中國古代家具發展史上是一個重要的過渡時期：上承兩漢，下啓隋唐。這個時期胡床等高型家具從少數民族地區傳入，並與中原家具融合，使得部分地區出現了漸高家具：椅、凳等家具開始嶄露頭角，臥類家具亦漸漸變高，但從總體上來說，低矮家具仍占主導地位。

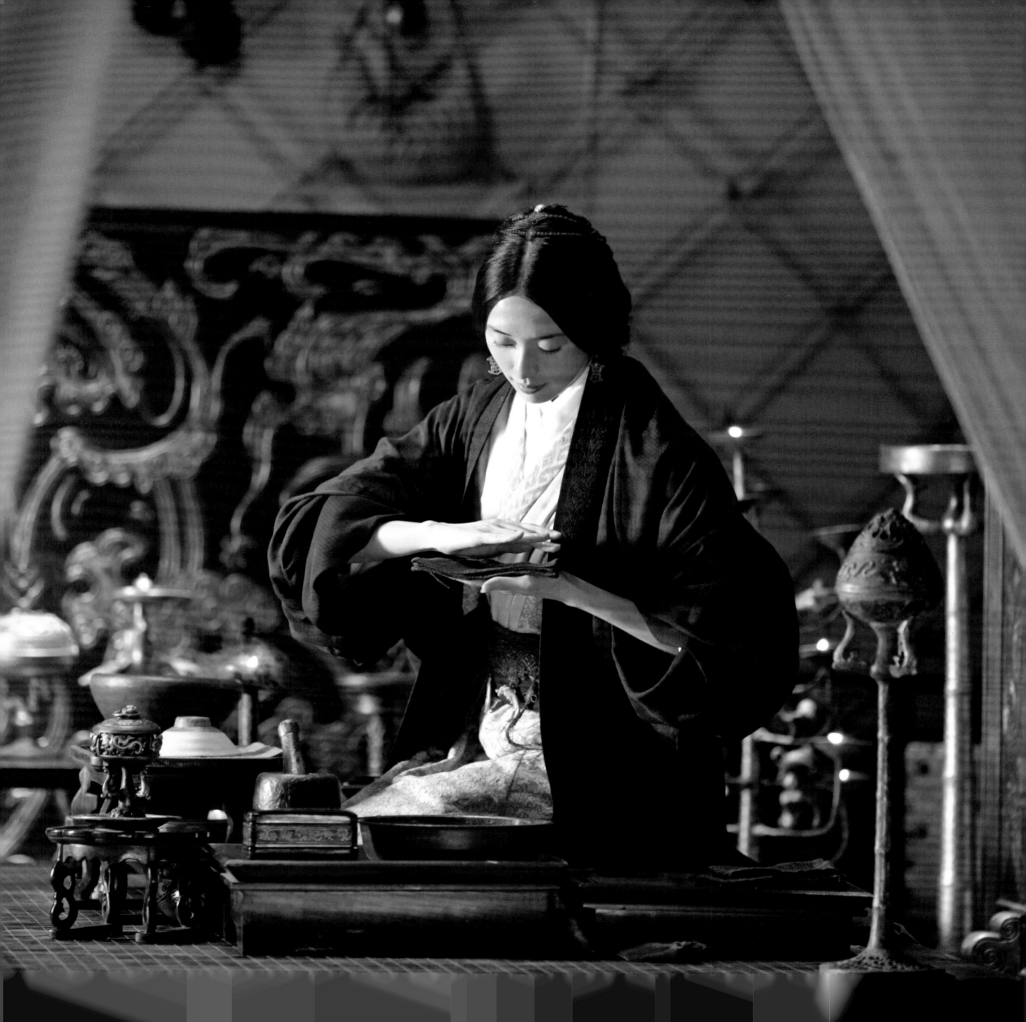

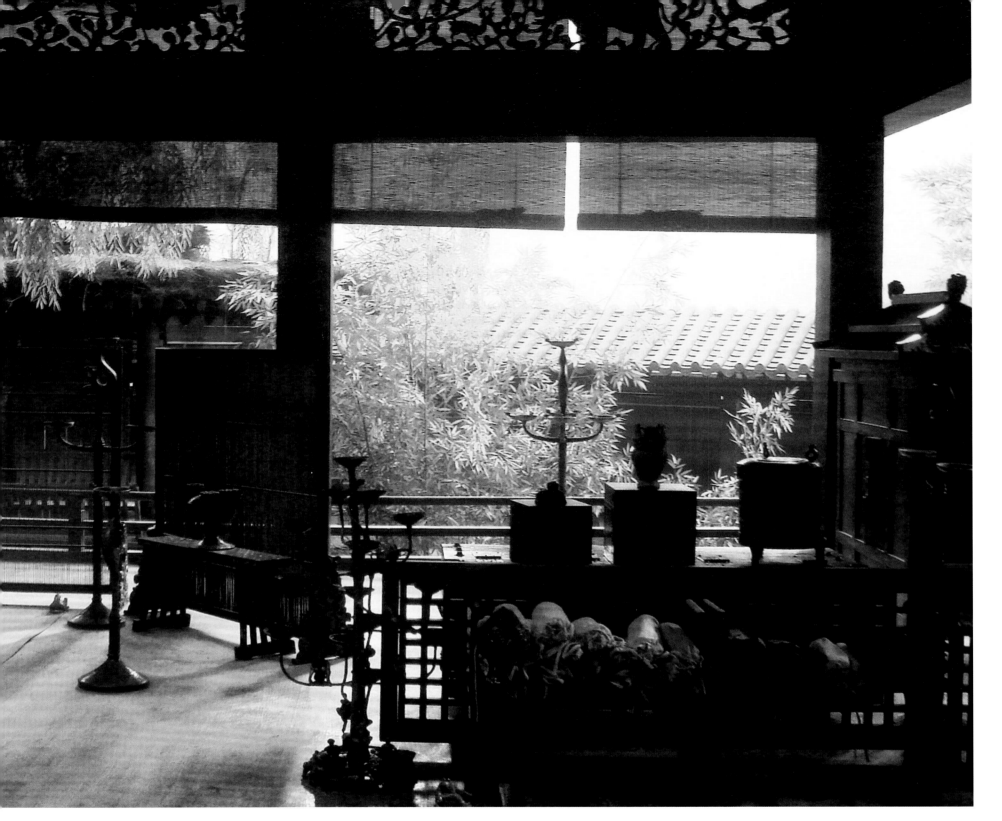

■ 左頁
三國兩晉時期，中國古代家具形制變化，主要圍繞著席地而坐和垂足而坐兩種方式變化，出現了低型和高型兩大家具系列。這個時期胡床等高型家具從少數民族地區傳入，並與中原家具融合，使得部分地區出現了漸高家具：椅、凳等家具開始嶄露頭角，臥類家具亦漸漸變高，但從總體上來說，低矮家具仍占主導地位。家具牽涉到當時的生活氣氛，在席地而座的時代裏，衣服的體制會很不一樣。室內的家具、器皿也在圍繞著這個特色而配置。像上圖中的榻屏，是屏與榻相結合的新品種，標誌漢代新興家具的誕生。

■ 右頁
家具是一個時代的生活氣氛最重要最顯著的陳設，電影《赤壁》中所有陳設的家具，幾乎都是由劇組和仿古家具廠一同開發打造出來。

電影場景的家具漆器上，有靈動飛躍的線條所繪畫的神獸、雲紋、花草紋等等，
呈現漢朝獨有的巫風氛圍。

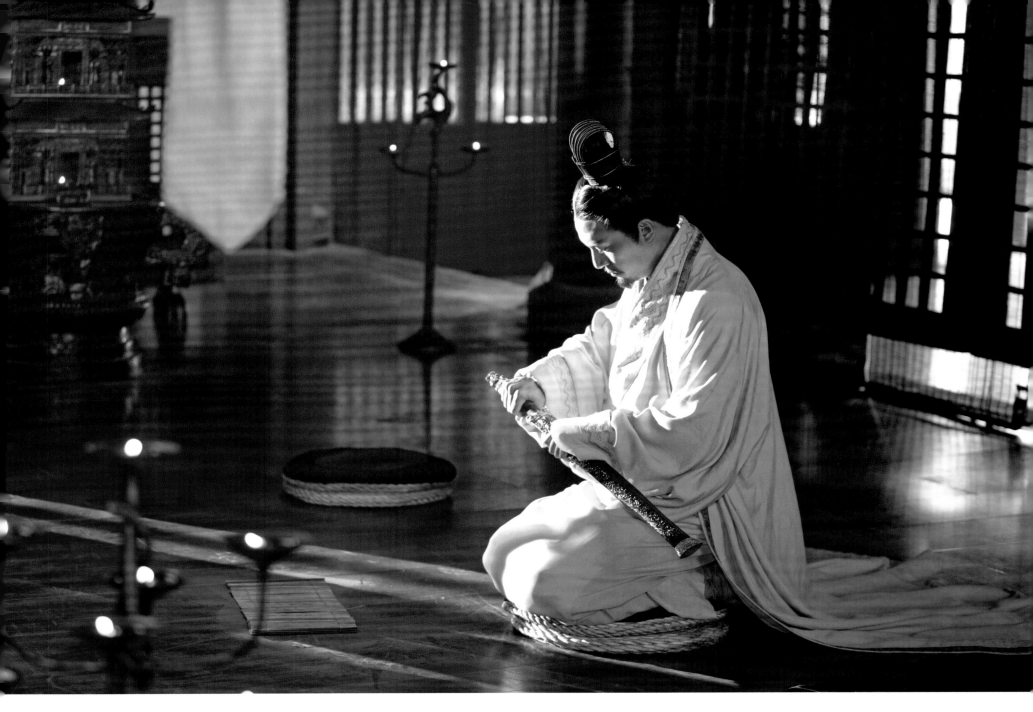

三國魏晉時期，是中國古代家具發展史上是一個重要的過渡時期：上承兩漢，下啟隋唐。到了唐宋時候，坐櫈才普遍出現。此刻在室內，常常是坐在用草、植物皮或動物皮編製的席上。

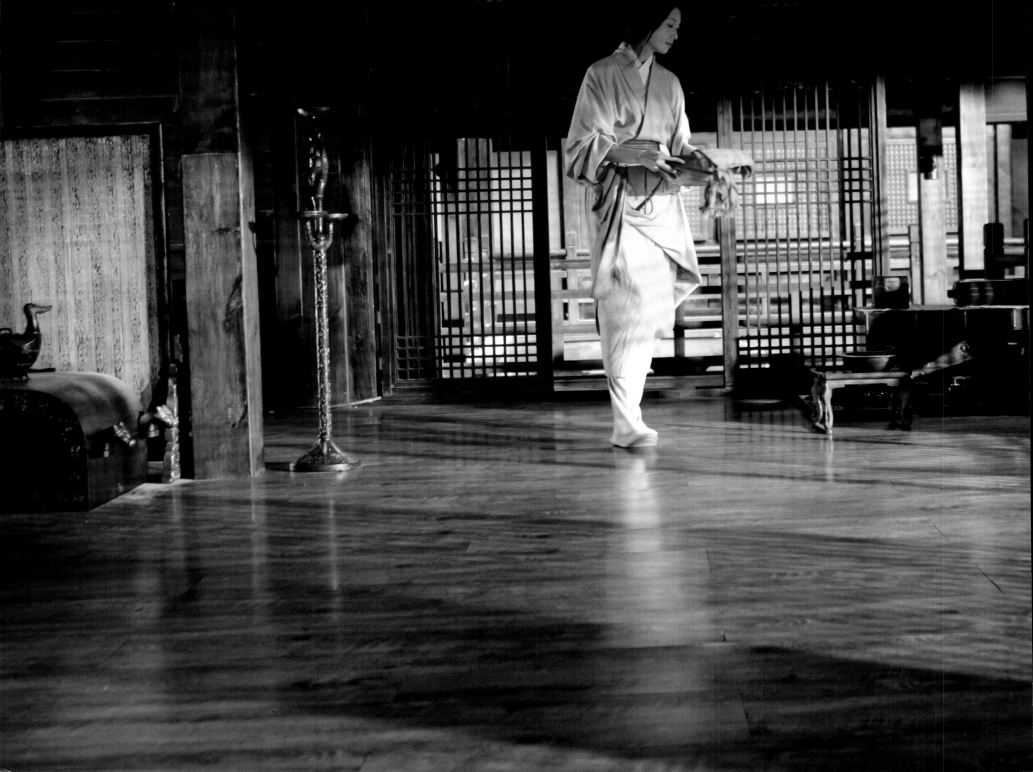

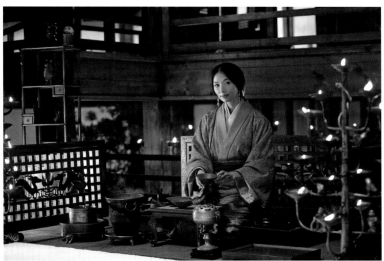

打造周瑜與小喬的家，使用了漢代相當普遍的屏風。當時，有錢有地位的人家都設有屏風。從山東諸城漢畫像石、山東安邱畫像、甘肅和林格爾東漢墓壁畫、長沙馬王堆、洛陽澗西漢墓、河南信陽楚墓等，都出土了各式各樣的屏風，或鏤雕透空，或木板彩漆，或獨扇素面，形式多種多樣，從工藝的精緻與圖案的繪製，能夠看出主人的素養與品味。

小喬的家有一些平竹編的小型屏風，完全是天然的色澤，襯托小喬的樸素。

導演塑造的小喬，不是刻板印象中的標誌美人，她親自勞動，處理生活中細節事物，有思維與主見，她是一個有行動力與包容能力的女性。因此她的造型上主要的色調接近中性，發生在所有古典美人身上的特色都一掃而空。圖為小喬在修補鎧甲。

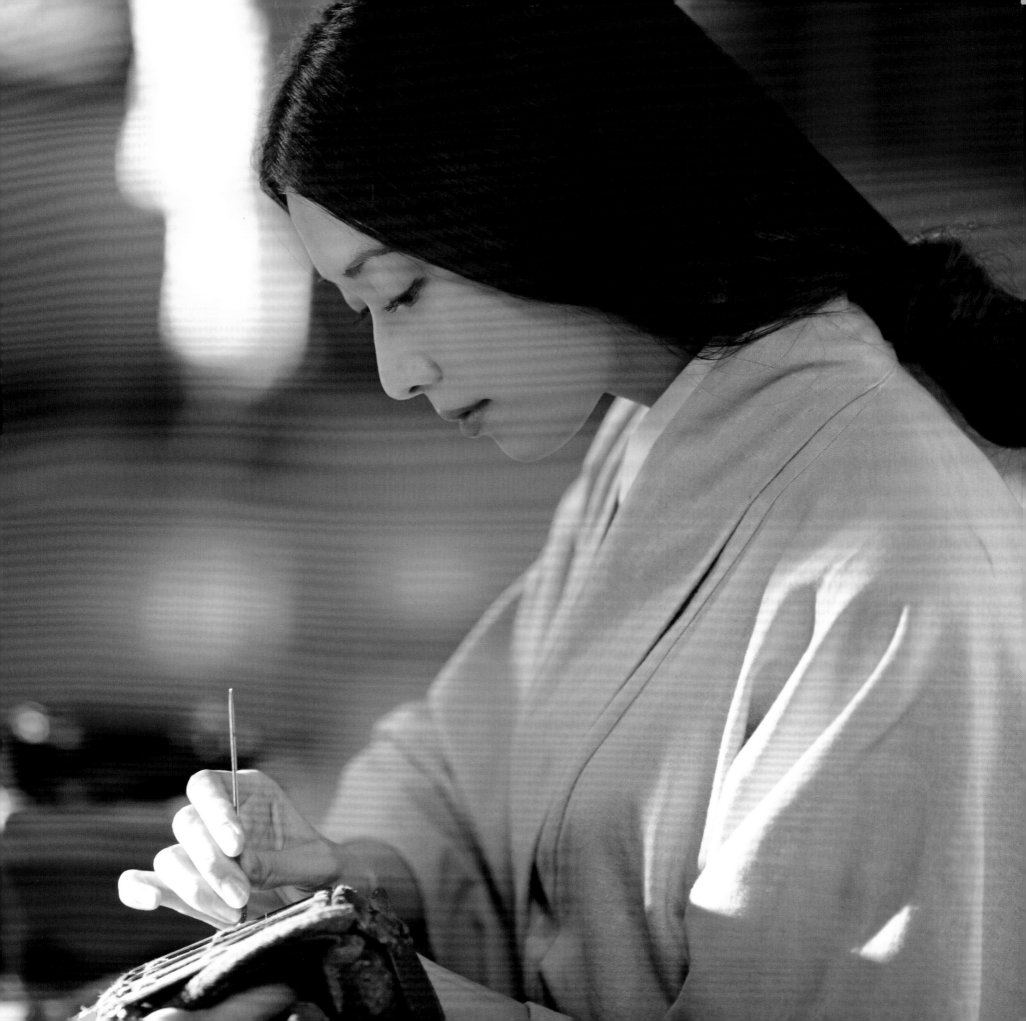

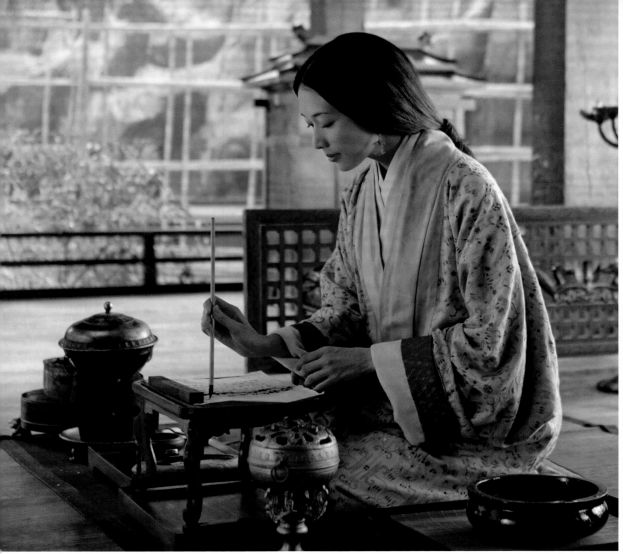

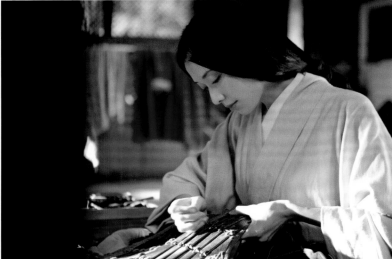

電影中為小喬設計許多體現她的美感的東西。她精通各種文藝工藝傳統美學素養，包括書法、縫紉、音樂、紡織（也考慮過打繩結），都是在體現她的細膩動人之處。

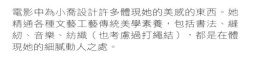

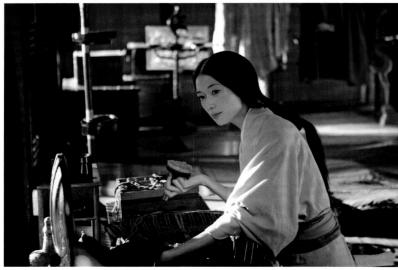

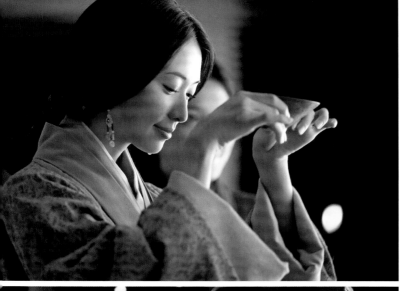

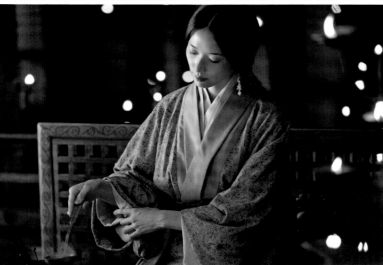

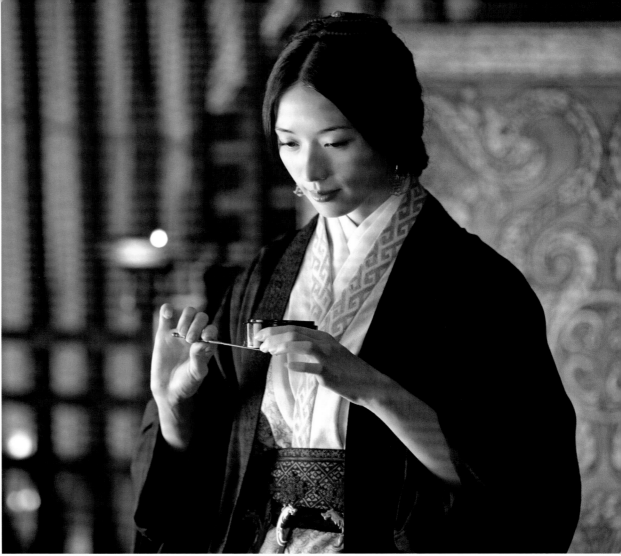

漢朝並沒有發展出一整套的茶藝，有關茶也只是
屬於醫藥、保健、養生的範疇，稱之為茶湯，用
鐵器燒成的碗再放上各種的藥材慢慢烹煮而成。
但是為了讓小喬能體現樸實生活的美感，電影中
表現了更多有關茶藝的細節。

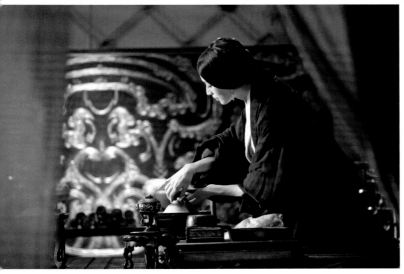

二、音樂

歷史記載，周瑜精通音律，當時有「曲有誤，周郎顧」之語（「瑜少精意於音樂，雖三爵之後，其有闕誤，瑜必知之，知之必顧，故時人謠曰『曲有誤，周郎顧』。」）諸葛亮撫琴，在小說戲曲亦有許多渲染。但古琴在漢魏文人士大夫階層是個基本修養，毋庸置疑。

傳統禮教對於音樂頗為重視，歷朝歷代都把音樂奉為治國安邦的經典，予以發揚光大。電影中我們多處使用了音樂，用以增加戲劇的感染力。

古琴是中國傳統雅樂，相傳創始自神農、伏羲，春秋戰國時期已經發展成有豐富演奏技巧的獨奏樂器。大家熟悉的伯牙彈琴逢知音鍾子期的故事，說明了這個事實。

漢代以後古琴在款式上雖然還不斷的演變，但基本形制在漢代已經完備，並且廣為流行。漢代大學者劉向就是一位傑出的琴學家，他說：「凡鼓琴，有七利：一曰明道德，二曰感鬼神，三曰美風俗，四曰妙心察，五曰製聲調，六曰流文雅，七曰善傳授。」顯示了琴在當時現實社會的意義。

古琴又是一種特別富有感染力的樂器，懂音樂的人，可以聽出彈奏者欲表達的高山流水襟懷，愛戀傾慕之情（如司馬相如與卓文君的故事），甚至內心的隱密。

東漢的名士蔡邕，有一次到鄰家赴宴，來到門口，聽到裡面有人彈古琴，他停下聽了一會兒轉身就走，一邊抱怨說：「他派人請我來喝酒，怎麼裡面的琴聲透著殺機呢？」後來弄清楚，原來那彈琴的人彈奏時看見窗外樹上的螳螂捕蟬，他生怕蟬飛走螳螂捕不到牠，這一個念頭剛起，就使蔡邕聽出琴聲中有殺機了。

在漢魏文人士大夫階層中，古琴是個基本修養。周瑜精通音律，在電影中，他不僅會為小牧童修笛子，還以古琴來試諸葛、會諸葛、交諸葛，通過琴聲與諸葛亮確認了一種惺惺相惜的情感。這與《三國演義》中「既生瑜，何生亮」的矛盾是有所出入的。

在周瑜家，他們對彈了一首韻律類似於古琴曲〈廣陵散〉的曲調，音樂從優雅秀美慢慢轉入慷慨激昂，慢慢推展出爭戰沙場的殺氣，琴聲劍影，琴虛化為一種象徵，上升到抽象的層次，看不見的功夫和精神。人們以琴傳情、傳神、傳品格。

電影由於時段有限，並沒有在曹操與音樂的關係上著墨，史料上卻有一段曹操與文人音樂家阮瑀的故事。阮瑀是「建安七子」之一，曹操聽說了阮瑀的雅名，便徵召為官，但阮瑀拒不赴任。曹操便將他趕入樂工之列欲羞辱他，但是阮瑀並不認為這是對他的羞辱，完全沉浸在音樂之中。後來曹操愛惜其才，接連採取各種方法逼迫他赴任，阮瑀無奈，便逃入山中。曹操仍不放過他，派人燒毀山林，終於找到了他，阮瑀大概也受了感動，便表示願意跟隨曹操，後來成為了曹氏集團的重要文人成員。

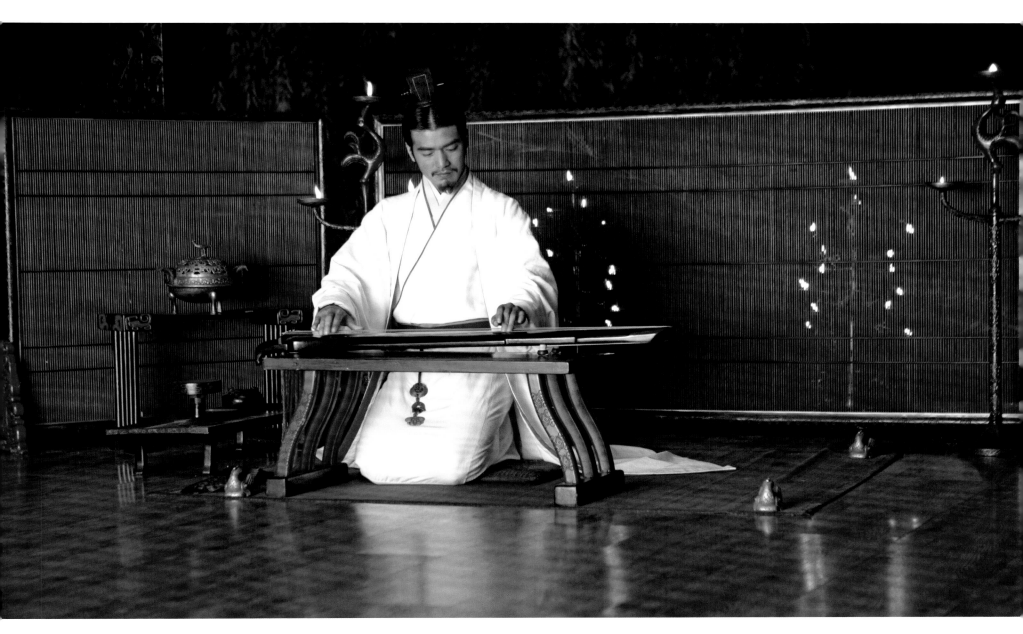

電影中在周喻家，瑜亮對彈了一首類似古琴曲〈廣陵散〉的曲調，周瑜以古琴來試諸葛、會諸葛、交諸葛，通過琴聲與諸葛亮確認了一種惺惺相惜的情感。這與《三國演義》中「既生喻，何生亮」的矛盾是有所出入的。

三、中醫藥

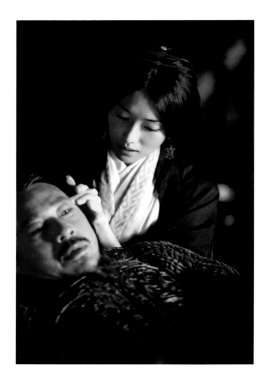

根據華佗曾為曹操治病的說法，在電影中，華佗以曹操的近身隨軍醫師出現，因而也出現草藥、針灸、按摩等有關的中醫藥的戲。
諸葛亮學究天人，醫藥難不倒他；為了塑造小喬細膩、體貼與力度，也出現兩次她施展按摩的功夫。

在中國的醫藥史上，漢代是個名醫雲集的時代，最著名的醫家要數華佗、張仲景和淳于意。

根據華佗曾為曹操治病的說法，在電影《赤壁》中，華佗以曹操的近身隨軍醫師出現，主要為曹操治療急性頭痛病，針灸是他主要的治療方法。導演安排了曹操的一個大特寫：臉上插滿了針，華佗替他一一拔出，曹操一臉悠然。吳宇森所塑造的曹操，是一個病痛中仍安之若素的英雄。

而在傳說中——或者這是真的，曹操卻更像一個處變不驚的「小人」。這也不能完全怪華陀，他的手術方法確實超越了那個時代：先讓曹操吃麻沸散（華佗自製的麻醉藥），再以利器打開曹操的頭骨，清理淤塊。這種相當高明的外科手術，當時看來簡直是不可思議。雖然，據史料記載，華佗已經有豐富的腹部手術經驗，「腸胃積聚」的，病人飲麻沸散，須臾便如醉腸洗滌，縫腹摩膏。不過，在曹操這樣的「太歲」頭上動刀子，仍然是件危險的事。曹操認為華佗要害他，不動聲色將華佗關了起來。後來又聽信小人之言，終於要殺華佗的頭。

作為中國文化的國粹精華，導演們無一例外愛用中醫作為電影的元素吸引觀眾，同時還以此來烘托人物個性。除了針灸，按摩也是電影《赤壁》的一個焦點。按摩，古稱按轎，是我國最古老的醫療方法。遠在兩千年前的春秋戰國時期，就有民間醫生扁鵲用按摩、針灸等方法成功地搶救虢太子的例子。秦漢時期，按摩已成為民間醫療上主要的治療方法之一。在三國時期，開始形成按摩與導引、外用藥物配合應用的方法，出現膏摩、火灸。華佗不僅是著名的外科大夫，他還根據虎、鹿、熊、猿、鶴的動作，創造了最早的按摩導引術——五禽戲。

電影《赤壁》中，為了塑造小喬細膩、體貼與力度，曾經出現兩次按摩的功夫，一次是周瑜受傷後的調息，一次是她深入曹營拖延曹操出戰，使曹操失去了最好的時機。按摩的傳統技術在這裡出現，也成為烘托劇中人物關係的手段。

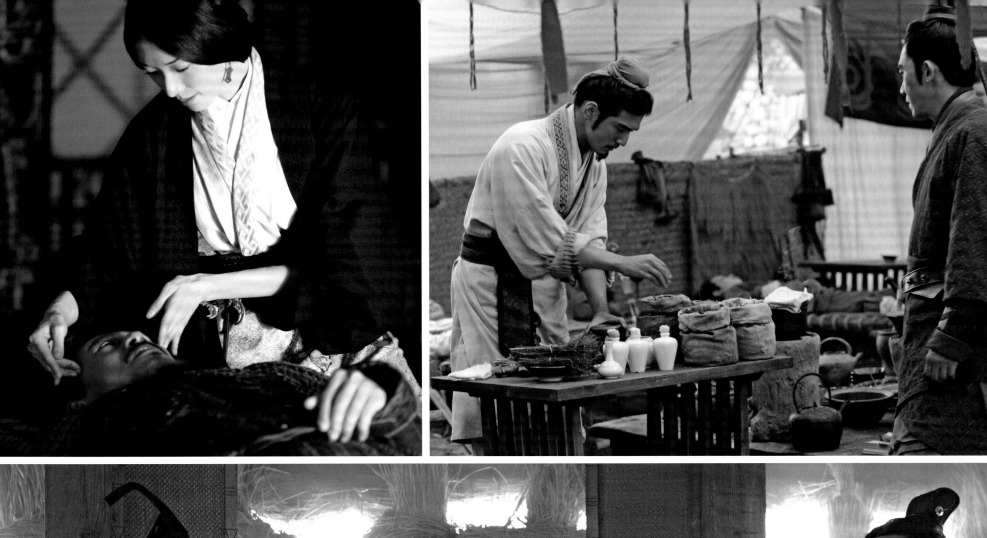

四、信仰

東漢時期，人們從生活起居到國家大事，都有一種超自然的力量在背後審視著，對他們的行為有所控制，從而產生了影響生活、服裝、器皿的裝飾等等的生活各面相，成為了那個時代精神世界的符號學。當時的人們不但熟悉這些圖騰的象徵意義，而且深信他們有改變現實與控制命運的能力。在《赤壁》的電影裡，雖然劇情的推展上並不著力在對於巫風的研究，但是在美術風格上，對闡述那個時代的精神氛圍，這是不可缺少的。

我理解的巫，是一種人類文明前理解自然的方法。透過巫，人們可以與看不見的自然靈界溝通。巫也是來自於人類意識裡的一個深層神祕世界，因為存在的恐懼而產生。起初，是對風、雷、雨、電、飛禽走獸感到害怕，因此，把它發展成崇拜的對象，這種原始的崇拜行為，漸漸延伸到人們所居住的環境，從一個物質特殊的地域狀態裡，慢慢辨認出神靈的模樣。這種神靈的形象，並不是理智狀態下的發想，而更像是來自於集體的潛意識，一種共同精神夢境下的產物。它的象徵性也超越了文字。

我想最早期的文字也是來自於巫，中國的文字是以視覺為先，起於象形，字形的構成往往取決於物體的形狀，而甲骨文中大量紀錄了當時發生的大事、生活與狩獵的狀態。他們用的是象形文字，深究其功能，應該是來自於巫在儀式中的紀錄。象徵各種巫系統禮儀的神獸圖騰，與神話之物，渲染出草石雲彩的圖案構成的那個抽象世界，都是來自於以形塑形的觀念，一種具有特殊神智的神獸，就是經過遠古一直留傳下來的形象與意義的綜合體，深入潛意識的夢境中提煉而成，各種形形色色的靈界圖象，在每個朝代與歷史時刻，都有著不同的風格。在古代的世界裡，不論是出巡與作戰，都要有分量的巫師透過儀式與無形的力量溝通，方可做最後的決定。

每個時代的潛意識，都長著一張不同的臉。商朝巫風最盛，在各種器皿中，圖騰物多不勝數，融匯在生活與宗教的體系，他們都掌管著人類精神世界與物質世界的各個層面，體現在建築、空間的裝飾上，甚至是服裝的圖案與色彩。隨著歷史的進行，當人類漸漸對文明、科學產生了實用的價值觀，從真正的政治管理體系漸漸沖淡了原來巫風的迷信，但其中的圖騰物，卻由於世代相傳，而形成了後代整個封建大體系的裝置與標示物，構成了形象化的權力與系統，直接影響了整個生活美學的風貌。

三國時代，中央政權受地方政權衝擊，原來嚴謹有致的巫風形象系統被重新利用在政權奪勢的鬥爭裡。從敬畏到崇拜，從抽象的思維到具體落實在權力的結構，巫風在東漢經濟混亂與軍閥割據的雙重擾亂下已漸漸失去原來的統治力，加上漢末佛教漸漸普及，巫風的地位已然喪失，後期又在道教中找到另外一個天地，漫長的中國佛教的發展，又在各朝各代重新滲入了巫術的色彩。

象徵巫系統禮儀的神獸圖騰與神話之物，渲染出一個信仰的抽象世界。

東漢時期，人們相信巫有改變現實與控制他們命運的能力，不管是出行與作戰，都要有分量的巫師通過儀式與無形的力量溝通，方可做最後的決定。

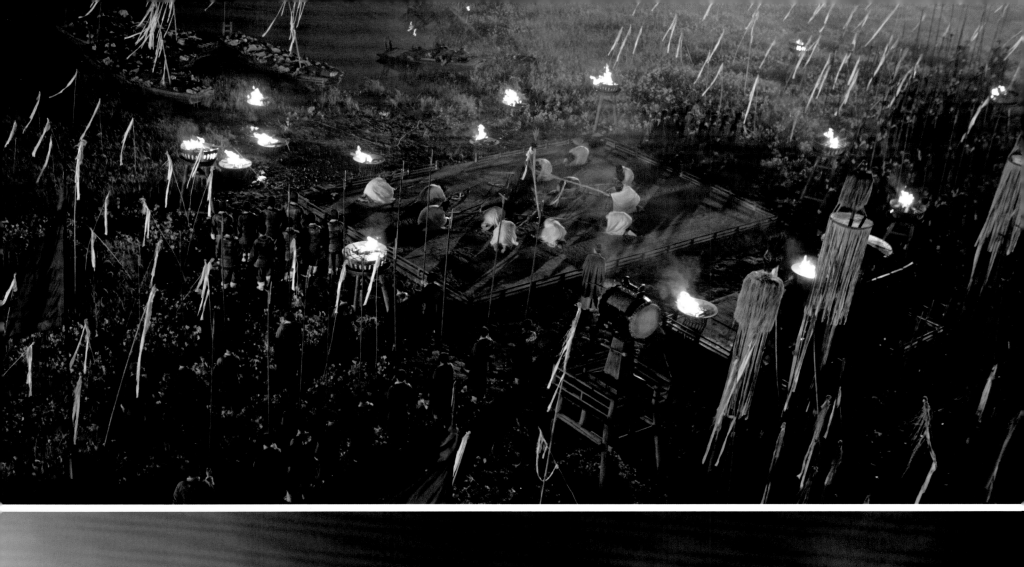
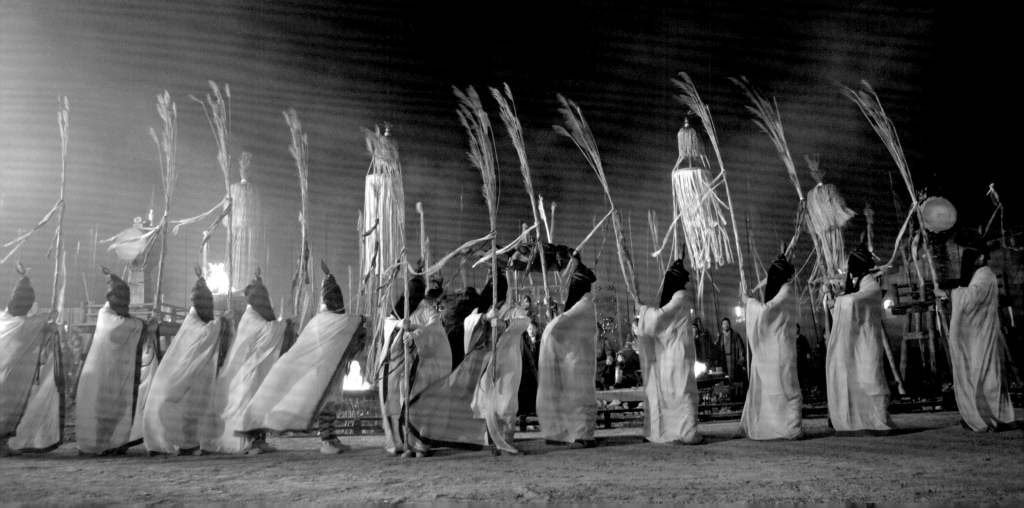

曹營發生瘟疫，卻把疫病者送到吳營，吳營只好
用火處理死亡者，以免疫病蔓延。

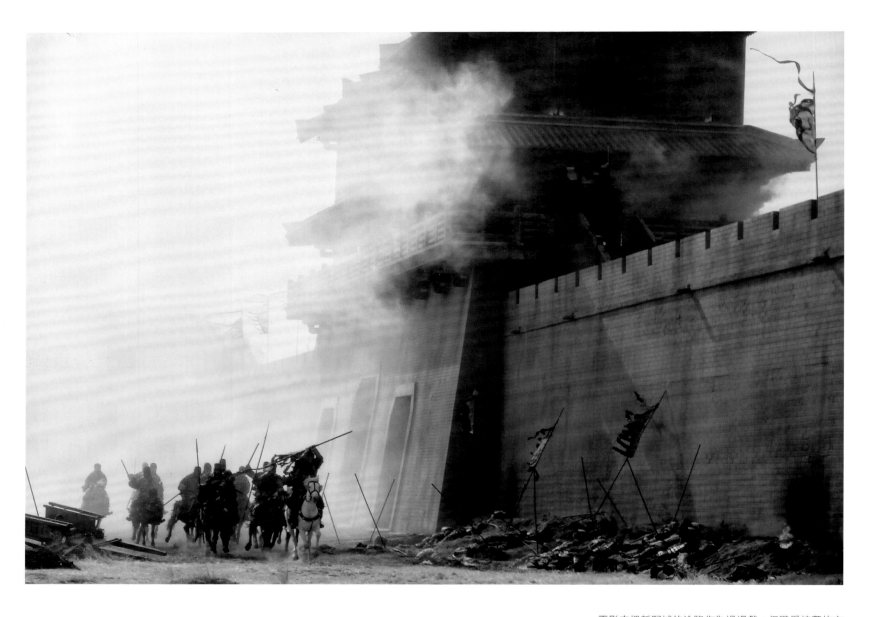

電影中把新野城的淪陷作為過場戲，但戰爭掠奪的亢
奮與殺戮，大量的死亡與毀滅所產生的震撼中的荒蕪
感，也構成了電影《赤壁》的一個潛在主題。

後記

在《赤壁》製作初期，復古的作業屢受挫折。我們沒有辦法重新用木結構完成真正的戰船，沒有辦法還原真正東漢時期的刺繡工藝，必須要加入現代化的復古手段，才能適應電影的拍攝條件。畢竟復古是一種令人著迷的作業，想要深究卻難以貫通其堂奧。它牽涉到整個考古學的工程，大夥兒盡了力，也無法達到要求，電影仍然是電影，考古仍然有漫長的路。

《赤壁》完成之日，仍然還有很多未完成的段落，這段經歷好像是永不完結的故事，讓我思索電影身為這個年代在國際上傳播文化最有力的媒體，是在什麼樣的狀況下才叫完成？

當年黑澤明曾經拍攝了多部電影，重現日本古代的戰爭與武士的風範，紀錄並規範了所謂的電影所能給予觀眾的可能。一個武士的形象，由他雕刻在他的電影裡，他當初拍《羅生門》的時候，不論是經費、外景場地，甚至連工作人員都不足的情況下，斷斷續續地把戲拍完，結果拿了當年的威尼斯最佳電影金獅獎。他慢慢翻開了日本電影的黃金時代，西方也因為他再度重新認識東方的文化。這讓我好奇，到底他做到了什麼？

他的電影潛在著一個理想主義的激發，以人的立場作為基礎，把武士成為他理想化的載體，不著重外在形式，確實描寫著那種意志力的美感；他沒有刻意的重現古代，卻嚴謹的執行了古代的圖象，做藝術化的處理。他把當代的人性放置在古代之中，產生微妙的對應，與觀眾產生共鳴感。人性的部分沒有少，但人格確實是偉大的。他靜靜的傳達了作為一個東方世界的，在遠古一直留存下來的人性美感，含蓄，隱藏，不著痕迹，不為共鳴，卻有金剛的智慧，昂首無畏的精神。在「椿十三郎」的一系列電影中，包括《用心棒》、《穿心劍》中都可以看到，他這種精神不但建立起日本電影在國際上的地位，而且更深入的影響了美國西部電影的俠義精神。這是一個交換的時刻，中國電影的深化，又成為這個時代的一種可能。這本書的書寫是希望能傳達一個訊息，承受生活的磨難與享受其中的樂趣，都是優秀電影所帶給我的珍貴體驗，它是沒有國界的。

找尋一個時代的速度，去建立起適當的溝通語言，從而達到一種共存與共用的精神體驗，一起活在前進的意識裡。電影論述著人們共通的情感，與吳宇森導演所要傳達的一樣，這是永遠不會改變的。

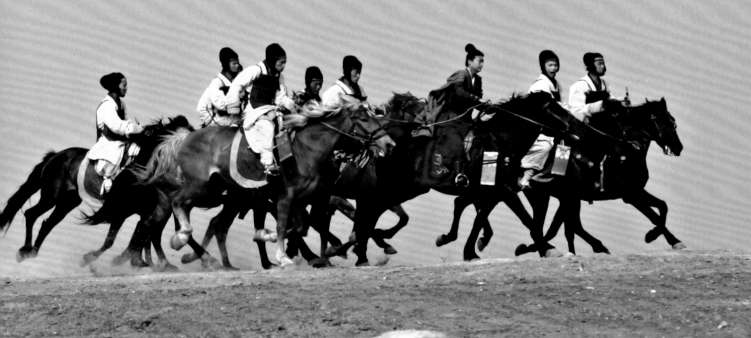

國家圖書館出版品預行編目資料

赤壁：電影美術筆記 = Red Cliff : film as art /
葉錦添著. -- 第一版. --
臺北市：天下遠見, 2008.07
面； 公分. -- (文化趨勢；CT013)
ISBN 978-986-216-166-1(精裝)

1. 電影片　2. 電影美學

987.83　　　　　　　　　　　97012345

文化趨勢 013

赤壁—電影美術筆記
Red Cliff — Film as Art, By Tim Yip

作者／葉錦添
文化趨勢總編輯／陳怡蓁
主編／項秋萍
視覺設計／張治倫工作室（特約）
美術編輯／張治倫工作室 王虹雅、郭育良、劉人瑞（特約）
責任編輯／陶蕃震（特約）
執行製作／葉錦添工作室 何樂琳
攝影／葉錦添、白曉岩、王志伯
圖片提供／Three Kingdoms Ltd.、葉錦添工作室、《赤壁》美術組

出版者／天下遠見出版股份有限公司
創辦人／高希均、王力行
遠見‧天下文化‧事業群 董事長／高希均
事業群發行人 CEO／王力行
天下文化編輯部總監／許耀雲
版權暨國際合作開發協理／張茂芸
法律顧問／理律法律事務所陳長文律師　著作權顧問／魏啟翔律師
社址／台北市104松江路93巷1號二樓
讀者服務專線／（02）2662-0012 傳真／（02）2662-0007；2662-0009 電子信箱／cwpc@cwgv.com.tw
直接郵撥帳號／1326703-6號 天下遠見出版股份有限公司

製版廠／凱立國際資訊股份有限公司
印刷廠／吉鋒彩色印刷股份有限公司
裝訂廠／精益裝訂股份有限公司
登記證／局版台業字第2517號
總經銷／大和書報圖書股份有限公司　電話／（02）8990-2588
著作權所有　侵害必究
出版日期／2008年7月10日
第一版第1次印行

定價：1600元
ISBN：978-986-216-166-1（精裝）

書號：CT013

※本書如有缺頁、破損、裝訂錯誤，請寄回本公司調換

特別感謝

Three Kingdoms Ltd.
吳宇森、張家振
馬克‧赫爾本（Mark Holborn）、夷曉煒、羅怡

■《赤壁》美術組
美術總監‧服裝設計／葉錦添
美術指導／黃家能
美術‧布景設計／楊占家
美術‧陳設設計／陳浩忠
美術‧布景及工程圖／李平、李永江
美術‧概念畫及故事本／鄭春明
美術‧平面設計及故事本／趙首藝
美術‧電腦3D設計／王星漢
故事本畫師／張向軍
技術統籌／范朝偉
道具設計／秦紅波
助理道具設計／吳海峰、于慶鑫、劉志揚
美術‧跟場／南楠、李麗峰
美術設計助理／聶先聞
美術‧布景／楊百貴
服裝製作經理／黃寶榮
服裝統籌／許淑貞
盔甲設計統籌／梁瑟珊
助理服裝設計／黃海光
服裝繪圖／令狐琳璘、謝步平、鄭婷
服裝研究助理／劉愛麗
服裝聯絡／尹彭秋
服裝管理／謝贏營
電腦及資料管理／黃依華
辦公室助理／朱泳怡、劉杰
道具主管／鄭澤榮
助理道具主管／黃貴
特別道具製作／丁日友
道具‧陳設／陳日新
跟場道具／陳俊廷、陳志強
顧問／馬天宗